李抱忱

【餘音嘹亮尚飄空】

c o n t e n t s 目次

■ 序文／台灣音樂「師」想起——陳郁秀 ．．．．．．．．．．．．．004
　　認識台灣音樂家——柯基良 ．．．．．．．．．．．006
　　聆聽台灣的天籟——林馨琴 ．．．．．．．．．．007
　　台灣音樂見證史——趙琴 ．．．．．．．．．．008

■ 前言／音樂與語言交織的生命頌歌——趙琴 ．．．．．．．．．．．．．010

生命的樂章　編織動人的絃歌

■ 福音園裡琴聲揚 ．．．．．．．．．016
　　兄妹四手聯彈 ．．．．．．．．016
　　指揮聖樂合唱 ．．．．．．．．021
　　坎坷自立的少年 ．．．．．．．．023

■ 指揮棒下創新聲 ．．．．．．．．．030
　　貝滿育英聯合音樂會 ．．．．．．．．030
　　中國首次全國巡迴演唱會 ．．．．．．．．．033
　　國劇與合唱同台 ．．．．．．．．035
　　故宮太和殿露天大合唱 ．．．．．．．．036

■ 歐大音院修樂教 ．．．．．．．．．040
　　遠赴歐柏林大學音樂院 ．．．．．．．．040
　　獨樂樂不如眾樂樂 ．．．．．．．．043

■ 抗戰樂教行路難 ．．．．．．．．．046
　　完成歷史性千人大合唱 ．．．．．．．．046
　　國立音樂院培養音樂人 ．．．．．．．．050

■ 二度留美入哥大 ．．．．．．．．．054
　　哥倫比亞大學修博士 ．．．．．．．．054
　　鑽研音樂師資訓練 ．．．．．．．．058

■ 故鄉夢遠教語文 ．．．．．．．．．062
　　耶大七年改行教語文 ．．．．．．．．062
　　「山木齋」冠蓋雲集 ．．．．．．．．064
　　國防語言學院十五年 ．．．．．．．．069
　　與大千先生結書畫緣 ．．．．．．．．077

■ 影像追憶——山木齋書畫集錦 ．．．．．．．．082

■ 祖國樂教的召喚 · · · · · · · · · · · · · · · 086
　　樂教風氣大開 · · · · · · · · · · · · 086
　　結緣「音樂風」 · · · · · · · · · · · · · 093
　　絃歌之聲　不絕於耳 · · · · · · · · · 098

■ 長者睿智年輕心 · · · · · · · · · · · · · · · 102
　　山木之下　才子佳人 · · · · · · · · · 102
　　寶愛友誼　結緣終生 · · · · · · · · · 108
　　風趣幽默，妙語如珠 · · · · · · · · · 111

■ 從此只譜閒雲歌 · · · · · · · · · · · · · · · 114
　　鞠躬盡瘁　退而不休 · · · · · · · · · 114
　　老馬小馬　草原共馳 · · · · · · · · · 116
　　老兵不死　只是隱退 · · · · · · · · · 122

靈感的律動　播下合唱的種子

■ 作歌寫詞眾唱和 · · · · · · · · · · · · · · · 130
　　古為今用　洋為中用 · · · · · · · · · 133
　　曲高和眾　激昂纏綿 · · · · · · · · · 137
　　怎麼說話　怎麼唱歌 · · · · · · · · · 142

■ 先寫給樂教先鋒 · · · · · · · · · · · · · · · 150
　　要作樂人　不作樂匠 · · · · · · · · · 150
　　全人素養　大眾樂教 · · · · · · · · · 154

■ 再寫給民族歌手 · · · · · · · · · · · · · · · 158
　　合唱八要　聲聲入耳 · · · · · · · · · 158
　　合唱之樂　地久天長 · · · · · · · · · 161

創作的軌跡　音樂與語言的交融

■ 李抱忱年表 · · · · · · · · · · · · · · · 168

■ 李抱忱詞曲作品一覽表 · · · · · · · · · · · · · · · 175

■ 李抱忱著作出版表 · · · · · · · · · · · · · · · 185

附　　錄

■ 參考書目 · · · · · · · · · · · · 186

台灣音樂「師」想起

　　文建會文化資產年的眾多工作項目裡，對於為台灣資深音樂工作者寫傳的系列保存計畫，是我常年以來銘記在心，時時引以為念的。在美術方面，我們已推出「家庭美術館─前輩美術家叢書」，以圖文並茂、生動活潑的方式呈現；我想，也該有套輕鬆、自然的台灣音樂史書，能帶領青年朋友及一般愛樂者，認識我們自己的音樂家，進而認識台灣近代音樂的發展，這就是這套叢書出版的緣起。

　　我希望它不同於一般學術性的傳記書，而是以生動、親切的筆調，講述前輩音樂家的人生故事；珍貴的老照片，正是最真實的反映不同時代的人文情境。因此，這套「台灣音樂館─資深音樂家叢書」的出版意義，正是經由輕鬆自在的閱讀，使讀者沐浴於前人累積智慧中；藉著所呈現出他們在音樂上可敬表現，既可彰顯前輩們奮鬥的史實，亦可為台灣音樂文化的傳承工作，留下可資參考的史料。

　　而傳記中的主角，正以親切的言談，傳遞其生命中的寶貴經驗，給予青年學子殷切叮嚀與鼓勵。回顧台灣資深音樂工作者的生命歷程，讀者們可重回二十世紀台灣歷史的滄桑中，無論是辛酸、坎坷，或是歡樂、希望，耳畔的音樂中所散放的，是從鄉土中孕育的傳統與創新，那也是我們寄望青年朋友們，來年可接下

傳承的棒子，繼續連綿不絕的推動美麗的台灣樂章。

　　這是「台灣資深音樂工作者系列保存計畫」跨出的第一步，逐步遴選值得推薦的音樂家暨資深音樂工作者，將其故事結集出版，往後還會持續推展。在此我要深謝各位資深音樂家或其家人接受訪問，提供珍貴資料；執筆的音樂作家們，辛勤的奔波、採集資料、密集訪談，努力筆耕；主編趙琴博士，以她長期投身台灣樂壇的音樂傳播工作經驗，在與台灣音樂家們的長期接觸後，以敏銳的音樂視野，負責認真的引領著本套專輯的成書完稿；而時報出版公司，正也是一個經驗豐富、品質精良的文化工作團隊，在大家同心協力下，共同致力於台灣音樂資產的維護與保存。「傳古意，創新藝」須有豐富紮實的歷史文化做根基，文建會一系列的出版，正是實踐「文化紮根」的艱鉅工程。尚祈讀者諸君賜正。

行政院文化建設委員會主任委員　陳郁秀

音樂與語言交織的生命頌歌

　　李博士不是先知先覺的創新者，而是腳踏實地的耕耘者，他爲樂教鞠躬盡瘁、死而後已的激烈壯懷，令人敬佩！

　　說實在的，當時、當地我並未眞正看清這位奉獻合唱、創造大美、開風氣之先的人物。而經由資料的重新整理、搜集，勞碌奔波的探訪相關人士，再重新追憶昔日共同工作的點點滴滴，進一步細細的研究、省思、體會，我認識了一個令人感動、全新的李抱忱，他一生的努力也逐漸更加彰明。

　　雖然當他退出人生舞台前半年，已因心臟病、糖尿病的困擾，說話遲緩無力、面容枯瘦、走路氣喘，但他依然不停撰稿、譜曲、接電話、自己打針，並外出開會、指導合唱、聽音樂會……，臨終前就這樣拼老命，有今天、沒明天的拖著病體，爲理想和願望奮鬥，直至生命之燭燃盡。當時的形象特別叫人不忍，因我是見過剛認識李博士時他的瀟灑挺拔，行止間散放著五四青年身上特殊的和諧。尤其是在他去世近四分之一世紀後，寫完他的傳記，越發覺得在歷史的長河裡，李博士是以優勝者的姿態引退，也能明白爲何他要用盡生命的最後一口氣、走盡人生的每一步。

　　李抱忱的辭世，幾乎所有報章均大篇幅報導。《中國時報》「人間副刊」特闢「人間特輯」，紀念他爲中國音樂盡粹；《聯合報》「聯

合副刊」也闢「紀念專輯」悼念停馳老馬。

李博士在三○年代以中文白話推動大合唱，令人耳目一新，引發了人們唱歌聽歌的興趣，他這開風氣之先壯舉，功勞極大。在唱「文言歌」的年代，詞難懂，調難聽，李博士提倡多人合唱，以好詞好曲擴大了歌唱的聲勢。他推動並指揮了中國第一次全國巡迴演唱會、故宮太和殿的首次露天大合唱，在敵機轟炸重慶的都郵街殘跡前，指揮教育部主辦的千人大合唱，還有臺灣第一次的聯合大合唱。也是在這一九五八年他第一次應邀訪臺後，五度回國講學，環島視察，與音樂教師舉行座談會，為教育部擬定長期發展音樂計劃，在各地區組織合唱團，全面興起合唱音樂的風氣。直到他在美國退休，一九七二年來臺長住，抱著「退而不休」的心，將餘年奉獻給祖國樂教。

李博士帶給臺灣影響的初期，此刻回憶，我正是見證人。台中女中時期開始學「聲樂」的我，初唱《誓約之歌》，就為詞曲的優美感動不已；參加在李博士推動下成立的臺中縣幼獅合唱團，是我中學時期享受合唱之樂的難忘時日，當時唱的《常常在靜夜裡》一曲，是我至今愛極了的一首歌，愛它的優美旋律，愛它深情、纏綿的綺麗詩篇，時時縈繞心頭，使人得安慰和鬆馳。他作歌的原則「怎麼

說話就怎麼唱」、「嚴謹選曲、譯詞、作詞、作曲」等方向，使他的歌總有撫慰人心的功效。

在我一九六六年開始主持中國廣播公司的「音樂風」節目時，我們就有了許多工作上合作的機緣，他為節目錄製專題，為「音樂風」節目的「每月新歌」專欄寫了十四首歌；我也在「中視」、「華視」的電視節目和音樂會的舞台上，製播「李抱忱作品專輯」，並主編出版他的作品「歌譜」及「紀念唱片」。認識了他認真、嚴謹、樂觀、進取的人生態度，幽默、爽朗、又多禮的風範，以「自然」又「人性」的特質推介音樂。

論工作，李博士的一生可分為二，即「語言學」與「音樂」，他在耶魯大學、美國國防語言學院及愛我華大學共教了二十五年中國語文，他編寫的語文教材直至今日仍為多所美國大學所採用。但是他更愛音樂，三十七歲以前在北平、重慶教音樂，六十五歲後奉獻音樂。中間從事語言工作的二十八年間，他一天也未離開音樂，作曲、編曲，為美國學生組織中文合唱團，他專注於對合唱音樂的指揮、訓練、創作，歷四十八年而不懈。是福音團的宗教歌詠氛圍，最早開啟了李抱忱對音樂始終不懈的愛、專注的心，走出他自己音樂與語言交織的人生，活出他中西交集的儒者典範。

這本書的背景，隨著李抱忱的一生，從北平、重慶、美國到臺灣，而在內容上，因著他一生可說是首音樂與語言交織而成的生命頌歌，也是文學與美術交融而成的藝術篇章，偏巧我正是個愛好音樂、美術、文學之人，於是將「山木齋」學人「冠蓋往來」、「與大千先生書畫緣」、「山木齋書畫集錦」等專題均闢專章論述，是對

「山木齋主」文人情懷的追憶。於是像他與胡適、趙元任、董作賓、于右任、陳立夫、韋瀚章、黃友棣、卜少夫、鹿橋等大師的交往及他們的墨寶，均論述並精選展示書中；又有郎靜山、藍蔭鼎、賈景德、梁鼎銘、梁又銘、吳詠香、梁丹丰等人的攝影、繪畫與書法作品，都使本書生色、增光。但對李博士生命圖像的描繪，重點還是集中在他對音樂方面的貢獻。

　　寶愛友誼的李博士，有著長者的睿智、年輕的心，他不僅與大師級名人結緣，更贏得青年朋友們的尊崇。像赤子般坦蕩的李博士曾說：「我的財寶不在物質的地上，而是萬金不換的友誼。」他認為自己最大的財富，是擁有學生們的熱愛。

　　這位燃燒自己、照亮別人的教師，他帶給今日樂教工作者的啟發，究竟是什麼？我推崇李博士那「以人為本」的樂教精神，為教育、因需要而創作的理念；也欣賞他「傻小子睡涼炕，全憑火力壯」的個性，亦即西諺所謂「天使不敢走的地方，傻子一步就衝進去」("Fools rush in where angels fear to tread.")，這種樂觀的幹勁。在退休後的晚年，他在「六五感懷」中有「從此只譜『閒雲歌』」的豁達，「七十感懷」中，寫下「從此只譜『愛國歌』」的心志。人們當記得，在多少場合唱大會中，他那雋永的笑語，指揮棒下的動人歌聲，全場的熱烈掌聲，臺上臺下融為一體的感動，真有如他的《聞笛》中所唱：「曲罷不知人在否，餘音嘹亮尚飄空」的「聽歌」境界。誠如「人間特輯」紀念他為中國音樂盡粹所云：「風範典型，長留後人心。」

　　為寫作本書，我特別遠走舊金山親訪李博士的女兒、女婿蔡維

崙、李樸虹伉儷，在他們居高臨下、可遙望史丹福大學的安適居所中，一起追念中國近代音樂史上讓人懷念的李博士。我對樸虹敘說他父親在音樂工作上對臺灣貢獻的種種，明窗淨几、中國風格的雅緻起居室裡，在春日的明媚光景中，有李博士生前珍藏的藝術品環繞，Stephen W. Tsai，李博士的姑爺蔡維崙博士，這位耶魯大學機械工程博士、研究太空合金的科學家、史丹福大學的榮譽教授，為並肩坐在張大千為李博士所畫「祝壽圖」前的樸虹和我，拍下了值得紀念的合照，他還盡心的以數位相機拍攝並沖印出書中許多珍貴的圖像，樸虹則張羅著為我搜集可用的材料，訴說著父親生前的點滴，他們給我的幫助，是我永遠感念的。

　　我要特別謝謝李博士的乾女兒江世珍，整理出李博士所遺留的書、譜、照片等可參考的資料，及吳玉霞、劉明儀、鄧世明諸位朋友的協助。

　　本書企望呈現的觀點，是在中國近代音樂史的框架下，歷史的縱深面與地球村的橫切面、大格局裡，李抱忱的人格特質、音樂思想與定位；更多的期盼，是他作為一位音樂教育工作者的典範，能帶給教師及後學者啟示無限。

趙琴

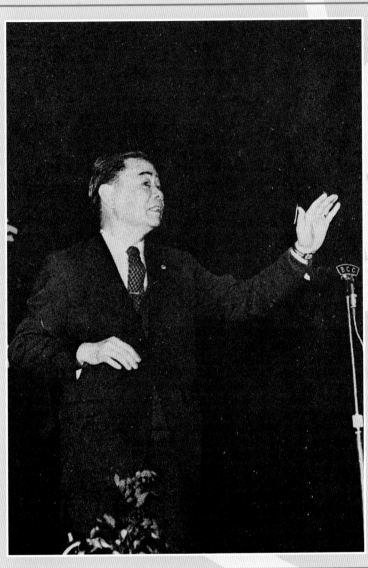

生命的樂章

編織

動人的絃歌

福音園裡琴聲揚

【兄妹四手聯彈】

　　李抱忱博士，一九○七年出生於河北保定西關外的長老會福音園，父親是派任教會的牧師，母親是教會協誌女塾的教師。

　　福音園的圍牆將禮拜堂、男女學校、男女醫院和教會工作者的住宅都圈在園裡，兒時的家就在男學校和女醫院間，屋後還有兩個教會的網球場，在童稚的心靈裡，這兒簡直就是保定城外的另一座小城。[1] 雖然出生於長老教會的家庭，在入學前他已能讀聖經故事和商務印書館出版的童話，福音園的成長環境又給了他音樂啟蒙的機會，和網球比賽無往不利的技藝，李抱忱卻不是忠實篤信教義的基督徒，他是一個多神主義者，更是一個儒家思想的中庸主義者。

　　李抱忱是不折不扣的二十世紀「新人物」，但出生那年是清光緒丁未三十三年，是羊年。小時候他曾問母親羊年主何吉兇？母親說：「你的生日是六月初九（陽歷七月十八），是夏天的羊。熱羊好，有草吃。[2]」母親的一席話，在下意識裡起了作用，他的人生觀，就是但求能如陸放翁詩中所說：「不曾富貴不曾窮」，便已知足，而他一生果然總有「草」吃！

　　雖然自小成長於西化的環境，但也自小受教養於中國傳統

註1： 李抱忱，＜童年的回憶＞，《山木齋話當年》，台北，傳記文學出版社，1967年9月1日，頁5-6。

註2： 同註1，頁1。

文化的深厚淵源中，中西交集一身，李抱忱的身上總有一種特殊的和諧放散於行止之間。「這種典型，在五四左右的青年身上是很顯著的。[3]」我卻聽他愛說：「那就是北平學生的味兒。」北平，在中西音樂交流史上，曾是那樣重要的都會，自然影響著他一生的音樂路。

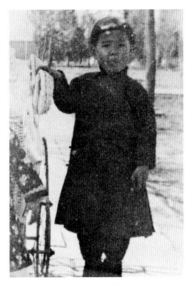

▲ 僅存的一張兒時照片。

在中國近代，西洋音樂文化大規模傳入，使得中國音樂發生了深刻變化，並形成新的發展態勢。在與西方音樂相接觸所發生的變遷，亦即音樂上的涵化過程中，其源頭當數十六世紀的歐洲殖民主義，隨著海上新航線的開闢、向亞洲地區擴張，為了與基督教相抗衡，一五四○年羅馬天主教教皇保羅三世批准組織耶穌會，並准予會士（Jesuits）來華佈道，這是中西音樂文化交流最早的媒介。這些傳教士以先進的歐洲天文學、地理學、數學、幾何學和新穎的鐘錶、望遠鏡、地球儀等歐洲近代科學知識和器物，吸引中國人的好奇心和求知慾；以尊重中國傳統文化、將儒家哲學和宗法敬祖思想同天主教相融合的態度，取悅士大夫階層，從而再叩開基督教在中國傳教的大門。

西元一五九八年，利馬竇（Matteo Ricci, 1552~1610）第一次來北京，進貢的禮物中有八音琴；一六○一年，利馬竇第二

註3：吳心柳，〈不懈的人，專注的心〉，《聯合報》，台北，1979年4月12日。

次進京，進貢了當時流行的古鋼琴（Clavichord，當時稱西琴），他並為傳教士演奏的讚美詩曲調編寫《西琴曲意》[4]中文歌詞八首。清初尚有傳教士湯若望（Adam Shall Von Bell, 1591~1666）、南懷仁（Fendinand Verbiest, 1623~1688）、徐日昇（Tome Pereyra）等，傳入歐洲樂譜、樂理的基本知識，這些都是早期西方音樂文化經由傳教士在中國撒下的種子。為了更好的宣傳教義，歷來傳教士都極為重視教會的音樂事工，傳教中的音樂活動，一直是西方音樂傳入中國的主要渠道。乾隆年間雖處「禁教」時期，北京教會音樂活動的規模卻仍有發展的趨勢。

十八世紀中葉鴉片戰爭後，西方傳教士仰仗船堅砲利和不平等條約捲土重來，基督教在華的傳教事業獲得了迅速發展，西方音樂的傳播亦得進一步擴展。

十八世紀下半葉，中外傳教士為宗教歌詠編印了各式中英文聖詩集，大多沿用歐美各國通用的宗教歌曲翻譯，這些基督教歌曲的影響，不僅限於宗教的信仰，還使信徒們對西方的集體歌詠（特別是合唱）演唱方式、西方的樂譜、樂器，以及西方音樂的風格有了直接的接觸。

是福音園的宗教歌詠氛圍，最早開啟了李抱忱對音樂始終不懈的愛、專注的心，走出他自己音樂與語言交織的人生，活出他中西交集的儒者典範。

李抱忱的家譜中，記載著祖先是從山西洪洞縣遷至河北通縣。祖父慶豐公（鶴橋）是清末舉人，因被教會約請協助翻譯

註4：《西琴曲意》明刊本，附刻於利氏所撰《畸人十篇》之後，收於李之藻編《天學初函》叢書。

聖經，由慕道而終於入教。這在當時是大逆不道的事，中國人怎麼能當「二毛子」！於是李氏宗族將祖父驅逐出宗，全家因而遷到北平。父親本根（宗之）和叔父本源（引之）都隨著祖父受了基督教的薰陶，終身獻身宗教事業，父親任長老會牧師，叔父在公理會任牧師。

說起李抱忱的名字，倒有個有趣的故事。當時父母給孩子們起「小名兒」總脫不出「福祿壽喜，吉祥如意」，大哥叫迎壽，二哥是迎惠，三哥的到臨，使盼女兒的父母失望，因此取了個盼掌上珍珠的名字：連珍，果然盼來了四姐襲慧。五哥崇惠、六哥香娃都不使父母太失望，當又該是盼女兒時，老七卻還是兒子，於是不改戰略的給這個兒子取了個女孩名：寶珍，十三個月後果然盼來了八妹：貴珍。寶珍的名字卻讓七弟讀小學時經常被同學取笑，幾經抗議，父母只同意改字不改音，以屈原《卜居篇》裡的「寧超然獨舉兮以保其眞」爲本，改名爲保眞。七弟雖然不喜歡這個新名字，爲了不違父母命，就叫保眞罷。一直到大學畢業，那時父母皆已故去，二十三歲的保眞，終於爲自己改名爲抱忱，取其「忱者誠也」：「記得當時的感覺是如釋重負，面目全新。[5]」此事亦可看出我們的主人翁是何等「擇善固執」，又如何重視爲人的誠懇。

上小學也有些許不順心事。母親擔心男學校學生太皮、太野，怕保眞受欺侮或學壞了，就讓他先入福音園的女校，雖然還有另一男生清和同時「蒙難」，卻在四年級轉入男學校烈世田小學時，經常被同學取笑。

註5：李抱忱，〈童年的回憶〉，《山木齋話當年》，台北，傳記文學出版社，1967年9月1日，頁4。

小學時有機會開始學琴倒是十分開心的。

從小保真就喜歡音樂，母親常提起，當時教堂裡作禮拜時，彈風琴的是一位傳教醫生的太太，保真就曾坐在屋外地上，一面手按台階，一面口裡嗡嗡作響。當母親用哄孩子的口氣說：「誰彈琴彈得這麼好聽啊？」他回答：「是寶太太。」因為寶真以為彈琴的一定是太太的緣故。在寶真的記憶裡，自己喜歡音樂的第一件事是七、八歲時，擅自從窗戶爬進了平時上鎖的禮拜堂，打開風琴大彈特彈，沒想到路大夫用鎖開了大門走了進來，一向害怕這位大夫的孩子，一溜煙的跑了，心想這下可闖禍了，晚上這頓打是挨定了。一直拖到晚飯前不得不回家，沒想到母親並未拿著撢把子怒目而視的等著，而是和顏悅色的說：「寶，你願不願意學鋼琴？」原來當天下午路大夫來告訴母親，路太太的妹妹蘇教士願意教寶真兄妹倆鋼琴。「這簡直是天賜顏回一錠金！[6]」李抱忱對兒時學琴的回憶，還掩不住當時歡欣的神情。於是興高采烈的每週跟蘇教士學琴，還記得第一次公開演奏是兄妹合奏四手聯彈《波濤之上》（Over the Waves）。

兒時的回憶裡，還記得弟兄們跟隨愛好京戲的父親去看戲，受到不少薰陶，增長不少見識。譚鑫培、劉鴻聲、高慶奎、楊小樓、張黑兒、九陣風等名演員都聽過，只是當時還未能領會父親為何聽《桑園寄子》時淚流滿面。弟兄們愛看武戲，看完後回來總在院子裡用竹刀竹槍打一陣，五哥是神彈子李五，寶真是白馬李七侯，打疼了不許哭：「李五、李七侯那

註6：李抱忱，〈童年的回憶〉，《山木齋話當年》，台北，傳記文學出版社，1967年9月1日，頁8。

有哭的！」

在父母的嚴束慈教下，必須做一個標準學生，因為牧師的兒子總不能給父母丟臉啊！

【指揮聖樂合唱】

一九一九年，這年也是「五四運動」爆發的一年，因父親工作調回北平，李家全家也遷回了北平。十二歲的保真，插入北城大三條胡同的崇實中學，這也是一所長老會辦的中學。牧師的兒子真沒給父母丟臉，況且母親也是長老會崇慈女中的教務主任，一心一意唸書，每月發榜總是佔第一、二名，每門功課的學期平均分數也都超過九十分。有一回燕京大學心理系師生到校作智力測驗，保真得了第一，鄭騫（因百，臺大詩詞教授）得第二，但那一學期崇實的成績總平均，則是因百第一，保真第二。[7] 這一段中學時期奠定的用功好習慣，使他持續終身的勝過電視引誘，每晚必寫文章或作歌曲，以及答覆大量信件，而每信必回的好習慣亦養成於此時。

也是在「崇實」的音樂生活，使李抱忱下定決心以音樂作為終身職志。那時正巧教會每禮拜天作禮拜時需要司琴一位，靠著在保定幾年打下的基礎，保真被校長來牧師（W. H. Gleysteen）約聘為教會和學校的琴師，除了免學費六年外，還和詹牧師太太（Mrs. E.L. Johnson）學了六年鋼琴。有一次「崇實」、「崇慈」兩校合唱團，在禮拜堂聯合參加一個聖樂合唱節目，擔任指揮的芳亨利老師（Henry C. Fenn）因故晚到，

註7：同註6，頁16。

保眞臨時被推爲代理指揮，當戰戰兢兢完成任務時，更加深了他立志在音樂上多下功夫的決心。

在「崇實」的生活，有著難忘的老師和同學。給老師取外號是「崇實」盛行的風氣，那代表老師的特徵、脾氣態度或作風，於是「張瘸子」、「死人皮」、「大駱駝」、「草包」、「大飯桶」全出了籠，當然也有受學生尊敬、喜歡的老師沒被取外號，如教化學的王老師是學生們崇拜的對象，他常高唱「科學救國」的口號，還影響保眞在燕京大學一年級時主修了一年化學；那位指揮遲到因而陰錯陽差使保眞上了指揮台的芳老師，教歷史，出生在中國，說一口流利的北平話，其父芳牧師在北平鼓樓西創辦神學院，編了一部五千字的漢英字典。芳老師後來任耶魯大學遠東語文學院院長，再續前緣，李抱忱在那兒幫了他七年忙。[8]

至於說到同學，一九二六年一班只有二十幾個同學，畢業四十多年後還保持聯繫的就有五位，最難能可貴的是這五人不但在「崇實」同班六年，還同入「燕大」繼續同班四年，在十六年的教育過程中「同几共硯」了十年。外號「老夫子」的鄭騫（因百），後任臺大詩詞教授，兩人在譯作歌詞上曾有多次合作，還有後任臺肥公司總經理的陳宗仁，任職臺灣菸酒公賣局的劉長寧，香港鹽業銀行的費致叡，都是同班十年的老同學。[9]

高二那年（1925年）出了兩件大事，一件是「三一八」慘案，學生死了二十餘人，引起公憤；另一件大事是「五卅慘

註8： 李抱忱，〈童年的回憶〉，《山木齋話當年》，台北，傳記文學出版社，1967年9月1日，頁14。

註9： 同註8，頁15。

註10：同註8，頁21。

案」，上海工部局捕房槍殺多人，各地組織「滬」案後援會。保眞那年秋天升高三，任學生會會長，常代表學校參加北平各校「滬」案後援會議，或帶領全校同學參加遊行。此時的少年李保眞，早已顯現了愛國情操，及活躍的領導能力。

【坎坷自立的少年】

十九歲那年（1926年），保眞中學畢業，品學兼優的他，獲准保送燕京大學。但也是此時，他算是步入人生坎坷的另一階段。因爲母親去世，父親退休，自己斷腿，經濟又失去接濟等等問題，一年之內，保眞就從無憂無慮的少年一變而爲自立自養的成年。「以後一生，全靠這四年大學經過的艱難困苦所給予的磨練。[10]」這是在花甲之年回憶童年時，李抱忱所說的一番語重心長的的話，誰說不是「吃得苦中苦，方爲人上人」！

燕京大學是名校，和李抱忱一家關係極深。大哥勛剛（1921年冬）、五哥崇惠（1925年）都是「燕大」畢業的。它的前身是兩所大學：通縣的協和大學與北平的匯文大學。民國

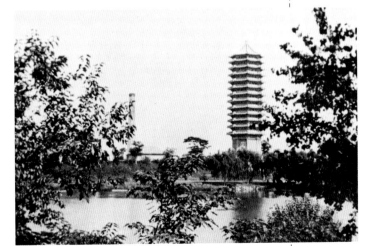

▲ 燕京大學校園內的未名湖，別名情人湖。

▲ 李抱忱著《山木齋話當年》，是應《傳記文學》發行人劉紹唐邀稿，所寫的八篇教音樂與語言的回憶，再加六篇附錄結集成書。「不推敲、不堆積，不一唱三歎，不無病呻吟；很少修改，以存隨手信筆之真」，這是李先生寫作的目標，因此讀他對過往的回憶，清新樸實，正如他的為人般親切。

初年，五個基督教教會（公理會、長老會、美以美會、聖公會、倫敦會）決定合力辦一所教會大學，聘請司徒雷登（Leighton Stuartt），校址先是設在北平崇文門內盔甲廠，同時募款在西直門二十里外的海甸建新校。主要的經濟支持者是《美國生活及時代雜誌》的故發行人亨利‧魯斯（Henry Luce），他父親曾任燕大校長。一九二六年新校樓房局部完成，學校遷到海甸新校址，保真正是那年秋天入「燕大」一年級，是第一班在新校址受完全四年教育。

這一班人數最多，一百五十多同學齊聚一堂，大家團結合作精神極好，保真曾作班歌《和諧的一九三〇》，全班並決定口號是「一九三〇，燕大之英」，後來大二定出的口號是「一九二九，燕大之友」；大三的口號是「一九二八，燕大之花」，保真還被推舉為全班的交際股長。大學新鮮人的興奮還在熱火的高潮上，卻不幸在第二學期碰上了斷腿的第一次坎坷。

既作為交際股長，保真在校當是交遊廣闊。女詩人謝冰心、文學家許地山是大哥同學；地理學家張印堂、史學家張天澤、駐聯合國專家張鴻鈞是二哥同學；而在臺灣的同班同學中，有戲劇學家李曼瑰、曾任新聞局長的魏景蒙、擔任外交工作的胡慶育、臺大詩詞教授鄭因百等，不僅在大學生活中互相切磋，離校後也時有來往。曾任台灣肥料公司總經理的陳宗仁，是保真大學時代前兩年的宿舍同屋者，他是學校有名的運動員，保真則除了打網球及壘球外，未參加任何田徑比賽。大

一下學期，有一天和宗仁一起在運動場運動，比賽四項跑跳的結果居然各勝兩項，興奮之餘以百米高欄決勝負，這對從沒穿過釘鞋、跳過欄的保真來說，實在是不智之舉，果然在躍過第二欄後摔斷了腿。在協和醫院，醫生先用新接骨法結合斷骨，兩星期後再從左腳尖到腰際都上了石膏，在醫院二樓病房裡日夜仰臥，連翻身都不能。就在此時，母親因病摔跤而昏迷不醒，也送到協和醫院，住在三樓，三天後即告不治。因醫生以斷骨未長好為由不准移動，僅一樓之隔而未能在母親臨終前隨侍在側，當時的悲痛是保真終身難忘的。

這次斷腿是李抱忱花甲前所曾承受的肉體上的最大痛苦。再加母親病故，父親接著在夏天退休，五個月後重回學校，保真已從無憂無慮的大孩子變為成人，而「拄著雙拐站在醫院門前流了半天淚」[11]的悲痛傷情，讓人一灑同情之淚。

幸運的是教授們的諒解通融，有的以平時考代替期中考，有些科目是教授到醫院口試，第一學年的功課才不致被耽誤。而秋學期開學後三週出院，趕上晚期註冊末一天，雖然得註冊主任的同情給予種種方便，但是上著石膏架的雙腿，實無法應付主修化學需長時間在實驗室中的事實，必須改系！拄著拐杖在佈告欄前看各系科目，踟躕良久，終於選定教育系，打算若不喜歡，三年級時再改系。主修了一年教育後，就決定不再改了，因為對於教育原理、教育哲學、教育心理、教育測驗、教育行政、教育法等科目，他產生相當濃厚的興趣，還真覺得「塞翁失馬，焉知非福」。[12]

註11：李抱忱，〈燕京大學四年的回憶〉，《山木齋話當年》，台北，傳記文學出版社，1967年9月1日，頁27。

註12：同註11，頁28-29。

雖然在高中時受「科學救國」的影響，在大一時主修了一年化學，但是中小學時代對音樂的興趣和訓練，他還願能繼續在大學裡進修。但燕京大學音樂系因師資不足，只是一副修學系，因此決定副修音樂。在四年的大學時間裡，保眞一共選習了四年鋼琴、兩年聲樂，其餘音樂史、和聲學、音樂教學法及教學實習各一年，總共副修了三十四個學分的音樂科目。鋼琴教授有三位，范天祥博士（Bliss Wiant）、蘇路德教授（Ruth Stahl）、魏德隣教授（Adeline Veghte）；聲樂教授是化學系威爾遜教授夫人（Mrs. E.O. Wilson）。畢業論文的題目是「中學音樂欣賞教材」，內容包括：中國音樂簡史、京劇、民間音樂、樂器及分類，和西洋音樂簡史、歌劇、曲體、聲樂分類和器樂分類，並在附錄中加上唱片欣賞，每課提供學生欣賞。由於幾位外籍音樂教授爲保眞立下了好根基，後來李抱忱在歐柏林大學音樂院深造時，音樂方面有二十四個學分被承認。[13]

燕京大學的音樂生活中，保眞參加了不少課外活動，獲得的寶貴經驗更是難得。由范天祥博士（BlissWiant）[14]指揮訓練的一百五十人師生合唱團，每年除在校演唱外，並到城內北京飯店公開演唱韓德爾（G.F. Handel, 1685~1759）的不朽聖樂《彌賽亞》；「燕大」團契聖歌團，每星期在團契舉行儀式時擔任聖歌演唱；「燕大」管絃樂團，每週練習一次；「燕大」男聲四重唱，也由范天祥博士訓練。這些開風氣之先的音樂活動經驗，都給了保眞不少啓示。早在大學時期，李抱忱就曾展現他在推動歌唱活動上的熱力，如數度發動四重唱和八重唱的

生命的樂章

註13：李抱忱，〈燕京大學四年的回憶〉，《山木齋話當年》，台北，傳記文學出版社，1967年9月1日，頁31。

註14：韓國鐄，〈合唱運動先驅，中西音樂橋樑：范天祥其人其事〉，《韓國鐄音樂文集》第一集。台北，樂韻出版社，1990年。

福音圈裡琴聲揚 027

比賽。這種小型的歌唱組織，他並曾持續終身，在不同階段、不同地區的音樂生活中推動，發揮了歌唱藝術的無限魅力。

事實上，鴉片戰爭後在中國各地建立的教會及其所建各種學校中，西方音樂的影響不是僅局限在禮拜、唱聖詩的範圍。除了在宗教節日舉辦專題音樂會，演唱宗教作品外，清末一些教會學校，包括上海「中西女塾」在內，都開設了「琴科」等音樂課程，培養不少喜愛西方音樂的青年，有些並進一步出國深造西方音樂。[15]

這絃歌不絕的大學生活，卻是在艱難困苦中渡過的。[16] 斷腿後返校上課，每日上床、起床、如廁都靠他一生感激不盡的同寢室宗仁同學幫忙；十分鐘路程的課室，得拄著雙拐提前一小時動身；同學們都坐著上課，保真一天四堂都是「鶴立雞群」的又累又痛的罰站。再加上母親過世、父親退休，只好過了幾年有錢吃飯、沒錢不吃的窮學生生活。擔任家教、給團契抄聖詩，賺了每月八元的膳費。幸而得到學校一百七十元的獎學金，夠支付學、宿、雜各費。雖然開流乏術，倒是節流有方，連一分錢都記在帳上，四年只添了一件大褂，同學進城坐校車，他則騎著中學時代十元錢買的自行車。大三時得了一筆三百國幣的獎學金，為省出錢來買網球拍、網球鞋及襯衫球褲，他搬到宿舍頂樓二十人的大統間住。第四年的教學實習，在城內育英中學兼課，月薪三十元，分給父親一半，此時獎學金已停發，幸而貸得一筆兩百元的清寒學生補助費，再渡難關。

註15：如黃自在清華學堂的音樂教師王文顯夫人史鳳珠，即畢業於中西女塾，1907年赴美留學，專供鋼琴。還有周淑安、王瑞嫻，都是曾在中西女塾習樂後，赴美深造。

註16：同註13，頁36-38。

　　四年大學生活艱苦走來，李抱忱深深領略「一粥一飯，來處不易」。斷腿、喪母、清寒的折磨外，畢業考前，父親又病故。奔喪歸來，在心神不定中應付完了畢業考。大學四年裡，上天曾「苦其心志，勞其筋骨，餓其體膚，空乏其身，行拂亂其所為，但並未『降大任於斯人也』，真是冤呼哉！」李抱忱在回憶中這樣幽了自己一默。[17] 同學曾以「溫良恭儉讓」誇獎他，保真對前四樣自認愧不敢當，但對「儉」字，倒覺得名符其實。

　　懷著準備不足的恐懼，「如臨深淵，如履薄冰」的踏入社會，李抱忱滿腹志願，要致力於「與眾樂」的樂教，移風易俗的大眾樂教。他確實是鞠躬盡瘁、死而後已的全身心奉獻了。

註17：同註13，頁38。

指揮棒下創新聲

　　為什麼李抱忱終其一生對合唱情有獨鍾？除了在北平十六年的教會學校音樂教育中，「合唱」是那樣無所不在的充滿在音樂生活裡；原因之二，即是他能有幸在大學畢業後，進入北平育英中學教了六年「音樂」。那是一所非常有水準的北方中學，教學採德、智、體、群四育平均發展，故而音樂、體育也是十分重要的課業。能與同學們一同生活在友愛和諧的音樂氣氛裡，是李抱忱一生中極為享受的愉快生活。

【貝滿育英聯合音樂會】

　　在育英中學教音樂的第一年，正是大四時，每週五、六上午從北平城西二十里的海甸騎自行車到東城燈市口育英中學，上課三小時，同學們不像自己中學時的調皮搗蛋，而是熱情相待。只是由於當時沒有教科書，舉凡唱歌、樂理教材都要自己編印，那是一個連音階唱名的發音都不統一的年代，do、re、mi、fa、sol、la、ci這幾個音階唱名，有人根據商務印書館在民初出版的樂典，唱成「獨覽梅花掃臘雪」，雖有詩意，發音卻不正確。保真在中學唸書時，曾和老師開玩笑，將唱名唱成「多來米飯，少來稀粥」[1]！在學校音樂教育的啟蒙期，真是笑話百出，也可見擔任當時的音樂老師，常是「事半功倍」的辛勞。

註1： 李抱忱，〈北平教音樂六年的回憶〉，《山木齋話當年》，台北，傳記文學出版社，1967年9月1日，頁44。

一九三〇年「燕大」畢業後，李抱忱在
育英專任音樂主任。「育英」有一位注重音
樂、體育的李鶴朝校長，音樂工作自然推動
得極為順利，有充裕的經費買音樂參考書、
音樂欣賞用的唱片、組織節奏樂隊的各種樂
器，所謂「世為知己者用」，於是李抱忱埋頭
苦幹的在「育英」續教了五年音樂。特別是
舉辦的幾次音樂會，不僅是李抱忱個人音樂
工作中的高潮記錄，也是中國近代音樂史值
得大書特書的歷史新頁，更難得的是音樂在
不知不覺中融入學生的生活、生命中，使他
們畢生受益。著名樂評人吳心柳先生就曾
說：「如果說禮樂之教有甚麼具體功效，我
想戰前北平學生的那種風範，應屬一例。」[2]

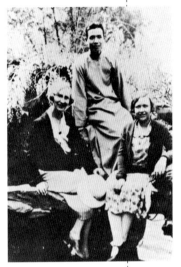

▲ 右為貝滿女中音
樂教員藍美瑞，
《鋤頭歌》的最
早合唱編譜即出
自她的手；左為
該校合唱團指揮
陶美瑞。

「貝滿」、「育英」聯合音樂會是每年春天必定舉行一次的
音樂會。貝滿女中是公理會辦的女子中學，「育英」則同是公
理會辦的男中。「貝滿」的音樂教員是藍美瑞女士（Maryette
Lum），合唱團指揮是陶美瑞女士（Margaret Dow），李抱忱除
擔任育英合唱團指揮外，也是兩校聯合合唱團的指揮。合唱團
在每年九月開學就選拔團員，每週五放學後練習一次，半年後
在公理會禮拜堂舉行一次聯合音樂會，演唱如：《春天花正
多》、《鋤頭歌》、《唱歌的哲學》等中外名曲。為此一年一度
的盛大舉動，舞台還特別搭層台，好容納一百五十多位團員

註2：吳心柳，〈不懈的
人，專注的心〉，
《聯合報》，台北，
1979年4月12日。

坐。多次值得紀念的聯合音樂會裡，也留下了一些軼聞和佳話。在李博士一次接受我在中國廣播公司主持的「音樂風」節目訪問時，就談起了這段趣聞，說到在一次的聯合音樂會裡，他也湊趣的獨唱兩曲。一首是趙元任作曲的《教我如何不想他》，當時歌詞作者劉半農博士也在場，當李博士在唱完此歌請歌詞作者上台和聽眾見面時，臺上前排一位女生跟她旁邊的團員說：「唷！原來是個老頭兒！」原來她以為寫作如此香豔歌詞的人，一定是一位風流倜儻的翩翩美少年。沒想到被劉半農聽到了，於是有感而發的在當時的論語半月刊上，發表了一首打油詩：「教我如何不想他，可否相共吃杯茶？原來如此一老叟，教我如何再想他！」當趙元任博士夫婦聽到這個故事時，趙博士嫣然一笑，趙夫人反而大笑不已，這就是這位舉世聞名的語言學家賢伉儷個性的真實寫照。

「貝滿」、「育英」聯合音樂會的特別節目裡，還有十二位北平中學音樂教員男聲合唱團的表演，他們唱鄭因百譯詞的《常常在靜夜裡》：「常常在靜夜裡，當睡神尚未來臨，滅孤燈，聽細語，憶從前快樂光陰。」歌聲恬靜優美，感人肺腑；《旗正飄飄》的節奏錯綜複雜，精神振奮高昂。除了兩校聯合音樂會，李抱忱還推動了公理會四校聯合音樂會，除「貝滿」、「育英」二校，尚有北平城東四十里通州的潞河中學和富育女中合唱團，四校聯合演出，是為慶祝美國公理會在華北辦教會學校七十五週年而舉辦，這在四校歷史上是創舉，雖是曇花一現，卻也表現得「多彩多姿」、「儀態萬千」。[3]

公理會在華北辦教會學校，李抱忱在這些學生聯合音樂會中，推薦不少的歌，已唱在幾代青年口中，好歌傳唱至今。

【中國首次全國巡迴演唱會】

一九三一年「九一八」事變後，全國忿怒，北平學生愛國情緒高漲，李抱忱為此一時期所編作的唱歌教材，自然偏重慷慨激昂的歌，如：《出征》、《凱旋》、《為國奮戰》、《我所愛的大中華》等，並在一九三二年春天，以愛國歌曲為主題，由「育英」合唱團首唱。在此一深獲好評的演出基礎上，李抱忱進一步編作更多動人的歌曲，抱著擴大影響的目標，計劃了「育英」合唱團的南下旅行音樂會，希望藉著合唱達到鼓舞同仇敵愾的情緒。在校長的支持下，學校墊付一千元的旅費，預定在兩週的時間裡，順著津浦、京滬、滬杭等鐵路，在平、津、濟、京、滬、杭等城演出。同學們興奮的投入密集的排練，每週練習三晚，午休時則作分部練習。

節目除以中文演唱中外激發民心士氣和藝術的歌曲外，也穿插獨唱和中西樂器的獨奏、合奏。合唱團由李夫人崔瑰珍任鋼琴伴奏，也擔任獨奏節目；李抱忱指揮並獨唱《我願再回到我的故鄉》，他還為全體團員編寫樂隊合奏曲《多年以前》，將中西樂器全納入，加以配器，於是團員或拉二胡、吹口琴、彈吉他、打木琴，再添上鈴鼓和梆子等節奏樂器，如此組合雖未能合於西方管絃配器法原則，但在西樂傳入的初期，當中學音樂水準正處於粗淺的起步階段，這「不同凡響」的編配組合，

時代的共鳴

《念故鄉》是德弗乍克（Antonin Dvorak,1841～1904）作曲，李抱忱填詞：

　　念故鄉，念故鄉，故鄉真可愛。天甚清，風甚涼，鄉愁陣陣來。

　　故鄉人，今如何，常念念不忘。在他鄉，一孤客，寂寞又淒涼。

　　我願意，回故鄉，重返舊家園。眾親友，聚一堂，同享從前樂。

註3：李抱忱，〈北平教音樂六年的回憶〉，《山木齋話當年》，台北，傳記文學出版社，1967年9月1日，頁45-52。

正是李博士在樂教觀點上，能不墨守成規的實事求事作法。

一九三四年三月底開始的「南征」，印了一千張廣告，到處張貼，兩行醒目的紅字寫著：「藉雄壯的音樂表現中華民族的偉大，用慷慨的歌聲唱出中華青年的奮發。」這是一個二十世紀三〇年代北平中學合唱團的愛國壯舉，在「初生之犢不怕虎」的青年李抱忱的幕前幕後一肩擔的籌劃下，開始了這中國第一次全國巡迴演唱會。第一站在北平眞光電影院演出，正好是李抱忱哥哥擔任經理，院方犧牲一場營業，得以免場租演出；第二天在天津維斯理堂表演；在濟南演出於齊魯大學禮堂，隔日又應邀在朝會中演唱，文學院長舒舍予（老舍）親自接待；南京的演出場地是金陵大學禮堂，同時有一場極可紀念的演出，是爲中央軍校三千多師生表演；上海的演出是在總青年會，十分難能可貴的是延伸的兩項活動：其一是在天一電影公司要求下拍了一部音樂電影，後來此片隨正片在全國各電影院放映；其二是百代唱片公司的唱片錄製，由音樂部聶耳代表，錄製了三張六面的六首歌曲，保留了當時「學生軍」的歌聲、事跡；最後一場是在杭州青年會演出。想當時年僅二十七歲的李抱忱，帶著

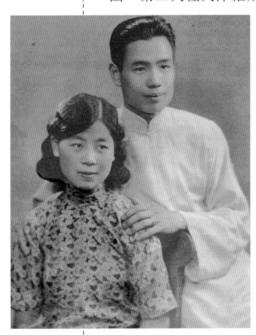

▲ 極為珍貴的訂婚照。1929年6月25日月下定情，1930年聖誕節訂婚，童年的友好，進為成熟的愛情。兩人的表情，還帶著些許羞澀。

隨團護士在內共三十人的合唱團員，各
處奔波的豪情，確實令人感佩，在本地
舉行音樂會已是千頭萬緒的情況下，能
克服萬難的勇往直前，正有如西諺所
云：「天使不敢走的地方，傻子一步就
衝過去。」返北平後，還接受兩個著名
大學：燕京大學和清華大學的邀請，李
抱忱帶著自己的學生給太老師和師叔師
姑們演唱，那份快樂真是不可言喻！[4]

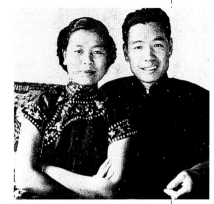

▲ 1931年6月25日結婚，這
青年時代的李抱忱伉儷
（1932年攝），已較訂婚
時笑得安詳、和煦多了。

【國劇與合唱同台】

由於南下演出各地未必場場客滿，以至學校的墊款還欠下
八百多元，雖然校長說過，不能還就算了，李抱忱卻不願辜負
李校長的信任，想出了這值得「記下一筆」的好主意！

京劇四大名伶之一的程硯秋，自歐享譽歸來後，極盼能與
習西樂者共同研究出一條中國新歌劇的道途來，李抱忱亦於一
九三三年被聘為南京戲曲研究院北平分院研究所的研究員，每
週六下午在中海福祿居與程硯秋、曹心泉、蕭長華等研究如何
改進國劇。因此李先生藉機向程硯秋提出合演一場的建議，由
合唱團推出西樂節目：「由我們先表演四十五分鐘，作為您的
『天官賜福』，再由您唱一齣義務戲，幫我們還上學校的墊款。
這樣也可使喜歡西樂的人聽國劇，喜歡國劇的人聽西樂。」程
先生和在座的梨園朋友聽了很高興，他說：「這倒是一個新嘗

註4：同註3。

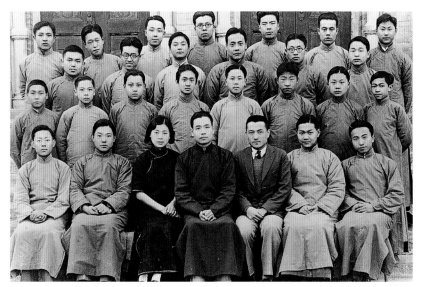

▲ 中國第一次巡迴演唱：1934年北平育英中學合唱團南下到京、滬、杭一帶演唱。後排右為得意門生——文化大學王青雲教授之父王春芳教授；二排左一為成功大學黃建教授；前排右一為屏東農專圖書館之范新民先生；中坐者為李抱忱夫婦。

試，我可以盡義務，唱每年只演一次的《荒山淚》，但以此為生的班底，酌收六百元班底費，其餘統歸貴校。」5

　　結果李先生靈機一動出的好點子，不但演出成功，支付了程先生的班底費，也全數歸還了學校的墊款，還在探索中國新歌劇的道途上，與同行切磋交流。

　　從他青年時期的作為，即可看出李抱忱的敬業、樂群，認真的做事態度，嚴謹的行事風格。

【故宮太和殿露天大合唱】

　　一個蓬勃的民族應當有蓬勃的朝氣、蓬勃的歌聲，一九三五年的五月底，在晚春、初夏的時節裡，李抱忱推動了六百多

註5： 李抱忱，〈北平教音樂六年的回憶〉，《山木齋話當年》，台北，傳記文學出版社，1967年9月1日，頁58-59。

青年齊集太和殿前引吭高歌的新活動。

　　當李先生邀約北平各校音樂教員共商此事時，這項聯合北平各大、中學校一同在故宮太和殿前舉行露天大合唱的勝舉，立刻得到熱烈響應。李先生並親身奔走各校，結果有十四所學校同意參加：大專各校有師大、燕大、清華、協和醫學院及京華美專；中學有志成、匯文、慕真、崇實、崇慈、育英、貝滿等男校和女校。大家並公推燕京大學音樂系主任范天祥博士、亦即李先生的老師為總指揮，他則任副總指揮兼總幹事。在演唱歌曲的選擇上，由各校音樂教員共議。其中如中國民歌《漁翁樂陶然》，中文填詞的英國古歌《夏天已經來到了》、威爾斯民歌《中華先聖》，還有選自威爾第（G. Verdi）歌劇《阿伊達》中的〈凱旋大合唱〉、由李抱忱寫詞的《同唱中華》等，悠

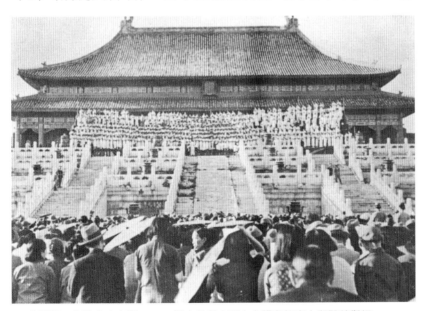

▲ 中國第一次聯合大合唱，1935年由北平十四大中學在故宮太和殿前舉行。

揚、振奮的曲調，唱出了太和之聲，唱出了破天荒、歷史上的第一遭，學生們熱情地民族心聲、抗日情懷，而這一場場成功而轟動的演出，更是深印在這位二十多歲的指揮心坎上。

這些具意義的學校合唱音樂活動，在一九三○年代，專業音樂教育尚待建立的發展期，音樂工作者已是各盡其責的以銷售門票支付開銷的方式在打拼。他們沒有來自政府的補助，龐大的開銷如搭唱臺、運椅子、樂譜、節目單等的印刷品印製，各校團員的交通費等，都由觀眾的廉價門票支付，些許不足處則由各校承擔了。又完成了一件有意義的工作，「當浮三大白」[6] 的痛快，可說是李先生最佳的心情寫照了。在「育英」教音樂的這些年，對李先生來說最感頭痛的事，莫過於沒有教材，因此自編教材是唯一解決之道，夜裡靈感一來，常起來寫作至凌晨三、四點。自編自發行的第一本書是《樂理教科書》，此書後來連同《普天同唱集》第一、二集，《混聲合唱曲集》第一、二集，《男聲合唱曲集》和《獨唱曲集》，這七本歌集都由中華樂社出版了。能服務廣大愛樂者，又能滿足自己的寫作之樂，即便是分文未取，讓商人賺了錢，也只好以「阿Q的勝利」來勉勵自己了。

雖然一九一九年「五四運動」之後，在北京、上海等城市，許多愛好音樂的教師、學生，紛紛組織新的音樂社團，比較重要的有「北京大學音樂研究會」（1919年）、「北京愛美樂社」（1927年）及「國樂改進社」（1927年）等，但這些業餘社團的辦社宗旨，大都依據蔡元培所提有關「美育」的主張成立，這些社團的主要活動，在介紹、傳授現代音樂知識和技

註6：同註5，頁62。

能。後來在這些社團的基礎上，再逐步建立起中國最早的專業音樂教育機構，如「北京女子高師音樂科」（1920年）、「上海師專音樂科」（1920年）、「北京大學音樂傳習所」（1922年）、「上海美專音樂系」（1925年）、「北京藝專音樂系」（1926年）以及一九二七年在上海成立的中國第一所規模較大的「國立音樂院」，這些機構的辦學方針，大多仍因襲過去「北大音樂研究會」所提出的「兼容並蓄」的方針，即主要參照歐美音樂教育體制，以傳授西洋音樂知識和技能為主要教育內容，並加設有關國樂課程。他們先後組織過各種形式的音樂會，大多為綜合性。

▲ 1935年8月李抱忱離平赴美前與兄長一家合攝。前排（左起）：侄遙岑（6歲）、妻瑰珍、嫂、女樸虹（6個月）、姪逸岑（7歲）。

　　李抱忱處身於這樣的音樂生態中，以「傻小子睡涼坑，全憑火力旺」的傻幹活力，完成了無數開創性合唱活動，除了在育英中學任專任教員，還在師大兼任了三年音樂講師，在京華美專兼任一年的音樂系主任，在燕京大學代課了一年的音樂教學法，在南京戲曲研究院北平分院研究所兼了一年的研究員，還收了些鋼琴學生。如此不分晝夜的拼命工作，終感精疲力盡，於是下定決心，實有必要出國深造。

　　一九三五年八月，李抱忱暫時擱下了摯愛的樂教工作。離開嬌妻、愛女，遠渡重洋，出國深造。

歐大音院修樂教

【遠赴歐柏林大學音樂院】

出國深造是個理想，但眞是談何容易？首要克服的就是經濟問題。

一九三○年燕京大學畢業的一年後，李抱忱將學校的欠款還清，第二年就和青梅竹馬的崔瑰珍結婚了。四年後剛把結婚的帳和瑰珍燕大的教育費還清，就又想出國深造。那一晚和五舅薛子謙醫生在燈市口大街上散步時談起這件事，一向疼愛他的五舅，在李先生父母雙亡後，待他更是視如己出：「你的努力我深知道，你的志願我更嘉許。我願從我養老的『棺材本兒』裡借你兩千塊錢來幫你的忙。」五舅慷慨解囊的愛心，使他感動得說不出話來。[1]

兩千塊錢換了八百多塊美金，李抱忱興高采烈的辦完出國手續，於一九三五年八月十二日離開北平，初嘗別離的滋味總是令人心碎，《音樂教育雜誌》上轉載的給親友的信中，他寫道：「當車漸漸開動時，親友的面孔漸漸模糊了，同學的歌聲漸漸消失了，我那顆如火之心也漸漸的沉在冷酷、黑暗、失望和無邊的深海裡。」離情的煎熬總難避免，十四日李抱忱從上海搭乘傑克遜總統號輪，一路上在日本神戶、京都、奈良、東京等地上岸遊覽，於九月三日抵達美國西岸的西雅圖，四日晚

註1：李抱忱，〈歐柏林音樂院兩年的回憶〉，《山木齋話當年》，台北，傳記文學出版社，1967年9月1日，頁68。

再轉乘北太平洋鐵路，七日抵芝加哥，八日再搭車東行，於九日抵達歐柏林（Oberlin）。經過一路上的參觀、訪問、宴會，初抵歐柏林是興奮又悽涼，實現出國進修夢的歡欣中，有著形單影隻的悽涼，在第三十一封家信中他寫道：「……我看見我的影兒，我聽見我的腳步。不，我不是在作夢，我是到了歐柏林了！……悽涼的雨聲，逼人的涼意，令我回想我家庭的樂趣。……讓我們暫時收起兒女情長，一同忘記背後的，努力面前的，向著標竿直跑。[2]」歐柏林的氣候和北平差不多，冬天下雪結冰，夏天酷熱，秋天是最美的時候，異鄉遊子下了課，踏著落葉，迎著秋風，到處是如故鄉一般的一片楓紅，「遊子思鄉」之情，怎不是時時被勾起呢！

歐柏林是一個五千人的小鎮，風景秀麗，到處鋪著如茵的綠草。歐鎮是歐大的產物，一九三三年歐大慶祝創校百週年紀

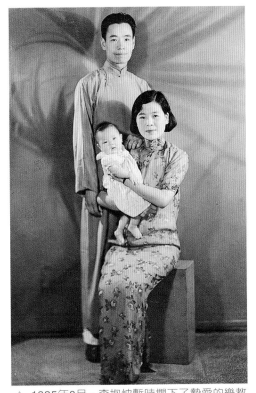

▲ 1935年8月，李抱忱暫時擱下了摯愛的樂教工作，離開嬌妻、愛女，遠渡重洋，出國深造，行前與妻女合攝留念。

註2：同註1，頁68-72。

念時，歐鎮同時也慶祝百歲整壽。南北戰爭時歐鎮居民同情黑奴，歐大是全國第一個允許黑人入學的學校，它的校訓是「學識與勞工」，全校非常平民化，在全國小學校裡是前十名。歐大有三個學院，文理學院、宗教學院和音樂學院。音樂院有兩座五層的大樓，管風琴三十餘架，鋼琴兩百餘架，還有許多管絃樂隊的樂器。走在新修建完成的音樂大廈裡，簡直就像是飄在音樂海上了。[3]

自一八三三年歐大建校以來，百年來已有一百三十多位中國畢業生，知名人士如孔祥熙博士（1906年，前行政院長）、蔣廷黻博士（1918年，前駐美大使）、梅貽寶博士（1924年，前燕京大學校長）等；而音樂界裡最具聲望者是黃自（今吾，1926年），他雖然取得了文學士學位，但是在歐大音樂院先打好音樂理論作曲基礎，再轉入耶魯大學音樂院取得音樂學士學位。作為歐大先後期同學，曾經同一位理論教授介紹，兩人時有通信往返，李抱忱一九三七年返國經上海時，還應黃自邀約在「大三元」共進午餐。[4]

在歐大主修音樂教育，「燕大」的音樂學分只承認部份，院長特許每學期多讀三學分，因此在兩年零一個暑假期間，讀完音樂教育學士和碩士的課程，全力以赴的埋頭苦讀，連一次舞會均不曾參加，算是沒有辜負舅父的期望。[5]

在歐大除注重教學法的一般音樂理論課程外，鋼琴、聲樂、銅管樂、木管樂、絃樂器、作曲、音樂史均為必修課程，系主任親授的合唱指揮及樂隊指揮、高級指揮，除能加強指揮

註3：同註1，頁74。

註4：同註1，頁80-81。

註5：李抱忱，〈歐柏林音樂院兩年的回憶〉，《山木齋話當年》，台北，傳記文學出版社，1967年9月1日，頁74-75。

專業能力，亦有助於未來訓練指揮人才；其餘如研究音樂課程、教學認譜及課外活動的「小學音樂」課程，研究真善美及音樂稟賦測驗等問題的「音樂哲學及心理」課程，還有演講及詩文朗誦，李抱忱均感受益無窮。每學期的學生演奏會，他也參加了獨唱、鋼琴獨奏及作品發表。歐大的音樂欣賞機會非常多，除了師生的演奏會、音樂院及大學的合唱團、管弦樂團音樂會，還有每年從全國各地重金禮聘的九場名家演奏會，是學生們必須購票聆賞的演出。此外他還買了歌劇季票，到離校三十四哩外的克利夫蘭城，欣賞來自紐約大都會歌劇院的四大名歌劇表演，見聞大增。

【獨樂樂不如眾樂樂】

李抱忱有一次在音樂院演奏會中表演鋼琴獨奏，事後曾獲鋼琴系名師賴維特夫人（Mrs. V. Lytle）讚賞，並建議他可改主修鋼琴。他立即婉詞謝絕，並告以來美進修的目的，是為將來回中國推動大眾樂教，並引用了《孟子》上一句話：「與少樂樂，與眾樂樂，孰樂？曰，不若與眾。」他的碩士論文題目就是：「中國音樂師資訓練」，抱定此一宗旨，奔向前方，不曾稍有遲疑。

在多少名教授中，李抱忱和兩位最親近，其一是音教系主任蓋肯斯博士（K.W. Gehrkens），他一生最大的貢獻是為美國創辦音樂教育系，擬定四年課程，曾任「美國音樂教師全國協會」及「美國音樂教育者全國議會」兩個團體的會長，著作等

▲ 歐柏林大學音樂學院的倭諾樓。

身；另一位最接近的名師是聲樂教授康立德（J . Conrad），他對義大利美聲唱法（Bel Canto）最有鑽研，特別注重發音的純淨、優美流暢，對非主修聲樂的李抱忱而言，授教門下格外難能可貴。

在歐柏林兩年的體育生活，也是李抱忱最值得記憶的，那是他網球生涯的黃金時代。在沒錢、要埋頭苦幹、要對得起妻女的處境下，他幾乎沒有社教生活，休閒時間就全花在網球場上，在榮獲全校冠軍後，Pao-Chen Lee已是聞名遐邇了，到附

近各城如Elyria、Lorain去比賽，還抱回雙料冠軍，更有過打敗俄亥俄州冠軍隊、密西根州立大學隊等的輝煌戰果記錄。[6]

有了「燕大」坎坷自立的經驗，李抱忱以更大的毅力克服了異鄉苦學的孤獨困苦。舅父借的八百美元在抵達歐柏林時只餘四百多元，九月間交了學、膳、宿、雜各費，到年底只餘兩元多美金，幸得皇天不負苦心人，在各類打工、以中國音樂為題的演講、義賣等掙錢手法之餘，能申請到獎學金，解決了一次次的窘境，更使他深信，憑著傻子的衝勁，「有一個志願就有一條途徑」[7]的決心，必能戰勝萬難！

註6：同註5，頁82-84。

註7：同註5，頁86。

抗戰樂教行路難

在歐大修畢課程，準備回國一面教書、一面寫碩士論文，李抱忱於一九三七年七月四日離開歐柏林，沒想到正在黃石公園旅行時，蘆溝橋事變爆發了。在震驚、不安中，搭船返國，二十七日抵上海。此時北平已淪陷，郵電也不通，火車只到滄州，他心中惦記著妻女，幾經週折，來回奔波，最後在日機轟炸中，八月三十一日冒險搭「順天號」郵輪自滬駛津，再轉平津快車到北平，跳上小汽車直趨家中，一路上未遇日軍檢查，開門重見家人時，真恍如隔世。[1]

書生唯一抗戰的方法，就是消極的不與日本統治者合作，不作大順民。由於日本對教會機關還客氣，李抱忱就消聲匿跡的在育英中學指導合唱，並在燕京大學和匯文神學院兼課，再收些私人學生，暫時解決了生活問題，精神上卻是非常苦悶。這樣平安無事的日子終於在半年多後被打破，次年五月，日人託青年會友人約李先生出來推動「太和殿大合唱」一類活動，好反映「中日共榮」的景像。終於使他明白消極抗日的生活要結束了，於是下定決心到大後方去。

【完成歷史性千人大合唱】

一九三八年七月初，李抱忱持燕大教授暑期赴港旅行證，

註1： 李抱忱，《退而不休集》，台北，見聞文化事業有限公司，1977年1月，頁44-45。

由天津乘船到香港，十天後再經海防到昆明，在舅舅家住了一個多月，找不到適當工作。後經「燕大」學長謝冰心向教育部顧一樵次長推薦，被聘爲「音教會」委員，乃立刻出發到重慶就任。

當時教育部陳立夫部長提倡本位文化，主張禮樂就是本位文化的兩個輪子，因此在教育部成立了「音樂教育委員會」。李抱忱到教育部報到時，只有上海音專教授應尚能已展開工作，主持剛成立的巡迴合唱團。後來陸續抵達的委員有北平大學女子文理學院音樂系主任楊仲子、中央大學音樂科主任唐學詠、北平古琴名家鄭穎孫及音樂學家楊蔭瀏等，音教會主任委員最初由陳立夫部長兼任，後由次長張道藩繼任。每週開會討

歷史的迴響

一九三九、四○年，還是國共合作期間，《新音樂月刊》尚未呈現左傾色彩，受中宣部董顯光部長和國際宣傳處曾虛白處長所託，李抱忱負責編譯《China's Patriots Sing》，後改名爲《Song of Fighting China》，前者可譯爲《唱啊，中國的愛國人士》，後者可譯爲《抗戰中國的歌曲》，裡面選的歌曲尚包括《義勇軍進行曲》。

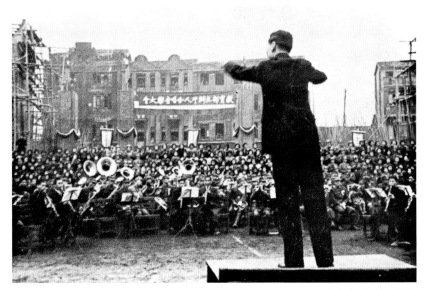

▲ 在敵機轟炸重慶的都郵街殘跡前，李抱忱在蔣委員長致詞後，指揮教育部主辦的千人大合唱的壓軸節目。

論全國性樂教問題，如何推動抗戰的音樂，建國的音樂。音教會下設教育組、樂典組、編輯組、社會組，實際推動音樂工作。

在李抱忱任教育組主任的三年裡，共進行了下列工作：（一）調查全國音樂教學情形；（二）與國民教育司和中等教育司，合訂了中、小學音樂課程標準；（三）舉辦音樂教導員訓練班和音樂教員暑期訓練班；（四）到各地視察樂教，鼓勵自製樂器，抗戰末期終能在重慶自製鋼琴；（五）應中央宣傳部之約，主編為國際宣傳用的抗戰歌曲集《唱啊，中國的愛國人士》（China's Patriots Sing），在香港和印度加爾各答出版，後在紐約出版，改名為《抗戰中國的歌曲》（Song of Fighting China）；（六）推動教育部主辦的「千人大合唱」。[2]

「千人大合唱」是教育部為響應全國精神總動員第一週紀念，在一九四一年四月一日主辦的盛大活動，這是中國第一個千人大合唱，地點就在日軍飛機疲勞轟炸下的重慶。當時李抱忱的經常活動就是到附近各校指導合唱，沙坪壩中央大學、重慶大學合組的嘉陵合唱團、南渝中學合唱團、南溫泉中央政校合唱團及歌樂山的國立藥學專科學校合唱團，都在李抱忱的指揮棒下每週練習一次，這是李先生利用公餘的時間，免費推動自己的「第一愛好」。為了舉辦千人大合唱，於是增加合唱活動的範圍，變為「音教會」的一個工作。活動對象一共有二十多個重慶及其附近的合唱團體，包括學生的、業餘的、軍人的和工廠團體，可說是網羅了大後方社會的一個橫剖面。

註2：同註1，頁46-50。

由「音教會」選作的歌曲，有謝冰心作詞、吳伯超作曲的
《我們是民族的歌手》、李抱忱根據中國民歌作詞並編為四部合
唱的《鋤頭歌》等。「千人大合唱」的四位指揮也是「音教會」
聘的，其餘三位先生是吳伯超、鄭志聲及金律聲。戰時的重慶
可說是行路難，每週到各處練習，運氣好的話搭公路車一路頓
顛而去，擠不上公車就坐滑竿去，再不就是按步當車一步一步
走十五、二十里而去。有一次就是從沙坪壩爬了二十幾里山路
到歌樂山國立藥專去練習，半路上下了雨，到了晚上七時練習
時，李抱忱一分鐘也未晚到，同學們對指揮老師「落湯雞」的
慘狀，報以熱烈的掌聲：「我永遠不能忘記那晚同學們圍著小
風琴，坐在豆油燈下殷勤練唱的光景……回憶時濾走的是物質
上的痛苦，留下的是永久精神上的安慰。」[3] 這正是他認真負
責、守時的美德，也是他探愛默生哲學：「減少慾望，感覺富
有」人生觀的一例。

　　努力練習了半年多，「千人大合唱」的一天終於來到。在
重慶市內離都郵街不遠的精神堡壘廣場，二十多個合唱團經協
調，在物質條件困難的現狀下，或徒步、或專車接送，準時抵
達會場，借來的三層球賽看台圍著操場擺了大半圈，合唱團員
站了四排，每排兩百五十人，六十件樂器的軍樂擺在前面，指
揮台是一張八仙桌，桌後是臨時搭的檢閱台。下午二時開會，
行禮如儀，蔣委員長演講了約半小時後，就開始了這歷史性的
千人大合唱，李抱忱負責的是壓軸的第四段節目，當男女聲部
此呼彼應的唱著「我們是民族的歌手，用歌聲喚醒萬有……。

註3：李抱忱，〈千人大
　　合唱　鼓舞抗戰
　　魂〉，《退而不休
　　集》，台北，見聞
　　文化事業有限公
　　司，1977年1月，
　　頁51-53。

抬起頭展開歌喉，歡祝勝利，迎接勝利。」歌聲使他如同觸電似的感動，體會到音樂是民族的心聲，是精神總動員的利器，看著日機轟炸後燃燒倒塌的樓房前，聽眾那樣擁擠，情緒那樣熱烈，聽這一千人雄壯的大漢天聲，真感覺到這是「抗戰必勝，建國必成」的先聲！這是李先生一生最寶貴的收穫，也是永不磨滅的經驗。[4]

【國立音樂院培養音樂人】

一九四一年夏，教育部在音教會的基礎上創辦了國立音樂院，院址設在重慶市西北一百華里外的青木關。李抱忱受聘為國立音樂院教授兼教務主任（仍兼音教會委員）。在三年任內，還擔任了代院長職務，這是一段物質上極為艱苦、精神上卻是愉快的生活。最初的院長是楊仲子，張洪島為管弦樂組主任，陳田鶴為理論作曲組主任，楊蔭瀏為國樂組主任，其餘後方音樂名家如胡然、江定仙、曹安和、劉雪庵等共二十餘位教員，還有一百五十餘位學生，一起克難的生活在音樂院位於青木關半山上的草房

▲ 抗戰期間竹籬松徑的國立音樂院，建在成渝公路旁的半山間。

註4：同註3，頁53-54。

▲ 1942年3月底率重慶五大學（中央大學、重慶大學、中央政治學校、國立音樂院和國立藝術專科學校）訪蓉聯合合唱團到成都，指揮兩場演出。左起第六人為李抱忱，第七人為教育部長陳立夫先生。

院址。

　　在音樂院，李抱忱除了任教務主任的職務外，每週授課六小時，擔任全院的「音樂欣賞」、「合唱」、理論作曲組的「配器法」、「應用英文」等課程。「要作樂人，不作樂匠」是音樂院的口號，技術固然重要，若無學識的扶持，難免淪為樂匠。「我們除了注重術科，也注重普通學科，如『音樂史』、『音樂理論』、『音樂美學』及國文史地等課程，以求達到『做樂人』的目標。」[5] 教育英才樂無窮，是李抱忱始終堅信也深刻體會的。

　　克難草房裡，反映出今日青年無法想像的困苦學習生活，以及那弦歌不輟的重慶精神。由於鋼琴等樂器嚴重不足，琴房

註5： 李抱忱，〈抗戰期間從事音樂的回憶〉，《山木齋話當年》，台北，傳記文學出版社，1967年9月1日，頁105。

生命的樂章

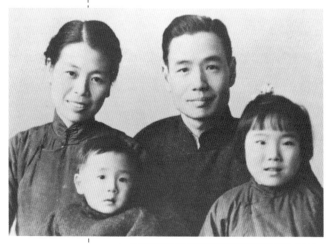

▲ 抗戰期間國立音樂院階段的李抱忱全家，
　女兒樸虹，兒子樸辰。

的排練時間從清晨五時半排到晚十時。冬天寢室、課室都沒有火盆，開演奏會時，後台只有一個火盆上燒一盆熱水，同學們只有在演奏前將手浸在熱水裡，免得手指凍僵。學校沒有浴室，沐浴時只能到燒水處，用臉盆盛一盆熱水到僻靜處洗，同學們苦中不忘幽默的將它命名為合唱中的「分部練習」。而大家住宿的寢室可說是「空氣流通」，晴時夜裡可透過屋頂看星星，雨時則需上蓋雨布、頭上撐傘、聽著接漏水的面盆、茶壺的滴滴天籟聲試著入睡。晚自習時兩人分一盞豆油燈，一根燈草搭在燈碗沿上點著，吸入燈煙也無奈。同學們多半在後方沒家，靠教育部的微薄經費，平時只好吃素，每月只打一次牙祭。[6] 物質生活的艱苦沒有挫折師生們的精神，大家還苦中作樂的尋找愉快的春天。

那些常舉行的同樂會裡，師生都參加節目，同學們還曾自編、自導、自演了一齣獨幕歌劇，無限的歡笑總是終身的記憶，以校為家的戰友感情，融合在和氣過日子的氛圍裡。在這一階段他最愉快的一件事，是三年裡為音樂院擬訂了五年課程標準。在重慶演抗戰歌劇《秋子》成名的張權，就是第一屆畢

註6：同註3，頁55。

業生。一九四二年音樂院院長由教育部長陳立夫自兼，李抱忱仍任教務主任並兼代院長，這一年教育部又在青木關附近的松林崗成立音樂院分院，聘戴粹倫爲分院院長。在成都復校的母校燕京大學梅貽寶校長，約他返母校任音樂教授，此時李先生正感到院務與教務的雙重壓力，於是到陳部長辦公室面遞辭呈。在部長強力挽留下，李抱忱答應多留一年協助新院長，部長則答應一年後他完成五年課程標準的訂定工作時，將批准他的出國進修計劃。[7] 這位新聘的院長是當時白沙女師音樂系主任吳伯超。

在當時出國進修極端困難的情形下，陳部長信守承諾，批准了李抱忱的自費出國進修，一九四四年八月，在音樂院舉行第一屆畢業典禮後，他離開重慶，經昆明、加爾各答、孟買，然後搭船到美國。原訂一年返國，後來二度得到洛式基金的津貼，決定留美完成哥倫比亞大學的音樂教育博士學位。

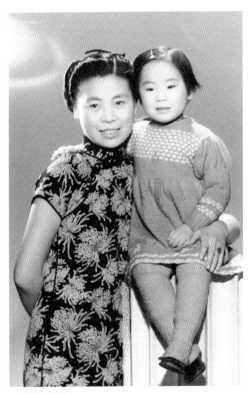

▲ 嬌妻與愛女。

註7：同註5，頁107-108。

二度留美入哥大

【哥倫比亞大學修博士】

　　一九四四年八月底，李抱忱二度赴美進修。由於戰時只有軍船沒有客船，船期要在行前二十四小時公佈，所以他在印度西岸大城孟買等了五星期船。在赴美途中寫的日記裡，他記下了男兒為事業、為家庭奮鬥的無比壯志與離情：「妻惜別之情，我永不會忘，為此家庭而苦幹是有代價的……只好約定兩年後北平見。」[1]

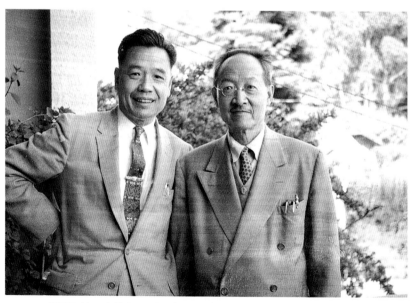

▲ 1945年李抱忱二度赴美，到各處開始考察音樂教育，在劍橋的兩週停留中，他第一次認識了趙元任博士夫婦，並成為終身的好友。這張照片是趙夫人楊步偉女士攝於柏克萊（Berkeley）趙府。

註1：李抱忱，〈一九四四年第二次留美時在印度寫給各位親友〉，《山木齋話當年》，台北，傳記文學出版社，1967年9月1日，頁195。

等船期間，他還是不荒廢時間，努力的在上船前完成幾件在重慶未了的事，寫完方殷作詞的男女二重唱曲《誓約之歌》，陳果夫寫詞的《插秧歌》、《離別歌》及《中央政校校歌》，還完成了十之八九的《歌詠指揮法》一書，打算將國內事告一段落，以全力應付眼前即將展開的新局。這種分秒必爭的幹勁，怎不令我後生晚輩肅然起敬！

好不容易的等到十月五日，上了美國士兵回國休假的軍船啟程。由於仍是戰時，燈火管制極嚴，船上除窗戶緊閉的客廳外，各處都無燈火。天空有飛機護送，兩邊有兩艘驅逐艦護航，一直送到澳洲墨爾本，出了日本勢力範圍，才撤除護航行動。昏天黑地的航行五個星期，才在西海岸洛杉磯以南的聖皮卓登陸。輾轉抵達母校歐柏林大學時，已是過了感恩節了。在母校住了兩個月，將抗戰初期已交進去的碩士論文修改完成，同時應邀到附近各處演講，當時他最常講的兩個題目是「中國英勇的抗戰」和「中國國立音樂院——抗戰的產兒」。到了一九四五年二月初，李抱忱就出發到各處開始考察音樂教育，為期四個月，到六月初再趕回母校領取碩士學位及「Pi Kappa Lambda」榮譽學會的金鑰匙。

考察期間，第一所參觀的學校是哥倫比亞師大音樂系及音樂教育系。哥大師院在美國教育界的勢力，相當於中國師大和北大過去在中國教育界的勢力一樣，全國中小學教員和行政人員，只要有碩士以上學位，多半是「哥大師院」研究院畢業。在全系教授為李抱忱舉行的歡迎茶會上，他報告了來美考察樂

時代的共鳴

創作中國藝術歌曲的先驅趙元任（1892~1982），江蘇武進（常州）人，父親衡年中過舉人，善吹笛。母親馮萊蓀善詩詞及崑曲。趙元任與許多中外學術界名人都相與知契，其中與胡適的感情最深厚。他倆都是在一九一○年以「榜眼及第」考上清廷「遊美學務處」在北京招考的第二批庚款，一道從上海坐船赴美。趙元任先後在美國康乃爾大學、哈佛大學獲得碩士、博士學位，曾任教康乃爾大學物理系、哈佛大學哲學系。他從一九二○年執教「清華」至一九七二年在美國加州大學退休，前後從事教育事業五十二年。一九二九年受聘爲中央研究院歷史語言研究所所長兼語言組主任。一九三八年，再度於美國哈佛大學攻讀語言學，成爲名聞世界的語言學家。一九四二年他被任命爲美國語言學會會長，一九六○年任美國東方學會會長。他先後獲得美國三個大學的名譽博士稱號。趙元任自幼受到良好的音樂薰陶，求學期間即修習音樂，一九二七年首開風氣之先，出版《新詩歌集》，譜作「五四」時期知名詩人胡適、劉大白、劉半農、徐志摩的詩作。一九八一年趙元任應邀回中國錄製國際音標，他發了四百多種母音、輔音和聲調，發音辨音能力與他在三十年代時一樣。他獲頒「北京大學名譽教授證書」和「北大」金色校徽，八十八歲高齡的趙元任教授，即興朗誦了他譯作的一段詩，並用無錫方言唱了《賣布謠》歌曲，這是他譜作歌曲中最具民歌風味的好歌。

教的計劃，也聽取了不少下一步到何處去參觀的寶貴經驗，更沒想到幾個月後會留在這兒一年零兩個暑期讀完博士學位課程。

李抱忱參訪考察的其餘六所著名音樂院校，有離哥大半哩遠的茱麗雅德音樂學院（Julliard School of Music），在教務長魏志教授（G . Wedge）安排下，他考察了該校理論、鋼琴、提琴、聲樂、歌劇及兒童班的各名教授所做的示範教學；在費城的寇蒂斯音樂院（Curtis Institute of Music），他參訪了這所培育世界名演奏（唱）家的教授們的教學，學生們的演奏會；在參觀位於普林斯頓城專門訓練教堂聖詩班指揮人才的西敏寺合唱學院（Westminster Choir College）時，院長應允給予全額獎學金留他在該院研究，可惜他們不授博士學位；在新港城的耶魯大學音樂學院參觀一週，印象深刻的兩件事，是院長特將一九二九年畢業生黃自的畢業作——管弦樂曲《懷舊曲》（In Memoriam）出示，以及他參觀了教授中國語文全國聞名的遠東語文學院；接著參訪位於波士頓的新英格蘭音樂院（New England Conservatory of Music），它是美國近百年來第一流的音樂院，爲著眼於瞭解「要作樂人」的培育目標上該校的作法，院方特別安排了普通學術課程的參訪，還有該院正式承認並教授爵士樂一事，也是它處所無的課程特點；而在劍橋鎭

▲ 趙元任博士的唯一墨寶，抄劉半農博士七言古絕送給抱忱。趙元任在《揚鞭集》第22頁上見到這首《聽雨》，於1927年以常州吟詩調譜成藝術歌，原載《新詩歌集》。

（Cambridge）哈佛大學音樂系參觀時，李抱忱發現他們的課程不同於他處，全是理論、作曲、音樂史、音樂學、指揮等課程，而沒有技術課程，因為這所美國歷史極為悠久的名校，主張要在大學研究音樂，入學前該在鋼琴、提琴、聲樂上，已有相當根基，而大學階段應是在理論、學術方面加強修習之故。這種重修養不重技藝的作風，顯示的正是美國大學教育近年來重視培養通才的趨勢。在劍橋的兩週停留中，另一項愉快的收穫，是他第一次認識了趙元任博士夫婦，並成為終身的好友。[2]

　　四個月裡參觀了七所音樂學府，對於瞭解美國樂教現狀，開闊音樂視野，獲益良多。李抱忱原訂在美考察一年，並無再讀一個學位的計劃，但人算不如天算，得母校歐大音樂院的幫助，妻子兒女即將來美，他又順利的第二次得到洛氏基金會的獎學金，解決了「家庭」與「經濟」兩項難題，就有了讀完博

註2：李抱忱，〈哥倫比亞大學兩年的回憶〉，《山木齋話當年》，台北，傳記文學出版社，1967年9月1日，頁114-120。

士學位的希望。於是考察完畢後，他先進入哥大師院暑期學校，第三度作學生，時年三十八歲。

【鑽研音樂師資訓練】

為了進一步瞭解美國一般教育及音樂教育是如何在社會裡成長起來的，李抱忱在哥大不讀哲學博士而讀教育博士，既可免修第二外國語，同時可多讀教育及音樂教育課程。於是在得到碩士學位後，他在一年又加兩個暑期裡，就讀完了博士必修的六十學分。

一九四五年秋學期開始先忙兩個考試，讀博士的第一關是許可考試（Matriculation），學生必須具備讀博士的條件，亦即天資和學識，才許可繼續讀下去；第二個考試是通過智力測驗。博士階段所讀的課程共分兩大類：一類是基本課程，包括教育哲學、教育原理、教育測驗、教育行政等課程；另一類是音樂課程，包括合唱指揮，樂隊指揮，聲樂、大學音樂、中學音樂、小學音樂、音樂哲學、音樂師資訓練等課程。有些科目一學期需讀一、二十本參考書，對年近四十的「老伙子」來說，只有專心閉戶讀書，紐約的音樂會和歌劇表演也很少去，事實上也沒錢去。[3] 在第二學期還需通過各科綜合考試（Comprehensive Examination），包括測驗鋼琴、聲樂、指揮和理論作曲各方面的修養和訓練，以及教育和音樂教育各方面的基本知識。「考術科技藝那天，忙得我又彈、又唱、又指揮、又作曲，吃了好幾片『提神丸』（No-doz pil）才應付過去。」[4]

註3：同註1，頁120-121。

註4：同註1，頁123。

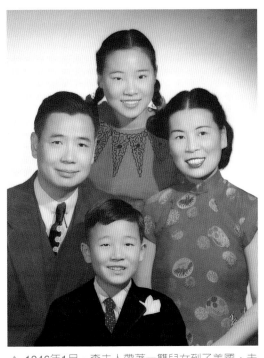

▲ 1946年1月，李夫人帶著一雙兒女到了美國，夫人到紐約中國銀行兼差，李抱忱父兼母職，在一心多用的處境下，當年9月讀完必修學分，開始了論文的寫作。

每一位博士在回顧自己如何過關斬將的過程時，都會有一段段精彩的酸甜苦辣、五味雜陳的故事，李抱忱的經歷中，還有這麼一段。一九四六年一月，李夫人帶著一兒一女到了美國，因為經濟關係，夫人到紐約中國銀行兼差，每天早出晚歸，於是李抱忱除讀書外，還給兩個孩子做午飯，照顧生活起居，父兼母職。就在一心多用的處境下，一九四六年九月讀完必修學分，開始了論文的寫作。

由於當時北平師大校長袁子仁（敦禮）正好訪美，特邀李抱忱學成後回國擔任師大音樂系主任。對學樂教的他來說，正是抱負所在，當下答應，同時也決定腳踏實地以實用性的《北平國立師範大學音樂師資的訓練》為論文題目。在大綱細節的規劃上，第一部份包括「中國音樂的今昔」、「中國的師資教育及音樂師資教育」、「音樂及音樂教員在中國的任務」及

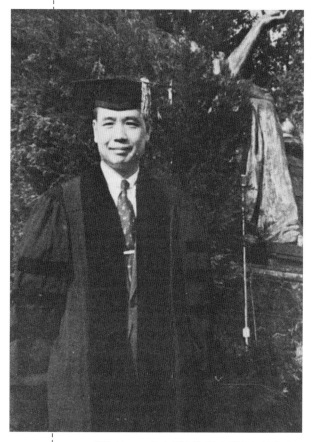
▲ 李抱忱1948年在哥倫比亞大學獲音樂教育
博士學位時攝影。

「北平師大對音樂師資訓練的任務」爲內容；第二部份寫「師大音樂系的課程」、「教員的聘請」、「學員的選拔」和「音樂系組織與行政」，一切努力的目標都在奉獻給中國的樂教。

論文寫作期間，爲照顧一家大小的生活，兼差、打工是不可避免的，況且洛氏基金會的獎金已停發。在耶魯大學遠東語言學院教授中文，每天得坐早上七時的火車從紐約出發，八時半抵新港，九至十二時連上三堂課，再搭十二時半的火車回紐約。每天下午三小時、晚間三小時，在學校的論文室寫作六小時，如此辛苦的奔波教學，燈下研究、寫作，終於在一九四七年暑期將論文寫畢。

正準備束裝返國時，中國國情已開始紊亂，袁校長來信說教育部請不下外匯，回國旅費請先自墊，對當時「窮小子一身

債」的李抱忱來說，自身的旅費都有困難，何況全家？天津兄
長的家信中，又提醒他時局不穩，觀察一陣再作歸計。在徬徨
無策時，耶魯大學又急需教師，同時聘請了夫婦倆任教，解決
一家四口的衣食住行問題。「不能拒絕這天賜顏回的一錠金」[5]，
因此接了聘書，全家在七月間搬到新港，決定了反正「兵來將
擋，水來土掩」的戰略，白天教書，晚上打論文，不知不覺在
一九四八年春天將論文交卷，正式取得音樂教育博士學位，六
月裡參加了畢業典禮，在取得第一個學位（1930年）的十八年
後，苦盡甘來的拿到了這第四個博士學位。環境的折磨，上天
的鍛鍊，總使堅強的人得到不屈不撓的勇氣；風險過後往回
看，當時的驚濤駭浪似已成漣漪，這就是奮鬥的人生。再回憶
過去，「苦和辣都已雲消霧散，留下的只有甘甜」，[6] 這也是李
抱忱遇到再多的不如意事後，所抱持的快樂的人生觀。

註5：李抱忱，〈哥倫比
亞大學兩年的回
憶〉，《山木齋話
當年》，台北，傳
記文學出版社，
1967年9月1日，
頁126-127。

註6：李抱忱，〈快樂的
人生〉，《退而不
休集》，台北，見
聞文化事業有限公
司，1977年1月，
頁9。

故鄉夢遠教語文

【耶大七年改行教語文】

　　在耶魯大學任教的前一、兩年，李抱忱一面教書，一面寫論文，打算儲蓄夠全家回北平旅費時就回國，因此推動中文語文教學這件事，最初是以「玩兒票」的心情從之。等到大陸淪陷後，對工作前途就開始覺得徬徨無策了。

　　美國音樂人才供過於求的現象，當時就已經存在。在取得博士學位後，李抱忱曾在離校的第一年，在紐約兼了三個工作：（一）在美國之音主編音樂廣播節目；（二）在國務院國際電影處兼翻譯錄音工作；（三）在聯合國廣播處負責週末廣

註1： 李抱忱，〈胡適不姓胡〉，《瑣事》，台北，見聞文化事業有限公司，1977年5月，頁2-3。

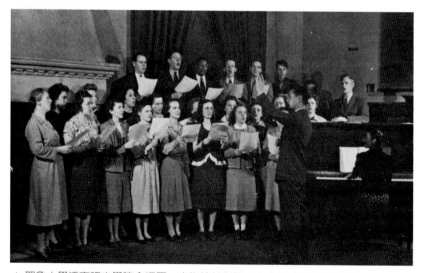

▲ 耶魯大學遠東語文學院合唱團。李抱忱任指揮，夫人瑰珍任鋼琴伴奏。

播節目。第二次世界大戰後，中國一躍而爲世界五強之一，中文也被公認爲聯合國五種法定文字之一了。生長在北平的李抱忱，祖父是清末舉人，兒時對國學即具備相當根底，文學也是自己的第二愛好。但是得了音樂教育博士學位後，卻找不到恰當的第一愛好工作時，對「玩兒票」的教中國語文工作反倒產生了濃厚的興趣，是對？是錯？是禍？是福？正當爲此就業問題困擾得躊躇不決時，卻被當時應邀到「耶魯」演講的胡適博士的一番話解套了。就在演講畢開車送胡博士回紐約的路上，談起這個話題，對於改行的事，胡適回答說：「改行並不是大問題，你看元任（趙博士），原來是學物理、數學的，後來改爲語言學的工作，成爲國際聞名的學者；我本來是學哲學的，可是作過教授、教務長、校長、和大使（最後任中央研究院院長），只要對工作有興趣，作什麼都可以。」受了適之先生的影響，他婉辭了母校「歐大」音樂院授基礎樂理課程的助教工作，繼續留在耶魯大學。

在「耶大」遠東語文學院除授課外，李抱忱還擔任主任編輯工作，除編輯出版了王方宇著之《華文讀本》（Read Chinese）和《華語對話》（Chinese Dialogues），與王方宇和朱繼榮合著《青天霹靂》（Out of the Blue），他自寫了《無線電通訊》（Radio Communications）及《漫談中國》（Read About China）

時代的共鳴

結緣胡適。胡適（1891~1962），字適之，安徽績溪人。一九一〇年與趙元任同船留美，入康乃爾大學，後轉入哥倫比亞大學，從學於杜威，深受其實驗主義哲學的影響。他是現代詩人、文史學家、五四文學革命的倡導者。五四運動前後曾任《新青年》雜誌編輯，爲新文化運動著名人物。一九一七年二月在《新青年》上發表〈文學改良芻議〉一文，隨後又發表〈歷史的文學觀念論〉、〈建設的文學革命論〉等文章，提倡白話文，對開展文學革命和創建新文學，是倡導和推動的先驅者。胡適也是最早嘗試白話新詩的創作者之一，一九二〇年出版中國現代文學史上第一部新詩集《嘗試集》，趙元任的《新詩歌集》（1928年）中譜作胡適新詩多首。對《紅樓夢》著重考證作者的身世、經歷，創立「自傳說」，被稱爲「新紅學」。一九一九年接編《每周評論》後，發表〈多研究些問題，少談些「主義」〉，宣傳杜威的點滴改良的實用主義思想，反對馬克思主義的社會革命論，並提出「大膽假設，小心求證」的研究方法，在學術界產生較大的影響。曾任北京大學文學院院長、北京大學校長、臺灣「中央研究院」院長等職。著有《胡適文存》一、二、三集、《胡適論學近著》、《白話文學史》（上）、《中國哲學史大綱》

兩本書，《漫談中國》至今仍為「耶魯」出版的中文教材裡極為暢銷的教科書，被美國各大學中文系所採用。

遠東語文學院的學生可說是五花八門，除了主修中文的大學部學生和研究生外，有美國陸軍部派來學華語的軍官，有各教會送來的傳教士、牧師、教師、醫生、護士等，他們在被派到中國去以前，需先到「耶魯」學一年中國語文。學生程度的深淺相差極大，從「一二三，你我他」到《晏子春秋》都有。一九五○年起，美國空軍一年送二百多學生到「耶魯」來學八個月華語。在李抱忱新港的新居裡有一個大地窖，經修整後成了娛樂室，以他好客的個性，常請師生在此舉行舞會，無形中成了社交中心。不分性別、不分種族的盡情歡笑，李先生曾回味的說：「這是舊日時光裡最甜美的回憶。[2]」

在「耶魯」的七年裡，李抱忱並未忘記本行，他為學生組織合唱團，在聖誕節演唱《彌賽亞》，也開過幾次俗樂演唱會，還為空軍成立過合唱團。艾文‧柏林（Irving Berlin）作詞作曲的《天佑美國》，就是此時為這些學生翻譯的；趙元任譜胡適作詞的《上山》，也是此時改編為四部合唱的。由於作事態度的嚴謹，又極具音樂感性，經李抱忱選曲、寫詞或編曲的歌，唱後總會帶給人深刻的感動，達到「一曲難忘」的效果。

【「山木齋」冠蓋雲集】

李抱忱是個凡事認真、誠意又常懷赤子之心的人。有鑒於每年聖誕和新年佳節時，給親友寄印刷賀卡太商業化，缺乏親

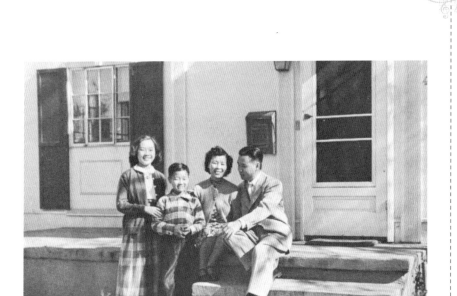

▲ 李抱忱全家在新港第一所自己的房子前合攝。窮小子歡欣的住在自己蓋的新房裡，他將新居命名為「山木齋」，「山」是妻子瑰珍娘家姓「崔」的上一半，「木」是抱忱姓的上一半，他說：「『山木』是《莊子》裡一篇的篇名〈山木篇〉。」

切感，於是從一九五一年起，他每年給眾親友寫印刷的聖誕信，由全家每人寫幾個字，親切、幽默的報告各人生活重點，並經美編設計，附上全家或每人照片，從最初發出的兩百多封漸漸增加到八百多封。在一九五一年的聖誕信中，有著這樣的懷鄉情愫：「我們常想到北平的親友和舊日的好時光，我們深愛我們的國家和民族，但是我們不願因為回去而犧牲了思想、言論自由。」[3]

　　和抗戰情懷相較，這是和他所填詞並常在抗戰音樂會中演唱的歌曲《歸不得故鄉》相似的另一種「懷鄉」的無奈和蒼涼。既然暫時不能回國了，李抱忱也就入境隨俗的以分期付款

註2： 李抱忱，〈耶魯大學七年的回憶〉，《山木齋話當年》，台北，傳記文學出版社，1967年9月1日，頁144-147。

註3： 同註2，頁133-137。

的方式，在新港（New Haven）的西村（Westville）買了第一所房子，搬進去後自己加蓋車房，由當時正在「耶魯」讀博士學位、後來成為表妹薛慕蓮夫婿的吳訥孫（名作家鹿橋）協助，自任木匠和水泥匠，一直工作到半夜。當同事訝異於中國的讀書人居然也會用雙手作粗重的工作時，他卻不改本色的俏皮回答說：「這是因錢不夠逼出來的。你知道『人急了上房，狗急了跳牆』啊！」[4]

窮小子住在自己蓋的新房裡，李抱忱的歡欣是不可言喻的。他將新居命名為「山木齋」，「山」是妻子瑰珍娘家姓「崔」的上一半，「木」是抱忱姓的上一半，他說：「『山木』不但是山木叢生的意思，還是《莊子》裡一篇的篇名——山木篇。」當時在芝加哥大學任客座教授的甲骨文專家董彥堂（作

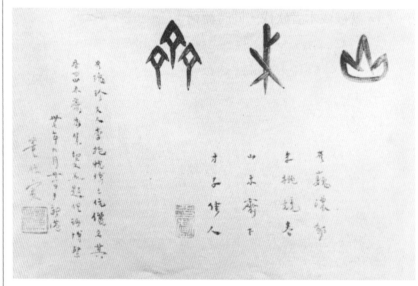

▲ 甲骨文大師董作賓（董彥堂）教授以甲骨文為李抱忱新居住宅題齋名「山木齋」墨寶，下面並加上「崔巍濃郁，李桃競春；山木之下，才子佳人」十六個字。

賓），到李府新居作客，特別爲「山木齋」以甲骨文題齋名，下面並加上「崔巍濃郁，李桃競春，山木之下，才子佳人」十六個字，彥老還曾笑著說：「抱忱，你好狂啊！『山』底下是『佳』，『木』底下是『子』，你是明說『山木』之下有一對才『子』『佳』人哪！」且聽李先生的回答：「這是您的誇獎！我們僅強調『山木』之上，絕沒有暗示『山木』之下的意思！[5]」他進一步解釋〈山木篇〉，開始論到「莊子行於山中，見大木枝葉盛茂」，就被伐木者砍伐，同時辯稱：「余僅取『山中老朽之木，以不材得終其天年』之意，您能怪抱忱要作那個老朽之木嗎？[6]」這也正是他幽默個性的展現。

　　歡笑、融洽的氣氛，是常充滿著「山木齋」的，因爲李抱忱夫婦倆均好客，妻子又喜歡烹飪，在「耶魯」的七年裡，李家無形中成了新港招待中國學人的禮賓司。常到家中渡週末的著名學人有一位是舒舍予（老舍），當時他應美國國務院之邀，訪美一年後續留紐約，並正寫作《四世同堂》一書。老舍常在週末到新港李家來玩，他幽默的說：「我所以喜歡來新港，因爲新港眞好，連外國人都說中國話。」[7]老舍指的是在

時代的共鳴

　　爲「山木齋」題字的董作賓，其手稿、墨跡和著作捐贈秦俑博物館（二○○二年四月）。中國近代考古學先驅、著名古文字研究學家董作賓（1895~1963），字彥堂，宛城區長春街人，參加了當時震驚學術界的安陽殷墟考古工作，對殷墟考古發掘和甲骨文研究有突出貢獻，是甲骨文研究的開山鼻祖，他生前著述宏富，極大地促進了商文化的研究。一九四七年董作賓任芝加哥大學客席教授，並在耶魯大學講學。一九四八年當選爲中央研究院院士，並將歷史語言研究所撤往臺灣，任教臺灣大學。一九五○年任歷史語言研究所所長，一九五一年先後編著出版了《西周年曆譜》和《殷墟文字乙編》，獲得教育部獎金和獎章。一九五五年赴香港大學東方文化研究所工作，一九五六年任香港大學歷史教授，完成了中英文對照的《中國年曆總譜》。一九五七年在曼谷第九屆太平洋科學大會上，發表了〈中國上古史年代〉。一九五八年秋回臺灣大學任職。這位甲骨學大師，對於甲骨文的研究，不只在對文字的考釋，而是通過對甲骨學的研究，開創了殷商史的新局面。董作賓對中國上古史研究的貢獻，還在於對年曆學的研究，重建了共和以前的年曆及上古史的框架。

註4：同註2，頁130-132。

註5：同註2，頁140-142。

註6：同註2，頁136。

註7：李抱忱，〈耶魯大學七年的回憶〉，《山木齋話當年》，台北，傳記文學出版社，1967年9月1日，頁140-141。

「耶魯」學中文的學生。李抱忱到紐約去時也常住在老舍的公寓，就寢未睡前，兩人常是聊一會天兒。

在許多來訪相聚的學人中，有前臺大校長傅斯年、語言學家李方桂，他們都在新港住了一年，特別是方桂宗兄夫婦善崑曲，「婦唱夫隨」的配合遐邇皆知，常和他們一起清唱的還有和梅蘭芳配過戲的項馨吾等名票，一時間李府傳來的繞樑歌聲，不絕於耳。另有一批朋友是當時任教「耶魯」的幾位教授，羅莘田（常培）是自一九三一年起相熟的忘年交，孔奉祀

▲ 名作家老舍（舒舍予）應美國國務院之邀在紐約作訪問學人時，常到「山木齋」
渡週末，他幽默的說，他喜歡來新港，因為連外國人都說中國話，真好！從這
封親筆信函，也可讀出老舍文字的親切幽默。

官達生（德成）是抗戰時同住歌樂山的老朋友，還有遠東語言學院的同事們，李家是他們享受「中國飯」的好去處，也是中國朋友「打麻將」的集會點。李先生對打牌不像夫人是高手，始終是抱著「在牌桌上你算計我、我算計你的處心積慮了五、六小時，這種消遣太費時間」的態度，很少參與。李府訪客可說冠蓋雲集，凡到新港或開畫展、演講而成為李家座上嘉賓的，還有畫家張大千和汪亞塵校長，胡適院長和于斌總主教。「山木齋」中懸掛的無數墨寶，正是主人酷愛琴棋書畫的中國文人的表徵，也顯示了他重視友誼的人生態度。

　　愉快的在「耶魯」生活了七年，一九五二年遠東語言學院院長葛吉瑞教授（Gerard P . Kok）改任加州蒙特瑞陸軍語言學校（後改為國防語言學院）的副教務主任，三顧茅蘆的約請李抱忱擔任中文系主任，幾經考慮，終於敵不過蒙特瑞風光的誘人，同意借調軍語學校一年，懷著壯年人那股開發探險的勇氣，李抱忱重新「走馬上任」了。

【國防語言學院十五年】

　　一九五三年，李抱忱單身一人開車西下，應用品裝滿一車，一天開九百公里，曉行夜宿，用了六天工夫橫貫美國大陸，從東岸一直開到西岸。當車行經過中西部時，筆直的公路常是幾百哩成一直線，為解除單調、破除寂寞，在路上連詞帶曲的作了一首情歌《請相信我》（Believe me, Dear），這首純為消遣所作的歌，一直到筆者一九七一年為「音樂風」節目主編

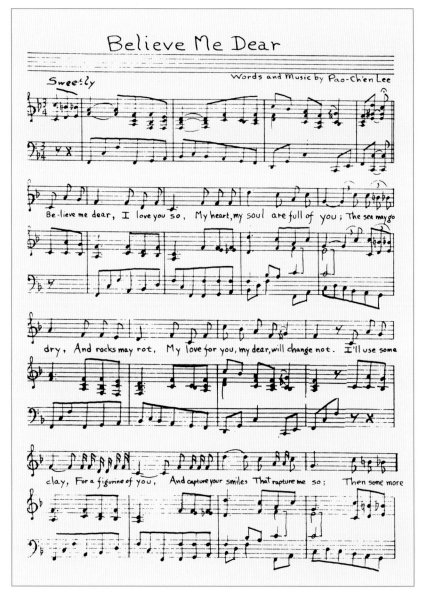

▲ 1953年寫著玩的情歌《Believe me dear》，後來李博士重新整編後在1971年寄給筆者，成了「音樂風」節目的「每月新歌」《請相信我》，又經改名為《你儂我儂》後，大為風行。

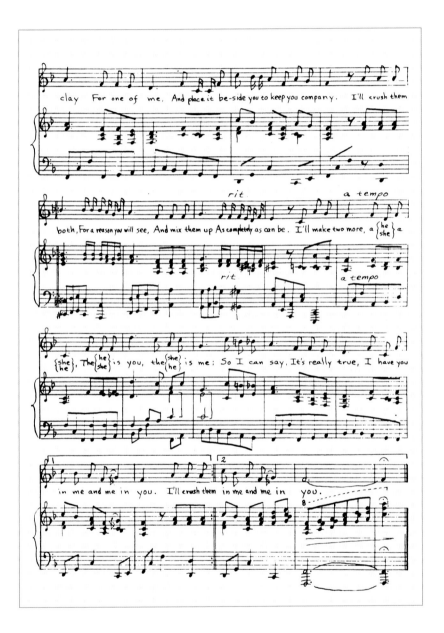

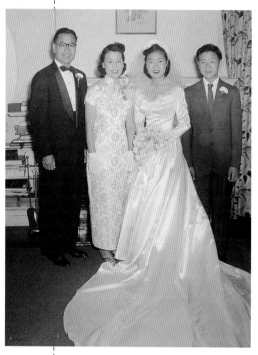

◀ 1954年6月20日樸虹出嫁，李抱忱第二次也是末一次攙著新娘走進教堂。兒子樸辰當時是14歲，第二年才入佳美城中學唸高一。

▲ 樸虹與爸爸、媽媽合攝。她婚後繼續學業，得了紐約大學的數學學士學位。在花樣的年華，前程正像身後花般的燦爛。

「每月新歌」時，將之編入新歌，並邀約歌者錄音後才第一次發表，此歌後改名為《你儂我儂》，風行一時。

　　國防語言學院的最前身是「美國第四陸軍情報學校」，一九四一年成立於舊金山。最初訓練學生學習日語，以應付日本的威脅，果然學校剛成立一個多月後就發生了珍珠港事件。一九四六年校址遷到蒙特瑞，訓練範圍逐漸擴充，又增加韓文、俄文，一九四七年再增中文系，一九六三年改組後隸屬國防部，改名為國防語言學院西岸分校，原海軍語言學校改為東岸分校。李抱忱負責的中文系，是西岸分校二十七個學系中，僅次於俄、越語的第三大學系，專門訓練陸海及政府非軍事人員。教員人數和教授語言的範圍，稱得上是全世界最大的語言

學校。

此行橫貫美國大陸，七月十三日到校報到時，看見中文系中八十幾位同事，多半都直接或間接認識，不是老同事、老朋友，就是老學生，寶愛友誼的李抱忱，立刻融入親切又歡欣的氛圍中。在這一年的聖誕信裡，他寫下了對新環境的感言：「這裡的友誼和氣候，是使我不能不快樂和健康的兩個重要原因。」他並以「我們要常記得『知足常樂』和『與不可避免的局面合作』這兩句名言」[8] 來勉勵自己。可慶幸的是，妻子瑰珍在十個月後將新港的房子賣了，決定犧牲她在「耶魯」的教職，追隨丈夫來到西岸，夫婦倆並在風景優美的佳美城

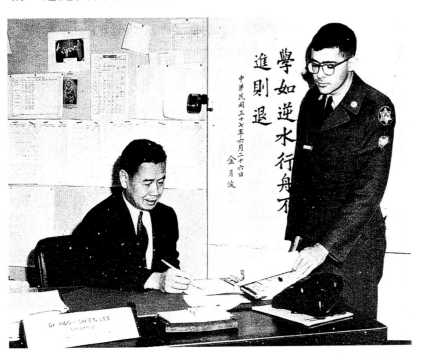

▲ 李抱忱在美國國防語言學院中文系主任辦公室。該院教員人數和教授語言的範圍，稱得上是全世界最大的語言學校。

註8：同註7，頁217。

（Carmel）買下了面海的新居，更使他可以定下心來主持中文國語系的系務。學校同仁的訓練和背景可說是五花八門、各行各業都有，像牧師、律師、牙醫、作家、詩人、記者、銀行家、音樂家、國大代表、廳長、大學教授、體育家、戲劇家、語言家、教育家等，不少已離校的舊教員，不是名人，就是在美國其他各大學佔有語言教學的重要位子。如寫《花鼓歌》成名的黎錦揚，好萊塢中國電影名星盧燕，還有後來擔任舊金山州立大學國外研究部主任的許芥昱、俄亥俄州立大學中文系主任荊允敬、密西根州立大學中文系主任王鵬麟等，均曾任教該校，對美國的中國語言教學有一定的貢獻。

除語言教學外，能將音樂和語言打成一片，運用於各類活動中，以提高學生的學習興趣，也是李抱忱服務國防語言學院心中最感快慰的。一來是將中國文化融入唱歌、短劇、演講等表演節目中，由美國學生發表於年度雙十節慶祝大會中，如一個小班自編自演的「武昌起義」，教師們除在台下聽學生們順暢的在臺上應用所學的語言，也感受到他們對中華文化的喜愛，他說：「這就是金聖嘆所謂的人生一大快事」[9]。二來是用音樂

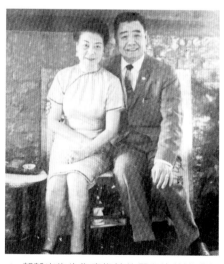

▲ 郎靜山先生為李抱忱伉儷在佳美城「山木齋」拍攝的儷影。

註9：同註7，頁175-177。

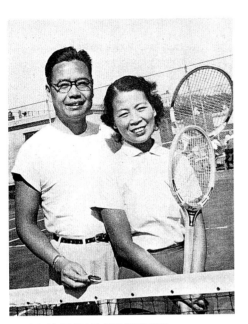

▲ 李抱忱和崔瑰珍都是網球高手。

鼓勵語言學習的方式，其一是每班同學在受訓期間，都要上五到十小時的唱歌課，學唱中國國歌與幾首有名的中國民歌；另一個方式是從全系選拔唱歌比較有訓練的學生組織合唱團，學唱中國名歌及民歌。合唱團所唱歌曲多半由李抱忱親自作曲、編曲或填詞，他們除參加校

內各種聚會外，也參加校外的表演，如參加灣區中國城新年晚會，或特為當地聖克塔里那女中演唱，後來還和這些美國女同學聯合錄了兩首歌，聽這些美國大孩子以中文演唱李抱忱採布拉姆斯（J. Brahms, 1833~1897）《安睡歌》曲調所填上的中文詞，兩合唱團也選唱了他作曲、林慰君寫詞的《離別歌》。國防語言學院的校長郎李查上校（Colonel Richard J. Long）也非常喜歡這些動聽的中文歌，特囑託錄音製片，李抱忱所編作的合唱曲就由合唱團錄音，製成兩張唱片，共十三首歌曲。當筆者在中國廣播公司的「音樂風」節目中播出這些美國軍人演唱的中文歌時，不論唱的是《滿江紅》、《佛曲》或《紫竹調》，那清晰的咬字、渾厚的歌聲裡，傳達的是濃濃的中國古意，留

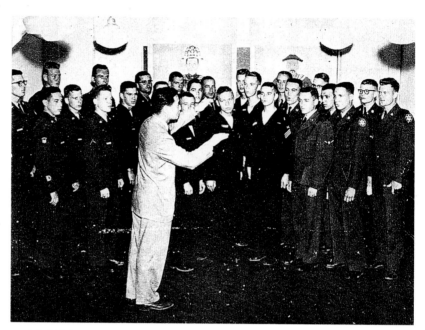

▲ 李抱忱指揮國防語言學院中文系合唱團演唱。中國古曲《滿江紅》、《佛曲》，民歌《鋤頭歌》等，是他們的拿手曲目。

給聽眾極為深刻的印象，這該也是李抱忱教授中國語文的意外收穫了。這段日子也是他離開重慶後，音樂方面活動最頻繁的時期。

在國防語言學院任教十五年，住在佳美城這可看海的房子裡，暫時不能回家鄉，且留下享受加州的氣候和風光罷！好客的夫婦倆每年在聖誕信上向朋友們招手：「我們的心裡和房裡都等著接待各位」、「家中的客房和窗外的海景是隨時給各位預備的」，臺灣來美的將官，到校參觀的團體或個人，本就不計其數，還有不少學人，或應邀演講，或到李府作客，像胡適、陳立夫、謝東閔、陳紀瀅、王藍、林海音等，友誼的網撒

開了，網住的是友情無限！

【與大千先生結書畫緣】

李抱忱在國防語言學院任職的最後一年，最難忘的是同事們給他過六十大壽，主要的客人還有當時正住在佳美城的張大千伉儷，極有意義的壽禮是大千先生在紅紙上寫一個三尺大的壽字，同事們在四週簽名祝壽。還有一個他最寶貴的壽禮，是大千先生畫的一幅橫長五十五英寸、豎寬二十八英寸的壽畫，右上角題「瑞呈三秀草，風振萬年松」十個龍飛鳳舞的大字，邊註「丁未六月寫祝抱忱兄六十華誕，大千弟張爰頓首再拜」

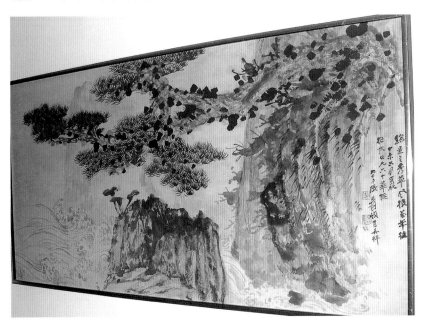

▲ 1967年，大千先生畫的壽畫是李抱忱六十大壽最寶貴的壽禮。右上角題「瑞呈三秀草，風振萬年松」十個龍飛鳳舞的大字，邊註「丁未六月寫祝抱忱兄六十華誕，大千弟張爰頓首再拜」二十二個小字，他始終將之掛在家中，並以為「這種天天的文化沐浴和美的欣賞，的確是一種必需的教育，不可或離的享受」。

▲ 這是大千先生致李抱忱的親筆函。與大千先生（1899～1983）第一次見面在新港，任教「耶魯」的李先生在家中設宴款待貴賓，飯後張大師即席揮毫，那是他得到大千先生的第一張墨寶。

◀ 在新港家中第一次款待大千先生後，隔幾日張大師託人從紐約帶來一張彩色的荷花，謝謝李夫人的烹調之勞。這是難得一見大千先生的清雅荷花。

註10：李抱忱，〈花甲後的兩年〉，《爐邊閒話》，台北，東大圖書公司，1975年7月，頁14-15。

二十二個小字，他始終將之掛在家中，並以為「這種天天的文化沐浴和美的欣賞，的確是一種必需的教育，不可或離的享受」。[10]

當時李抱忱和大千先生的交往已快三十年，回顧兩人交

情，李先生曾如此說：「與大千先生之交，的確如入芝蘭之室；聞見的是他那風趣的芳香，幽默的芳香，親切的芳香，書畫入化的芳香。[11]」所以對年長他八歲的大千先生，李抱忱始終有彼此是自己弟兄的感覺。他倆第一次見面在新港，任教「耶魯」的李先生在家中設宴款待貴賓，飯後張大師即席揮毫，那是他得到大千先生的第一張墨寶，幾天後大千先生託人從紐約帶來一張彩色的荷花，謝謝李夫人的烹調之勞。[12] 一別二十年，一直到一九五六年張大千到佳美城舉行畫展時才重逢，那時大師住得離李家近，天天去海邊散步總會經過而停留歇腳，有時一起在家中晚餐，天南地北的閒聊，談天說地中拉近了彼此不少距離。後來大千先生被佳美城風光迷住，還在當地購屋定居。李先生也曾為張大千在舊金山的當眾揮毫，擔任講解國畫的任務，也曾為國畫被認為太保守、太傳統的批評，以音樂創作理論作比喻為之反駁：「學畫者當然要學習前人的筆法和其他的技術——就如同作曲家學音樂理論時，不也是從一四一五一的和絃進行學起嗎？但是後來幾乎甚麼金科玉律都可打破。這

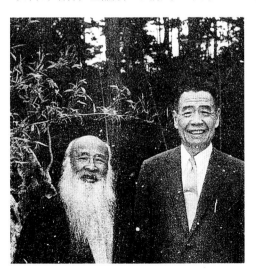

◀ 1968年7月，李抱忱應邀赴巴西八德園作客，陪大千先生散步，合攝於這南美的「大觀園」。

註11：同註10，頁28-29。

註12：李抱忱，〈張大千？張大仙？〉，《瑣事》，台北，見聞文化事業有限公司，1977年5月，頁74。

就是創作，而不是傳統的繼續。」[13]

　　一九六八年夏，李抱忱曾應邀到張大千巴西聖保羅附近的住所「八德園」小住，那兒是大師二十年來苦心開闢出來的國外「大觀園」，名花異草都是從臺灣和日本運去的，每天清晨陪大千先生在五湖亭畔散步，看他作畫。此行最難忘的是那一席由張夫人與兒媳親自下廚預備了的十三道菜盛宴，原是為回謝李夫人多次作菜款待的盛情，沒想到夫人未能成行的讓李先生獨享了，故而他將大千先生親書的菜單帶回，裱好掛在飯廳，以永久保存這張望之垂涎三尺的墨寶。

　　看看這席鮑翅烏蔘全上桌的盛情名菜，想想在八德園住瓊樓、享異味的李抱忱的際遇，相較於那段在重慶的抗戰日子，

註13：同註12，頁76-77。

▲ 李抱忱「八德園」作客，大千夫人及兒媳保羅夫人親自下廚，準備了十三道菜的盛宴，賓主盡歡。

▲ 被徐悲鴻先生譽為「五百年來第一人」的國畫大師張大千，親書菜單款待抱忱，山珍海味待客，道盡了主人的盛情。此畫現掛樸虹、維崙家中，左下角為外孫女。

是何等的天壤之別？離開重慶二度赴美時，李抱忱在孟買候船時寫下的日記裡，對於當時使用的鋼絲軟床、細羅紋帳、熱水爐，都曾大加讚美，因為在音樂院時，除了住陋屋，連洗澡都只能是「分部練習」；日記中也記下在飯館吃了一頓晚餐，就「想起家中二兒想吃『崩幾棱』而不可得時，心中更為難過。[14]」儘管如此，美國的生活固然在物資上是提昇了不少，心底深處那份未能以生命服務祖國樂教的失落，卻始終揮之不去。

　　一九六八年，李抱忱六十一歲那年，愛我華大學中文及遠東研究中心聘他擔任主任一職時，除了重回純學府，享受學術自由氣氛的吸引力外，決定應聘的主因，最大的誘惑力，是到任一年後給假半年，可以再次返臺，「這真是一個百年不遇的機會」[15]，這一聲內心深處的呼喊，最是真切的道出他和臺灣樂教情深緣重的心聲、動力。

註14：李抱忱，〈一九四四年第二次留美時在印度寫給各位親友〉，《山木齋話當年》，台北，傳記文學出版社，1967年9月1日，頁198-200。

註15：李抱忱，〈花甲後的兩年〉，《爐邊閒話》，台北，東大圖書公司，1975年7月，頁15。

生命的樂章

影像追憶—山木齋書畫集錦

「山木齋」中懸掛的無數墨寶，正是主人李抱忱酷愛琴棋書畫的中國文人的表徵，也顯示他重視友誼的人生態度，以下選展數幅，餘散見全書相關篇章。

時代的共鳴

「三百年來一草聖」于右老為「山木齋主」題詞寫字，合作寫歌。太平老人于右任，以其深厚的書學底子與高度的創造力，成為中國近現代最具影響力的書家。于右任（1897~1964）生於陝西省三原縣，小時候與其他牧童放牧山野，與羊群度日。早年追隨孫中山先生，投身於推翻滿清的辛亥革命，一生扮演多重角色，從反清的流亡詩人，鼓吹革命的辦報人，擔任靖國軍的總司令（討伐北洋軍閥），擔任長達三十四年的監察院院長。他也是個制定標準草書的書法家，是融會今草、章草和狂草，以求文字「易識、易寫、準確、美麗」的書體，有《標準草書》一冊行世，被譽為當代「草聖」。這位終生創作不懈的書法家，一生不斷仿碑、臨碑，讓前人的書法流傳後世。于右任書法詩作中，有西北人的雄強豪邁，因他生處於一個時代創世的局面，作品中有他憂國懷世的精神。一九六四年病逝台灣。原是臺北市仁愛路和敦化南路圓環路標的于右任銅像，歷經國內書法界的推介，在他一百二十歲冥誕日時，已成功的移至國父紀念館碑林安放。

◀ 于右任（1897~1964）先生為「山木齋書畫集錦」題名墨寶。回顧中國近百年歷史，太平老人于右任先生，以其深厚的書學底子與高度的創造力，成為中國近現代最具影響力的書家，人稱「三百年來一草聖」。

▼ 1958年李抱忱應邀回國，曾擔任長達34年監察院院長的于右任錄舊作贈之。右老精書法，尤擅草書，有《標準草書》一冊行世，被譽為「當代草聖」。

前弁朱鳥後貌貅
夢裏河聲枕上流
昔尾一龍寧是管
穀名三虎敢言寃
妄思作嫁垂青史
無分還鄉在黑頭
柳綠桃紅春未老
詩情欲報李營丘

抱忱博士

韜園賈景德

曾任考試院長的賈景德（1880~1960）題贈抱忱博士書法一幅。這幅楷書小中堂，是飽滿豐腴的顏體字。想像「山木齋」內掛上一幅好的書法作品，立時便能滿室生春，增添很多趣味，這正是中國書法的美術內涵。賈景德號韜園，1904年進士，1910年任閻錫山都督府祕書長。

董彥堂（1895~1963）教授贈抱忱先生「山木齋」甲骨文墨寶之二。1947年這位中國近代考古學先驅赴美，任芝加哥大學客籍教授，並在耶魯大學講學。他於1948年當選為中央研究院院士。

藍蔭鼎（1903～1979）贈抱忱博士清玩水彩畫作「千竿繞屋」。畢生以台灣風土人文為畫題的宜蘭藝術名家藍蔭鼎的作品中，巧妙地運用水彩的特性，千竿竹圍住一村戶，竹圍就是家園的範圍，就像一簾幕帷，掩映著傳統水上人家的生活的內涵，田園畫家為我們捕捉美感無限。

抱忱先生 教正　戰畫堂主 吳弘銘

山風吹亂了窗紙上的松痕，
吹不散衆心頭的人影。
抱忱瑰珍囑 胡適 一九五七‧一‧十三

吉羊
抱忱先生 雅正 又銘

▲ 梁鼎銘（1895~1959）於去世前一年畫「戰馬」贈抱忱先生。梁鼎銘、梁中銘、梁又銘是當年軍中三位著名畫家，被稱為「梁氏三兄弟」，他們主要從事油畫戰史畫創作，如梁鼎銘融通中西繪畫，浸淫文學書法，他的《沙基血跡圖》、《惠州戰跡圖》等戰史畫創作，極具強烈現代感。

▶ 胡適博士（1891~1962）在佳美城李府渡週末，為李博士寫了幾幅字，這幅是胡適年輕時在廬山所作名詩裡的一句：「山風吹亂了窗子上的松痕，吹不散我心頭的人影。」李夫人瑰珍曾問了一句：「Dr. 胡，你那心頭的人影是誰啊？」胡博士笑而不答。

▶ 梁又銘（1906~）畫贈抱忱先生「吉羊」一幅。他的「鹽場風光」人物寫生作品，筆觸簡練明快；他的「土包子下江南」，是反共抗俄時期，由大陸發表到台灣，膾炙人口的古漫畫；愛國獎券從282期開始，從直式改為橫式，也以梁又銘所畫的二十四孝為故事背景。

梁丹丰（1935～）畫贈抱忱博士的「墨竹」。她是以描繪自然山川、花卉知名的「旅遊畫家」，已經遊歷七十餘國，作品以瀟灑的筆觸、自然流露出與大地對話的內涵，充滿生命力。她曾說：「生命的美麗在盡力而為的流程，那些畫只不過是些留痕，質樸的豐富我每一腳印而已。」

吳詠香（1913~1970）繪贈的清雅山水圖。她北平藝專畢業，由母校保送故宮國畫研究院深入研究，臨摹歷代名畫真跡，精擅山水、花鳥、人物、工筆寫意俱佳。來台後從事美術教育工作，執教於國立師範大學藝術系十年。吳詠香是《未央歌》一書作者鹿橋（吳訥孫）的二姊。

祖國樂教的召喚

【樂教風氣大開】

李抱忱博士的名字為臺灣所熟知，是一九五七年之後的事。這年十二月，他應教育部與國防部的聯合邀約，得到聯合國的補助，回臺觀光三週。祖國克難的精神、蓬勃的發展、人情的溫暖、親友的厚誼，在在使他感奮，留下永難磨滅的印象，[1] 臨走時他自述是：「面上帶笑，眼中含淚，依依不捨地離開了祖國」。[2]

同年九月，李抱忱再得美國在華基金會第一位傅爾布萊德學人（Fulbright Scholar）頭銜，經美國國務院批准，向他當時任職的美國陸軍語言學校請假，應教育部張部長之邀，回臺協助推動樂教工作，講學半年，他環島深入各窮鄉僻壤，到處演講，風氣大開。這年趙元任也回來了，在這次活動的高潮——

▲ 這是李抱忱為提倡「重慶精神」於1957年第一次訪台時所呼出的口號，監察院于故院長寫好這副對聯寄贈，李博士將此墨寶掛在「山木齋」的客廳裡，既可欣賞右老不朽的書法，二來也可常常不忘這十二個字的含義和智慧。

註1： 李抱忱，〈李抱忱回國講學紀念集〉，《爐邊閒話》，台北，東大圖書公司，1975年7月，頁284。

註2： 吳心柳，〈不懈的人，專注的心〉，《聯合報》，台北，1979年4月12日。

中山堂五校聯合合唱團的音樂會上，他倆和與會的胡適之博士同臺亮相的場面，據樂評人吳心柳的描繪：「氣氛醉人極了」，[3] 想必也是音樂界空前絕後的盛事了。

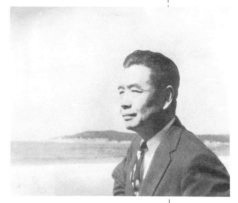

▲ 坐在佳美城海邊的家門前遙望祖國的李抱忱先生。

　　李先生在教育部與相關工作單位的中教司、國教司、社教司和督察室的負責人，先就工作計畫交換意見，再由國立音樂研究所鄧昌國所長，召集了與臺北音樂界人士的座談會，聽取各方意見後，擬定了講學的工作日程。在五個多月環島講學期間，一共參觀了四十多

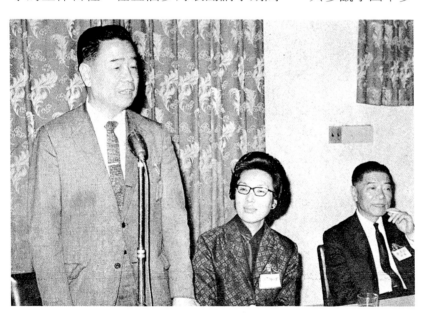

▲ 重慶國立音樂院、國立上海音專、音幹班聯合校友會中，曾任音樂院教務主任的李抱忱致詞。右為曾任「音專」校長的戴粹倫教授，中為校友會會長、前立法委員丑輝瑛。

註3：同註2。

個中小學的音樂教學及設備，收集音樂教員座談會的討論資料；爲中小學音樂教員舉行了四十幾次座談會和專題演講；爲各校及社會人士舉行了七十多次專題演講；指揮了四十三個合唱團；在各地的最後一天，共舉行了八次聯合合唱音樂會，爲音樂教員示範合唱指揮及訓練；另外參加了一百五十多次與工作有關的應酬。

在各地舉行的專題演講，聽眾近十萬人，他強調的樂教觀，是六藝裡的德育「禮樂」，在五育並進的學校教育方向裡，李抱忱主張學生應能享受群育、美育的發展，以全人素質的培養爲目標。在正常的樂教人才訓練上，除了專才外，切不可輕忽大眾樂教人才的訓練；在參與了四十多次中小學音樂老師的座談會後，他深知臺灣過分偏重知識教育的缺失、惡性補習的陋習、爲升學考試停授術科的流弊，他都一一爲老師、同學請命。除了整理老師們提出的樂教改進意見，轉達教育當局，對於小學級任老師需兼任音樂課程的困擾，他也提出了治標與治本的兩個方案，送交當局參考。「要收的莊稼多，作工的人少」[4]，是他在身體雖勞累、精神卻快慰之餘，心中另一層無奈的感慨。

從李抱忱爲各地舉行的八場聯合合唱音樂會所選的共同演唱歌曲裡，我們可以從中認識他的審美觀，也明瞭他的樂教觀。爲環島合唱他選了《常常在靜夜裡》（Oft in the Silly Night），這是愛爾蘭名詩人湯馬士‧穆爾（Thomas Moore, 1779~1852）寫詞作曲的名歌，李先生特請臺大詩詞教授鄭因

百譯詞，這首優美抒情的合唱曲，自筆者於高中時代唱起，至今尚常沉醉於曲調悠揚、詞句生動的歌曲情緒中：「常常在靜夜裡，當睡神尚未來臨，滅孤燈聽細雨，憶從前快樂光陰……」，極為纏綿；第二首是美國作曲家卡本特（J.A. Carprenter, 1876~1951）第一次世界大戰期間的作品《Home Road》，李先生依其歌詞精神另作新詞填入，即成《唱啊同胞》一曲：「唱啊中華同胞，唱個愛國歌；……無論禍福，無論榮辱，我愛我的國家，我愛我的民族」，十分激昂。這兩首歌在情緒上和演出上，取得效果的平衡對比和變化。

為臺北的聯合合唱團選了比較長的四首歌：《自由神歌》（"Give Me Your Tired, Your Poor", 1885~1989），原曲為艾文·柏林（Irving Berlin, 1888~1989）所作，歌詞中有幾句刻在紐約港外自由女神銅像基石上的十四行詩，李抱忱將原為女神向歐洲大陸人士說的話，譯得十分得體，似乎也影射了臺灣人向大陸同胞的喊話：「一切勞苦貧窮、無家可歸、渴望自由的人，要抬起頭來振作精神；攜手並肩，一起到新大陸，高舉明燈，我在樂土金門。」

為臺北聯合合唱所選的第二首歌是家喻戶曉的音樂劇《旋轉木馬》（"Carouse"）的主題曲《夜盡天明》（"You'll Never Walk Alone"），李查·羅傑斯（R. Rodgers, 1902~1979）作曲，林慰君譯詞：「當你在風雨裡獨自向前行，要抬起頭來挺起胸；暴風雨過去後，天空會清朗……夜盡必定天明。」這又是一首培養、鼓勵自己百折不撓精神的歌；第三首歌選了趙元任

註4：李抱忱，〈自由中國在歌唱〉，《李抱忱音樂論文集》，台北，樂友書房，1960年1月，頁83-93。

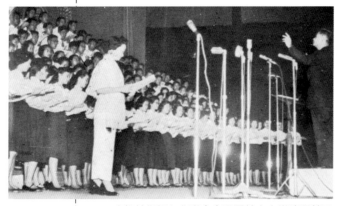

於一九二六年所譜胡適作詞的《上山》，胡適早年寫這首詩，是為鼓勵自己，李抱忱一直非常愛這首歌，抗戰時期指揮國立音樂院合唱團時，將它改編成四部合唱曲，希望千千萬萬的唱者和聽眾也能得到「跑上最高峰，去看那日出的奇景」的鼓勵和啟示；聯合大合唱的最後一首歌，選了趙元任一九二八年譜自徐志摩詩的《海韻》：「女郎，單身的女郎，妳為什麼留戀這黃昏的海邊？女郎，回家罷，女郎！」曲中女郎一角，

▲ 胡適、趙元任、梅貽琦的墨寶，是聆賞李抱忱在中山堂指揮《上山》一曲有感而書。

▲ 李抱忱指揮台北聯合合唱團於中山堂演唱趙元任譜徐志摩作詞的《海韻》，擔任女郎一角的是女高音申學庸，即前文建會主委。

由前文建會主委申學庸擔任女高音獨唱。無論是慷慨激昂、鼓舞振奮或含蓄啟發，這些不同趣味的歌樂，帶給唱者、聽者的安慰和感動，是另一次合唱發揮了音樂動人力量的難忘記錄。

在李抱忱策劃的合唱活動裡，總能寫下無數的「第一」，

一九五九年一月三十一日的台北中山堂音樂會，也不例外。話說當晚在全場歡聲雷動的掌聲裡，坐在台下欣賞的趙元任與胡適之兩位詞曲作者，在《上山》唱畢應邀上臺，趙博士以望七之年，去國數十載的歸人心情說道：「能聽到自己年輕時所作的歌曲，由祖國三百位青年唱出，至感『暖心』」[5]；胡博士則以充滿熱力的措詞說：「我從來沒有想到我的詩會有像今晚的感覺這樣好過」[6]、「多年來還是第一次在這樣豪壯的場面中聽到這豪壯的歌」。[7] 樂評人吳心柳以《充滿感情的歌唱》為題，讚美在短期內聚集的合唱團員，能鏤情刻意，唱出感情，

▶ 臺灣第一次聯合大合唱，李抱忱指揮台北五合唱團於中山堂演唱趙元任譜胡適作詞的《上山》一曲，此曲經李博士編成四部合唱曲演出後，胡適上台致詞說：「李先生指揮三百青年這樣唱出，竟使我的詩從沒有這樣好過。」

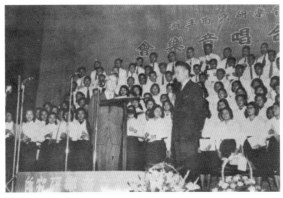

▶ 趙元任聽罷自己作曲、李抱忱編曲、指揮演出的《上山》後，上台致詞，他說：「回國看見音樂這樣發達，聽見這麼多人唱我的作品，實在是一件暖心的事情。」李博士最後說：「兩位博士雖然破了音樂會裡不講話的慣例，但在中國音樂史上卻添了一段佳話。」此畫面因趙元任的一句「暖心」而充滿了「暖意」。

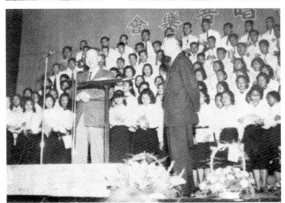

註5：何凡，〈合唱台下〉，《聯合報》，台北，1959年2月2日。何凡特別解釋，『暖心』一詞是趙元任從英文硬譯為現代語言，意謂「祖國的同胞愛使人心裡感到無比的溫暖」。

註6：〈五團體昨晚聯合演出，青年大合唱獲普遍讚賞〉，《中華日報》，台北，1959年2月1日。

註7：〈聯合合唱會盛況空前，三百男女青年參加，由李抱忱親自指揮〉，《中央日報》，台北，1959年2月1日。

實屬不易。他特別讚美歌選得好，唱的有勁，聽的起勁，有力樂句滌盡鄉愁，激起聽眾內心共鳴，他還讚美李抱忱指揮若定歌聲勻美，「它提醒我們撿回丟棄多年的大合唱，今天的我們比什麼時候都需要唱。」[8] 李抱忱的講學和指揮演出等活動，在當年可說是掀起波瀾層層，有「文星」出版的《紀念集》為證。[9]

在臺灣這五個月，對李抱忱來說好像做了一場好夢，「一場不願意醒的好夢」[10]。青年大合唱的歌聲獲得普遍的讚美，和兩千七百多位青年一起練唱，所得到的安慰和鼓勵，更是他甜美的回憶。「在臺灣講學，最感動我的是我曾指揮過的合唱團員對唱歌的熱愛和給予我的熱情。」[11] 感人的驪歌、惜別的眼淚和寫給他的幾百封熱情的信，「是我有生以來最寶貴的一個收獲」，[12] 他細心的一一回覆，在心中更時時感到：「距離只會更增加懷念時的親切，暫別只會更加強重聚的信心，不會從此只生活在彼此的回憶裡。」[13]

註8：吳心柳，〈充滿感情的歌唱〉，《李抱忱博士回國講學紀念集》，台北，文星書店，1960年4月，頁58-59。

註9：何凡、林海音，《李抱忱博士回國講學紀念集》，台北，文星書店，1960年4月。

註10：李抱忱，〈一九五八年第二次返臺，離後寫給各位音樂同工〉，《山木齋話當年》，台北，傳記文學出版社，1967年9月1日，頁211。

註11：同註9，頁214。

註12：同註10。

註13：同註9。

註14：李抱忱，〈祖國樂教的呼聲〉，《爐邊閒話》，台北，東大圖書公司，1975年7月，頁43。

◄《李抱忱博士回國講學紀念集》由林海音主編，台北文星書店出版，是1959年李先生環島講學的記錄，有動態剪影，新聞報導，熱情的書信，還有各地反應的文字。

【結緣「音樂風」】

闊別將近八年，一九六六年十月，李抱忱終於如願的偕同妻子重返臺灣，短短五週半的停留，緊湊的行程一如過往，友情的溫暖依舊如昨。

▲ 李抱忱夫婦懷著兒童的歡欣回到了臺灣。

除了為自己蒐集參考的音樂資料，錄了三十種不同的中國方言，遊覽臺灣各地風光外，密集的音樂參訪活動，正是讓人對李抱忱樂在音樂教育工作中的偏好，有了深切的體會。「傻小子睡涼坑，全憑火力壯」，一工作起來，便廢寢忘食，[14] 五週半的時間裡，他在各音樂科系與大學、中學擔任了十多場的演講；參觀了近二十所大學、中學、音樂班、劇校、語文學校、合唱團及其音樂演出；客串指揮了樂牧合唱團、台中音樂研究會合唱團，及林寬指揮的中廣合唱團、琴瑟合唱團為他舉行的惜別演唱會，演唱他的作品；在屏東、臺東與音樂教師舉行座談會；在台北與蕭而化、王沛綸、張錦鴻、康謳等樂界人士一起參加國軍音樂座談會，交換臺灣樂教發展方向的觀點、意見；還接受了近三十家報章、雜誌、廣播、電視的訪問，全然的融入關懷臺灣的樂教工作生活中。

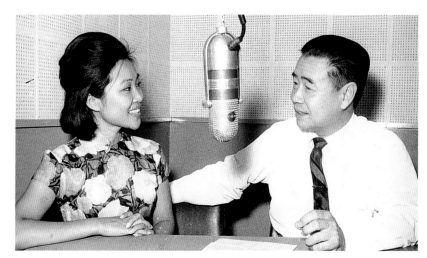

▲ 李博士在中國廣播公司錄音室接受「音樂風」主持人趙琴訪問。

時代的共鳴

Believe me dear! 請相信我（你儂我儂）

Believe me, dear! I love you so,
My heart, my Souls , Are full of you；
The sea may go dry, and rocks may rot,
My love for you, my dear, will change not!

I'll use some clay. For a figurine of you,
And capture your smiles, That rapture me so；
Then some more clay, for one of me,
And place it beside you, to keep you company.
I'll crush them both for a reason you will see,
And mix them up as comple tely as can be.

I'll make two more, a he (she) a she (he)
The he(she) is you, The she(he) is me；
So I can say, it's really true,
I have you in me, and me in you.

～～李抱忱英詩

　　筆者就是在一九六六年，因緣際會的投入了大眾傳播的音樂推廣工作，從四月五日音樂節開始主持中國廣播公司的「音樂風」節目，李博士從美國寄來了爲節目開播、也爲音樂節向臺灣音樂同胞問候、祝福的賀詞，因而得識未曾謀面的李博士，並於是年十一月李抱忱三度返台時，與時任中廣公司節目部副主任的張繼高（吳心柳）先生，一起到松山機場接機，並於十二月李先生離臺前，在中廣公司爲他舉行的惜別演唱會中，主持並獨唱了這場演唱他創作或民歌改編作品的音樂會。此後在廣播、電視的專題訪問與作品發表、「每月新歌」創作、音樂作品演唱會的舉辦、合唱音樂的推廣、唱片與歌集的出版等活動上，與李先生有了合作的機會。我們同是努力認眞、注意工作效率的人，經近距離的接觸、

觀察，進一步認識了這位敬業、樂群、奮鬥、精進，像赤子般坦蕩的樂教工作者。

一九六八年五月九日，「音樂風」節目製作黃自逝世三十週年的特別節目，李博士寄來了「紀念老學長黃今吾先生」的特別談話，同時寄上他任教的國防語言學院中文國語系合唱團演唱的黃自作品《山在虛無飄渺間》的錄音；同年八月一日，中廣慶祝成立四十週年，筆者特別製作了「中國作曲家及其作品介紹」專題節目，也安排了「李抱忱及其作品介紹」播出，事後他曾為文提到：「這是我的作品第一次有系統的見聽眾」。[15] 一九六九年九月李博士四度返臺，僕僕風塵，奔走各地，為祖國音樂教育的長期發展而努力。他應筆者之邀，為「音樂風」的廣大聽眾作了五次以「樂教」為題的廣播演講；我在中國電視公司製作、主持的「中視音樂世界」節目裡，介紹了「李抱忱的旋律」專題，自己還演唱了兩首李博士作的獨唱曲；[16] 緊接著一九七○年一月四日，由「中廣」主

▶ 寄筆者親筆手稿。1968年5月9日，「音樂風」節目製作黃自逝世三十週年的特別節目，李博士寄來了「紀念老學長黃今吾先生」的特別談話，並附上親筆手稿。

註15：1970年1月4日，由中國廣播公司主辦，筆者製作、主持的「李抱忱作品演唱會」，在台北市中山堂舉行，事後並將全部實況錄製唱片、全部歌曲作品出版歌譜全集，李抱忱在歌曲全集的《自序》中寫下這句話，載李抱忱《爐邊閒話》，台北，東大圖書公司，1975年7月，頁315。

註16：筆者在中國電視公司主持的「音樂世界」節目，於1969年12月30日的節目，播出「李抱忱的旋律」，除訪問李抱忱外，有臺大及新竹中學合唱團的演唱，筆者也演唱了《汨羅江上》與《旅人的心》兩首獨唱曲。

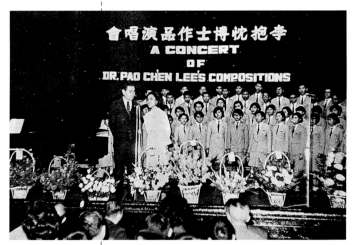

▲ 1970年1月4日，由中國廣播公司主辦，筆者製作、主持的「李抱忱作品演唱會」，在台北市中山堂舉行，李博士接受趙琴訪問，後立者為康謳指揮的北師專合唱團。

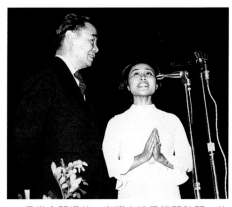

▲ 音樂會開場前，李博士接受趙琴訪問。住院五週，來到會場的他說：「醫師和護理長今晚都在場，站在這兒，我感到從沒有過的安全感」，這番話引得哄堂大笑！

辦，教育部文化局和救國團聯合贊助，筆者製作、主持了在中山堂舉行的「李抱忱作品演唱會」，演出團體為臺大、藝專（今國立臺灣藝院）、文化學院（今文大）、臺北師專（今國立臺灣師院）、新竹省中和中廣六個合唱團體，還有董蘭芬的獨唱、徐欽華的鋼琴伴奏，筆者於中山堂現場主持時，特為收音機旁的全省聽眾作歌曲解說，會後還出版了「歌曲專集」曲譜與「實況唱片」。[17]

這場音樂會之所以「特殊」和「感人」，是因為音樂會的主人翁李抱忱，因心臟病已住院五個星期，當晚是從病院中請假外出，主治大夫沈彥醫師只准假兩小時，為保險起見，他帶著護理主任、護理長及護士們，攜帶針藥，一起參加了這場演唱李抱忱所作各種不同內容和情緒歌

註17：《李抱忱作品演唱會歌曲全集》，中華音樂出版社出版，天同出版社發行，1970年1月；十二吋唱片一套兩張，同年一月由海山唱片公司出版。

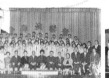
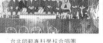
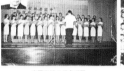

台北師範專科學校合唱團
指揮：康謳教授　伴奏：丙芳惠小姐

中國廣播公司合唱團
指揮：林寬松昌　伴奏：林希智先生

省立新竹中學合唱團
指揮：蘇森墉老師　伴奏：朱素玥小姐

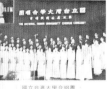
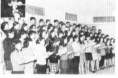

國立台灣大學合唱團
指揮：徐天輝老師　伴奏：王望賢先生

中國文化學院合唱團
指揮：張大勝主任　伴奏：郭淑珍小姐

國立藝專合唱團
指揮：戴金泉老師　伴奏：楊湘齡小姐

▲　「李抱忱作品演唱會」全部實況錄製唱片專集、出版歌譜全集。演出團體中左起為臺北師專、中廣、新竹省中，下左起為臺大、中國文化學院和國立藝專六個合唱團體，分別由康謳、林寬、蘇森墉、徐天輝、張大勝及及戴金泉指揮，還有董蘭芬的獨唱。左上角為主持人趙琴訪問李博士。

<div style="margin-left:auto">

▲　李抱忱深情的指揮神情。這是「李抱忱作品演唱會」的節目壓軸，帶著病體的李博士，親自指揮六個合唱團演唱他作曲的《離別歌》，唱前他以莎士比亞的名句「離別是那麼甜蜜的憂傷」點題，然後讓四百青年的心口，隨著他舉起的雙手高唱低吟：「……今朝別後，重會何期？望君珍重多珍重，天涯海角長相憶。」真是一片風雨凄凄，我心欲泣的場面！

◀　「李抱忱作品演唱會」後的慶功宴，演出者與親友歡聚。右排前起：戴金泉、張大勝、李抱忱、趙琴、徐天輝、林寬、康謳；左排二起：林順賢、王洪鈞、嚴孝章、申學庸、蘇森墉。

</div>

曲的音樂會。當李博士上台接受筆者訪問時曾脫口而出的說：「宏恩醫院的醫師和護理長今晚都在場，站在這兒，我感到從來沒有過的安全感」，引得哄堂大笑；滿場的聽眾裡有愛樂的嚴副總統家淦等政府官員、李博士於大陸任教時的老學生、音樂界的老朋友及愛音樂的年輕同學們。節目壓軸是帶著病體的李博士，親自指揮六個合唱團演唱他作曲的《離別歌》，記得唱前他曾以略帶氣喘的正宗北平口音，說了幾句惜別話，他以莎士比亞的名句「離別是那麼甜蜜的憂傷」點題，然後讓四百青年的心口，隨著他舉起的雙手高唱低吟：「風雨淒淒，我心欲泣……」，一時台上台下一起唱和：「……今朝別後，重會何期？望君珍重多珍重，天涯海角長相憶」，相信對當時所有的聽眾來說，那是令人不禁黯然銷魂的一刻；對李博士來說，除了「銷魂」，他曾為文記下：「中山堂的作品演唱會，是一個一生中的『里程碑』」。[18] 我想當晚音樂之所以動人，除因凝聚著的美和靈性，還有不可或缺的充滿大愛的人性。

【絃歌之聲 不絕於耳】

　　「李抱忱作品演唱會」在中山堂成功舉行之後，大病五週的李先生是由親友直接從醫院「押赴」松山機場返美。他在舊曆除夕，以給各方親友寫公開信的方式一同守歲，信中回憶此行，機場送行的場面最使他難忘，談到臺大與北師專兩合唱團的離別歌聲，「使我黯然銷魂，如醉如癡，禁不住老淚縱橫」。[19]

註18：李抱忱，〈中山堂的歌聲〉，《爐邊閒話》，台北，東大圖書公司，1975年7月，頁77-81。

註19：李抱忱，〈一九六九年聖誕信〉，《爐邊閒話》，台北，東大圖書公司，1975年7月，頁254。

生命的樂章

▲ 揮手暫別。「距離只會更增加懷念時的親切，暫別只會加強重聚的信心，不會從此只生活在彼此的回憶裡。」這是李博士在〈音樂節寫給音樂同工〉裡的幾句話。

一九六九年的第四次返臺，李抱忱先生原是在任職的愛我華大學休假半年始得成行。此行的重點工作是在教育部文化局王洪鈞局長和救國團宋時選先生聯合邀請下，推動了四項工作：（一）環島視察音樂教育，在三週時間裡和幾百位音樂老師舉行座談，再根據視察所得，向教育部建議如何修改長期發展音樂計劃，結果在二十九頁的筆記裡，他記下了一百六十六項意見精華；[20]（二）推動大專院校合唱觀摩，各地來參加的二十七個合唱團都竭盡所能的表現；[21]（三）從合唱觀摩會中共選出成績最佳之十二首歌曲印製唱片，分發各校；[22]（四）計畫由參加合唱觀摩會的團員中選出四個分區合唱團，日後再從中選拔一個全國合唱團。雖然有朋友好意提醒他，在台北做事除了理論站得住，還得辦法行得通，「您這個大計畫其中有些辦法，恐怕到了官府會打折扣的」，李先生回答說：「我也沒想全都照我的意思去做，能有個七八成就挺好啦！」[23] 李先生的執著、認真，和樂觀的幹勁兒，實在令人感動。

「全國大專院校合唱團愛國歌曲及藝術歌曲觀摩演唱會」是在十二月三、四兩日於臺北市中山堂舉行。對於這次合唱活

註20：李抱忱，〈我對「教育部長期發展音樂計劃綱領草案」的意見〉，《爐邊閒話》，台北，東大圖書公司，1975年7月，頁196-201。

註21：李抱忱，〈祖國樂教的呼聲〉，《爐邊閒話》，台北，東大圖書公司，1975年7月，頁57-64。

註22：由文化局邀請評選委員從兩晚觀摩會的五十四首歌曲實況錄音中，選出十二首由幼獅唱片出版社灌製了兩張十吋唱片，定名為《合唱歌曲選集》。詳同註21，頁62-64、76-77。

註23：吳心柳，〈不懈的人，專注的心〉，《聯合報》，台北，1979年4月12日。

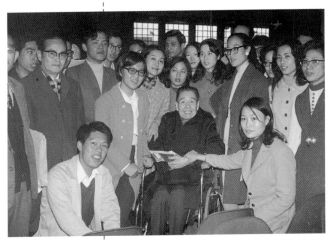

▲ 1973年12月22日李抱忱博士再度因病返美治療，機場送別的友人及愛樂合唱團的小馬們。前蹲右一為榮總護士乾女兒謝瑩瑩、前排右三乾女兒江世珍、左二康謳、左三「愛樂」團長黃進福、李博士左後為趙琴。

動，李抱忱將之喻爲「中華民國現代音樂史上極可紀念的兩天」，因爲較之於故宮太和殿前舉行的中國第一次合唱觀摩會，這是近三十多年來合唱運動的另一個高潮，「這『中山堂之聲』引起三十幾年前『太和之聲』的回憶來。想到這種『絃歌之聲』將藉政府正面的提倡深入窮鄉僻壤，不禁屢次熱淚盈眶。」[24] 李抱忱始終認爲聲樂是最經濟、最直接的音樂教育，合唱又是聲樂裡最討好的演出方式，在練習和演出時大家合力唱奏出最美的聲音來，每人都是了無遐思的心中充滿了眞、善、美，群策群力創造美，這是美的追尋，也因而音樂可以怡性陶情，可以移風易俗。[25]

　　爲救國團和教育部文化局執行的四項任務完成了，此行又增添了一項由中廣主辦的「李抱忱作品演唱會」，算是他一生中的一個里程碑。帶著臺灣青年們的熱情和歌聲回到美國，他心中始終念念不忘「中山堂歌聲的召喚」，惦記著參與合唱活動的祖國所有民族歌手們，李先生在心中許下了願：「你們歌聲的召喚是清晰的召喚……，一、二年後回國定居，那時就要朝夕同處，同爲祖國樂教效力。」[26] 一向對自己的健康極具信

註24：同註18，頁73-74。

註25：同註24。

心的李抱忱，深信自己打了一輩子網球，有著「金剛不壞之身」，「不知老之將至」的他，總以「發憤忘食，樂以忘憂」的態度，沒把心臟病當一回事。此次臥病在臺五週的遭遇，提醒他不該再有「我不會病」的僥倖心理了。

在心裡上，李抱忱已知今後必得小心健康才可多活幾年，他也已認命的知道自己正是進入了一生的晚秋。在美國他一面慢慢調養，一面繼續在愛我華大學中文國語系擔任行政和教書的工作，一九七〇年暑期還「面不更容，氣不湧出」，[27] 開了六小時汽車，到明尼蘇達大學去為「中西部十大學中日文聯合暑校」教了十週的語文課，兩位助教正是來自臺灣的名詩人鄭愁予和國語專家那宗訓。

到了一九七一年，五月底剛放暑假，李抱忱就連作了五首歌，寫了幾篇文章，還開始為耶魯大學編中國歌集，如此忙累的結果，心臟病又復發了三次。最後在醫生的囑咐下，李抱忱提前半年從「愛大」退休：「我一生的希望終於達到了……明年秋天返臺定居，以餘年獻給祖國樂教」，在這年的聖誕信上，他再次重申了對推動祖國樂教的終身職志，和不曾稍懈的使命感，[28] 準備著終於能來臺還願了。

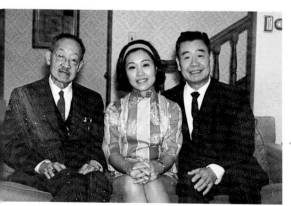

1970年6月21日，趙琴在美國中西部大城明尼阿波里斯，明尼蘇達大學遠東語言學系馬勒主任府上，「一石二鳥」的訪問了趙元任、李抱忱兩博士。

註26：李抱忱，〈祖國樂教的呼聲〉，《爐邊閒話》，台北，東大圖書公司，1975年7月，頁64。

註27：李抱忱，〈六五回瞻〉，《爐邊閒話》，台北，東大圖書公司，1975年7月，頁108。

註28：李抱忱，〈一九七一年聖誕信〉，《爐邊閒話》，台北，東大圖書公司，1975年7月，頁260-261。

長者睿智年輕心

【山木之下　才子佳人】

　　一九七二年一月底，李抱忱自「愛大」退休後，因興趣和工作都在臺灣，所以決定返臺定居。但小他四歲的夫人崔瑰珍還未退休，故而留在美國繼續在愛城榮民醫院營養部門工作。

　　在李先生的人生觀裡，如意的人生未必是快樂的人生，面對生命中許多不如意，不但未曾使他垂頭喪氣，反而增加許多鬥志。「以往的坎坷給了我克服的滿足，過去的折磨給了我勝利的快樂！」[1]他認為自己過了一生快樂的生活，是世上最快樂的人，同時將能如此感受，歸因於三個因素：（一）愛的教

註1：李抱忱，〈快樂的人生〉，《退而不休集》，台北，見聞文化有限公司出版，1977年1月，頁9-10。

▲ 小嬰兒是《安眠歌》的催生者樸虹。1935年女兒樸虹出生，初為人父的李抱忱，寫下新詞《安眠歌》一首。父親為她取的英文名字是Iris，按希臘神話，Iris是彩虹女神的名字。

▶ 含飴弄孫。一個世代過去了，當樸虹亦為人母，在李先生慶得外孫舉行的茶會上，曾與夫人一起再唱《安眠歌》，唱時當場曾幾度哽咽，女兒亦淚流滿面。

育；（二）夫妻容讓敬愛；（三）熱愛工作。[2]

　　由於生長於清末「天下沒有不是父母」的年代，父母雖愛他，卻也曾受到當人面受責打的侮辱和刺傷，因此李抱忱立下宏願，將來絕不責打孩子，將以愛的教育取代體罰教育。[3]

　　妻子瑰珍和他是河北通縣的小同鄉，她的姑母嫁給李先生的舅父，算是沒有血統關係的親戚。她是他的初戀情人，十六歲那年在舅舅家中見到了這位當時才十二歲的崔五小姐，當時的保眞就墜入情網，沒錢坐火車，還曾多次騎自行車從北平到通州探望佳人，有一次迎風騎了四十里，腿肚抽筋的摔在馬路上，「眞是慘不忍睹」[4]。雖然曾經在中學時約過她去看電影，可是一直到大學二年級時還未有積極的追求舉動，直至聽說已有人向她提親，才向瑰珍三姐請教策略，加快腳步的於每週六下午，從海甸騎二十里的自行車到貝滿女中去探望就讀高三的「小珍兒」，並在幾個月後她已高中畢業的一個月夜，在公理會教堂大院求婚成功。[5] 李先生大四時，瑰珍入燕京大學一年級，主修音樂，副修家政。兩人定情後一年半的一九三○年聖誕節訂婚，再過半年結婚。在李抱忱推動的合唱活動裡，夫人總是擔任鋼琴伴奏的當然人選。

▲ 李抱忱夫婦和新婚的兒子、兒媳。樸辰遺傳了父親的打網球和寫作細胞，曾任職新聞記者。公公給媳婦取了個中文譯名「鐘恩」(Joan)。秉持著容讓和愛的原則，李抱忱推動、享受、延續愛的教育。

註2：同註1。

註3：同註1。

註4：李抱忱，〈北平教音樂六年的回憶〉，《山木齋話當年》，台北，傳記文學出版社，1967年9月1日，頁51。

註5：李抱忱，〈音樂旅程上的幾段回憶〉，《爐邊閒話》，台北，東大圖書公司，1975年7月，頁162-163。

一九三五年女兒樸虹出生，初為人父的李抱忱特選司密茲（J.S. Smith, 1750~1836）作曲的《安眠歌》，寫下新詞一首，第二段歌詞特別感人：「當我搖著搖籃唱歌，不由想起日月如梭；眼前種種都要過去，懷中愛兒一切快樂。將來晚間憑欄獨坐，我一定要傷心落淚；想起當年寶貝，在我懷中安睡，想起當年的安眠歌。」此曲曾排入那年北平的聯合音樂會中演出，由童聲獨唱，育英合唱團伴唱。一個世

▲ 李抱忱伉儷1956年銀婚紀念時，在陸軍語言學院舉行的慶祝酒會中攝。夫婦兩曾以英文對兩百多位與會的中外友好演說，李先生以一瓣心香對同甘共苦的妻子，獻上他愛的頌歌。

代過去了，當樸虹亦為人母，在一次美國陸軍語言學校中文系同事為李先生慶得外孫舉行的茶會上，這首當年母親每晚為女兒唱的安眠歌，李先生曾與夫人在茶會中一起合唱，唱時當場曾幾度哽咽，女兒亦淚流滿面，女同事們也灑下不少共鳴之淚。[6]

到蒙特瑞島的三年後，李抱忱伉儷曾盛大的在陸軍語言學校軍官俱樂部大廳，舉行了慶祝銀婚紀念，夫婦兩曾以英文對兩百多位與會的中外友好演說，李先生以一瓣心香對同甘共苦的妻子，獻上他愛的頌歌 ：「瑰珍是我的力量」，是她鼓勵他留美深造，自己留在北平任教，撫育嬰兒；「瑰珍是我的靈感」，他稱頌她無私的愛情，經常

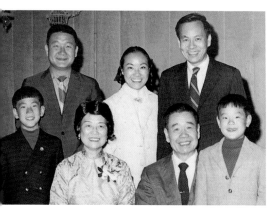

▲ 這對才子佳人和他們的一雙兒女，在他們的愛河情海中，共同努力經營一個安和快樂的家。一年一度的聖誕信，媽媽寫信封，女兒樸虹貼聖誕標，兒子樸辰舔郵票，全家和樂融融。曾幾何時，又添外孫，明曦、明昊。

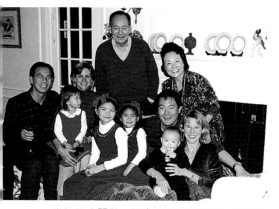

▲ 當年的小嬰兒，如今已是兒孫滿堂。樸虹與夫婿蔡維崙，二兒明曦、明昊及媳婦、孫子、孫女們。想起當年寶貝，想起當年的安眠歌，如今曾孫滿堂，在天之靈的李博士，該是俯視而笑了。

在家中做菜，招待朋友；「瑰珍是我的安慰」，在抗戰期間艱苦的生活裡，她始終歡笑，毫無怨言。妻子回答說：「我愛我丈夫」，然後獻上了自作的小詩，「我比新婚的當年更快樂」[7]。李先生回憶這段曾刊登在舊金山自由中國日報上的報導時，「還幾次覺得眼睛有些發濕」[8]。對於婚姻，李抱忱曾在對青年朋友的演講中提到，婚後的生活裡，小口角、小波折在所難免，他面對婚姻的態度是，夫妻不用顯微鏡彼此觀察，兩人性情要剛柔相濟，不要針鋒相對。瑰珍的「母親慾」很強，對他的飲食起居照顧得無微不至，他也就努力培養自己的「兒子慾」，學著孩子們常說「Yes，媽媽！」說到這裡，總會引起哄堂大

註6：李抱忱，《李抱忱詩歌曲集》，台北，正中書局，1963年2月，頁48。

註7：李抱忱，〈國防語言學院十四年的回憶〉，《山木齋話當年》，台北，傳記文學出版社，1967年9月1日，頁154-159。

註8：同註7。

心靈的音符

《悼夫君》

瞑目長眠傷永別，
畢生相助豈能忘，
驟然逝去全昏暗，
佑我殘生叩上蒼。
——李崔瑰珍

心靈的音符

笑。對於妻子，李先生是這麼形容的：「她做飯好，理家好；愛孩子，疼丈夫；身體健康，熱愛工作；她是我家的內閣總理，財務大臣……。」[9] 李先生說他將「地上的財寶」都已雙手交給妻子了，有同事開玩笑要選他作PTT（怕太太）會會長，他笑答：「你們若能拖趙元任博士出來作董事長，我就出來作會長，我的忍功遠不如趙博士……」[10] 可見得他努力於容讓，但還保留了些自己的執著！

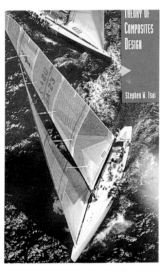

▲ Stephen W. Tsai，李抱忱姑爺蔡維崙的著作《Theory Of Composites Design》。這位當年農復會蔡一諤會計長的三公子，得耶魯大學機械工程博士學位，是研究太空的科學家，專長是太空合金。目前是史丹福大學的榮譽教授，著作封面的這艘他們設計完工的船，贏得了競賽的冠軍。岳父喜歡他並非因他是成功的科學家，而因他是好丈夫、好父親。

▲ 爸爸的聖誕信，取第二頁。這一年的聖誕信，未附全家的照片，有女兒樸虹貼的聖誕標，兒子樸辰舔郵票。這是李博士1968年給筆者的中文聖誕信，他總會手寫幾個字，既可聯繫個別事情，也顯得親切。

註9：李抱忱，〈我家「太座」，瑰珍〉，《瑣事》，台北，見聞文化事業有限公司，1977年5月，頁118-124。

註10：李抱忱，〈趙元任的功夫〉，《瑣事》，台北，見聞文化事業有限公司，1977年5月，頁118-124。

生命的樂章

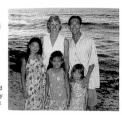

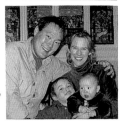

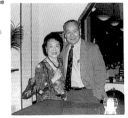

Our late greetings should arrive before the Chinese New Year on February 1. We wish all of you a wonderful 2003 and the Year of the Ram.

Ming-His was promoted to head the global retail strategy for IBM. He is responsible for North America, Europe, the Far East and Australia. He and Linda completed another extension of their home. Christine is 9.2, Michelle 6.8 and Lauren 4.9. The two older ones go to the Park School and Lauren is in nursery school. They are all into many activities including skating, dancing and horseback riding. They love Florida and Hawaii.

Ming-Hao was selected the best chef in New England by the James Beard Foundation. This was his first nomination and had to win over 4 very formidable chefs. His food related products are being marketed by Target's over 1000 stores nationwide. Polly is homebound with David at 2.9 and Henry at 0.5. David started at Montessori School. He loves mechanical things – going to Home Depot is a treat. Henry is a great baby.

Steve and Iris enjoy going to Boston many times a year. He went to his 50th class reunion at Yale. He is a busy professor emeritus at Stanford. Iris pays bills, buys gifts for grandchildren and friends, and packs and unpacks on all the trips with Steve to Boston and overseas. Their most memorable time was spent in Shanghai and they plan to go there more often. Their health remains excellent although little things keep creeping up. Wonder why? Our e-mail address is stevewtsai@aol.com. Please send us yours for our use in future years.

Steve & Iris Tsai
101 Alma Street, #703, Palo Alto, CA 94301

▲ 女兒樸虹全家的聖誕信。青出於藍勝於藍，這封信的編輯較之老爺當年的成品，流露更多團圓的溫馨。大兒子明曦全家福（上）、二兒子明昊全家福（中），老爸蔡維崙、依舊亮麗的老媽樸虹（下）。

▲ 本書作者趙琴親訪蔡維崙、李樸虹伉儷，在他們居高臨下可遙望史丹福大學的安適居所中，坐在張大千為李博士所畫的「祝壽圖」前，維崙拍下了筆者與樸虹的合照。

　　李抱忱以夫妻兩姓氏崔、李的上半「山」「木」命名他們的住所為「山木齋」，雖無「山木之下，才子佳人」的影射原意，這對才子佳人和他們的一雙兒女，倒也在他們的愛河情海中，共同努力經營著一個安和快樂的家。特別是自一九五一年起，一年一度的聖誕信，總是全家動員、每人親切的寫上幾句話，爸爸任總編輯、打字員和設計主任，在每封信上註幾句話，有時增加全家或每人照片，媽媽寫信封，女兒樸虹貼聖誕標，兒子樸辰舔郵票，全家和樂融融，樂在其中。

註11：李抱忱，〈一九七
○年聖誕信〉，
《爐邊閒話》，台
北，東大圖書公
司，1975年7月，
頁259。

註12：李抱忱，〈快樂的
人生〉，《退而不
休集》，台北，見
聞文化有限公司出
版，1977年1月，
頁13-21。

註13：蔡文怡，〈愛好合
唱的李抱忱〉，
《中央日報》樂藝
版，1979年4月9
日。

秉持著容讓和愛的原則，李抱忱推動、享受、延續愛的教育。有一位互敬、互愛、互相容忍的伴侶，一同在「清幽、瀟灑、寬裕」的環境裡，過那「細烹茶、熱烘盞、淺燒湯」的生活，李先生相信「明朝事天自安排」。[11] 退休後回臺，又能再次追求自己喜愛的工作，回首前塵，所以他說「我是世界上最快樂的人」，[12] 這不也是他的樂觀和知足個性使然？

▲ 與太平老人、「當代草聖」于右任合攝。

【寶愛友誼 結緣終生】

「凡是認識李抱忱博士的人，無論他會不會唱歌，都深深被他那幽默、風趣的談吐吸引，希望多跟他接近，聽他談人生哲學，聽他說故事。」[13] 這是曾任中央日報記者、主編，正中書局總編輯的蔡文怡筆下的李抱忱。

李博士曾說：「我一生最寶愛的是友誼。」在結束抗戰時期國立音樂院的行政及教學工作，二度留美在孟買等船時，他給國內朋友們寫了一封長信，深切表達了他對友誼的重視：「我愛走崎嶇的路，我愛過不平凡的生活；但在這過程中我須與不可或離的是諸位朋友的友

心靈的音符

我一生最寶愛的是友誼，你友善待人，別人會待你更友善；你不喜歡人，又怎能希望別人喜歡你？

——李抱忱

誼。」世界果然像一面鏡子，你要是饗以笑臉，世界也會笑臉相迎，他因而贏回了更多友誼。[14]

唸大學一年級時，母親去世，父親退休，李抱忱從那時起即自立自養，求學全靠獎學金、學校貸款、自己打工、家教、零碎一點錢來維持。以後兩次到美國留學，又靠獎學金得到碩士和博士學位。由於己身深受捐贈獎學金人士這種愛的感動，他也總能盡力幫助一些有為而清寒的學生求學。[15] 實踐愛的教育，使他得到子女的真愛，學生們的真摯關懷。

《新聞天地》是香港發行的一本重要的時事月刊，發行人卜少夫是新聞界聞人，從李抱忱第一次返台過港時兩人相識，一見如故，卜先生屢次向他邀稿後兩人成為莫逆，李先生寫的文章或談音樂、論語言，或介紹名人，或打抱不平，隨手信筆的寫了十多篇，集成《山木齋隨筆》一冊，卜少夫在該書序言裡如此形容李先生：「……抱忱兄

▲ 美國國防語言學院雞尾酒會中的胡適博士和李抱忱博士。

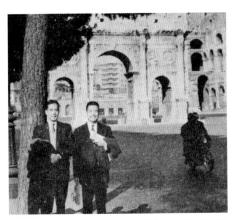

▲ 李抱忱1959年訪羅馬，與黃友棣教授一見如故，同聚、同遊，無話不談而成莫逆。兩人攝於羅馬古城廢墟前。

註14：李抱忱，〈哥倫比亞大學兩年的回憶〉，《山木齋話當年》，台北，傳記文學出版社，1967年9月1日，頁112。

註15：李抱忱，〈快樂的人生〉，《退而不休集》，台北，見聞文化有限公司出版，1977年1月，頁12。

歷史的迴響

李抱忱雖然為人謙和，平易近人，性情幽默，待人親切，但遇上學術或真理他還是「擇善固執」的。他曾為《鋤頭歌》的被禁唱、「唱名法」問題、「拍子」的念法問題據理力爭；也曾為維護《你儂我儂》的著作權，上法院打官司。有人勸他保持緘默，息事寧人，李抱忱說出一段發人深省的話：「我所以為『著作權』而興訟，就是為保護自己和別人的一個原則與權利。一位英國紳士肯花五十鎊錢起訴，索回一個五鎊的債務。他不是為了錢，而是為了一個原則。」

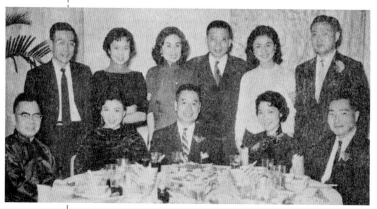

《新聞天地》社長卜少夫在香港為李抱忱送行，座上嘉賓不是文人，就是導演、影星，可說是「群賢畢至，少長咸集」。前排（左起）：特級校對、張仲文、李抱忱、李湄、馬彬（南宮博）；後排：楊彥岐（易文）、葛蘭、白光、卜少夫、丁好。

卜少夫在「李抱忱逝世10週年紀念音樂會」的「節目專刊」中，寫了這篇〈活著的人還記得李抱忱〉一文。《新聞天地》發行人卜少夫是新聞界聞人，李抱忱第一次返台過港時兩人相識，一見如故，卜先生向他邀稿後兩人成為莫逆，文稿結集成《山木齋隨筆》，由《新聞天地》出版。

無半點世俗所謂的藝術家氣習。他生活嚴肅，對人對事均熱忱負責，宗教精神與藝術思想溶化在他的日常生活與工作中。他永遠樂觀從不疲於助人……如果他改行傳教，一定也是一個最有修養、最成功的牧師。」[16] 性情豪爽痛快的少夫先生，真不愧為李先生「三生有緣」的知交，將李抱忱的個性描繪得如此真切，謙遜和藹的李先生確實是一個易於與人相處、誰也願意與他相交的人。張繼高先生曾說：「李先生應該是我認識的朋友中最樂觀、寬容和珍愛生命的人士之一。」[17] 就因為他重視友誼，對朋友間的誤會，他曾以河裡行舟為例，渡過去往回看時，原先的風浪、波痕都不見了，人生的友誼之流亦覆如此，只有化解誤會，才能享受沐浴在友誼裡的幸福。

註16：李抱忱，〈卜少夫敲竹槓〉，《瑣事》，台北，見聞文化事業有限公司，1977年5月，頁62-63。

　　從小就是一個「孩子頭兒」的李抱忱，到了一生的晚秋，還保持著「赤子之心」，跟年輕朋友們常有彼此喜歡的自然感情，也不覺有代溝。除了可見於每次合唱團員機場熱烈送行的離情歌聲外，常有青年朋友在信上和他討論各種問題，他又有每信必回的好習慣，筆友也就愈來愈多。[18]和臺大合唱團員似乎格外有緣，由中廣「音樂風」節目製作的「李抱忱作品紀念唱片」專輯，我就是邀約臺大合唱團演唱，由當時合唱團指揮戴金泉指揮。以這封臺大光啟合唱團長林白翎的信為例，就不難明白是李先生的人格特質和動人的合唱音樂魅力，作了最好的媒介：「李先生，我寫這信，只是想讓您知道，在您看不見的一個角落，有那麼一群人正在那兒默默的耕耘，只為了他們太愛合唱，願意唱，唱出心聲，唱出對這個世界的愛。……我不敢奢望您能來指導我們，但您一直是我們的精神導師……。」[19]深受信中年輕人對合唱的愛和默默耕耘的精神感動，「孩子頭兒」李抱忱後來當然與這群可愛青年見了面，聽了他們那「默默耕耘」的歌聲。[20]

【風趣幽默，妙語如珠】

　　李抱忱的人格特質中，幽默是一大特色，他平時教導學生的方式就是妙語如珠，非常風趣。它曾告訴學生，在他早年教音樂時，連音階的唱名都不統一，有人把「do. re. mi. fa. sol. la. ti. do」七個音階唱名，根據商務印書館在

註17：吳心柳，〈不懈的人，專注的心〉，《聯合報》聯合副刊，台北，1979年4月12日。

註18：李抱忱，〈問道於老馬〉，《爐邊閒話》，台北，東大圖書公司，1975年7月，頁133-140。

註19：同註18，頁137-138。

註20：同註18。

心靈的音符

笑之歌：
《來呀把你的憂愁扔在一邊，樂！》
詞／李抱忱

來呀把你的憂愁扔在一邊，樂！樂！樂！
把你的臉兒樂得大而圓，就是這樣樂！
長吁短嘆沒有用，不能充饑解渴，
來呀！來呀把你的憂愁扔在一邊，
樂！樂！樂！

《雄渾的手勢——李抱忱博士的音樂世界》一書，作者何索（楊蔚），是應新聞界前輩潘鶴、這位李抱忱四十年前的北平老學生所請，託他為李老師作傳。在李博士逝世前兩個月聯袂走訪他，第一次拜訪兩人先跑到一家老店北平「逸華齋」，買了半隻燻雞，雖然不知道體弱的老師還能吃燻雞否？但此一親切的問候果然收到了奇效，聽到是北平燻雞，李博士高興得睜大了眼，並交待旁人：「把燻雞給我看好，可別讓它飛了！」這是李抱忱天生的性格，就是在氣喘不止的深沉病痛中，他的幽默總會自然的湧現！

註21：李抱忱，〈北平教音樂六年的回憶〉，《山木齋話當年》，台北，傳記文學出版社，1967年9月1日，頁43-44。

註22：載1974年4月8日《中國時報》。見李抱忱，〈自序〉，《爐邊閒話》，台北，東大圖書公司，1975年7月，頁2-5。

民初出版的樂典，唱成「獨覽梅花掃臘雪」；他在中學唸書時，調皮的學生跟老師開玩笑，將唱名唱成「多來米飯，少來稀粥」[21]，學校音樂啟蒙期的笑話百出，他上課時教室裡也是「哄堂大笑」的笑聲連連；當指揮合唱時，團員常犯了只看譜不看指揮的毛病，李抱忱會幽默地對同學們說：「好的合唱團員把譜記在腦袋裡，不好的合唱團員把腦袋埋在譜裡。我懇求各位在唱的時候多『賞』我幾眼，別老是『埋頭苦幹』，因為在演出時，我們不能說話，只能彼此『眉來眼去』。」

讀李先生寫的書，行文流暢外，時見幽默感。費海磯先生曾在中國時報的方塊文字「李抱忱先生趣事」中，稱李先生為幽默大師。[22] 聽見幽默，李抱忱就掏出摯情來欣賞，平生很少寫遊戲文章和打油詩，偶爾必須寫時，他喜歡「幽」自己的「默」，因為拿自己作笑料，引人發笑，總不會傷和氣的。李先生在「耶魯」任教時，在新房旁自蓋車房，美國同事金守拙博士笑問：「你們中國讀書人不是一向不肯用手做笨重工作嗎？」他笑答：「人急了上房，狗急了跳牆啊！」[23]

在一九七二年的新年報導

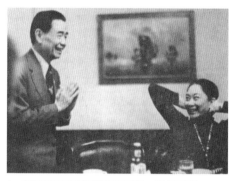

▲ 李抱忱在好萊塢華裔電影、電視演員盧燕府上，飯後暢談。在眾多客人因著李先生的一段幽默笑話哄堂大笑時，盧燕忽然對他說：「您真是少女們理想的父親，中年婦女們理想的丈夫，老年婦女們理想的兒子。」他急智的回了一句：「我最喜歡您最後一句話」，眾人大笑。盧燕曾任教於陸軍語言學院，在一齣她任女主角、詹姆斯·史都華任男主角、以中國抗戰故事為背景的電影《山路》裡，盧燕推薦李抱忱演出中國將軍一角，他的〈影帝本無種，抱忱當自強〉一文裡，有風趣幽默的描繪。

信上，他在夫人寫的一段話後加小註說：「希望瑰珍明秋能被抱忱和親友們說服，返臺和老伴兒一同定居。這就是「嫁雞隨雞」，「嫁狗隨狗」。」[24] 李先生還喜歡編作「幽默唱歌」，無論是仿歐洲的葛利果聖歌作吟頌調，或是採用中國北方民歌，他都曾以男聲四重唱或二重唱的形式，填入幽默風趣的歌詞。就算是「幽」他人一「默」，也總是「謔而不虐」，以《十朵鮮花兒》的主調為例，填入的幽默唱詞還是押韻的：「……說了一個三，道了一個三，什麼人兒最肉感？這位名人兒你瞞不了我，他就是Albert費那個山藥蛋。」（費景雲，外號是The biggest Chinese in Town）[25]；除幽默唱歌外，李先生還寫了更多的幽默打油詩，多半在晚會或喜宴上的即興之作，引大家一笑。下面這首賀新婚時的打油詩，還是事後新婚夫婦留下的紀念詩：「思悠悠，念悠悠，終日思念E11a周，傻小子窮追終如願，山盟海誓賭城遊。[26]」還有一些英文能力不足的即興笑話，都曾引起歡笑無數。曾有人建議李抱忱出版一本「一見哈哈笑」一類的笑話書，[27] 可見得他說笑話的本領，早已遠近馳名。李抱忱認為，人之需要幽默，如同機器之需要機器油，無論是欣賞別人的幽默，還是看見、聽見別人欣賞自己的幽默，都使人舒泰，最大的功能是令人「樂以忘憂」，心情好，情緒對。年輕時他就曾作有《笑之歌頌》一首：「……人生不過數十寒，不找愁來不找煩：天天大笑六七次，卻病益壽又延年……。」[28] 這也正是他健康的人生態度。

註23：李抱忱，〈回憶幽默〉，《爐邊閒話》，台北，東大圖書公司，1975年7月，頁141-147。

註24：同註23，頁142。

註25：同註23，頁144。

註26：李抱忱，〈回憶幽默〉，《爐邊閒話》，台北，東大圖書公司，1975年7月，頁144-145。

註27：同註26，頁146。

註28：同註26，頁146。

心靈的音符

《笑之歌頌》

笑是人生無價寶，笑使人人精神好；
天天大笑六七次，無憂無慮無煩惱。

人生不過數十寒，不找愁來不找煩；
遇事如能一笑置，卻病益壽又延年。

笑之為用大矣哉，我勸世人笑顏開；
得歡笑時且歡笑，莫待他年空悲哀。

——李抱忱作於三十歲

從此只譜閒雲歌

【鞠躬盡瘁 退而不休】

退休後偕妻同返臺灣定居，繼續推動李抱忱第一愛好裡的第一愛好——合唱樂教，以協助訓練中華民族的歌手，是他期待已久退而不休的有意義餘生，到時候找一所有小花園的小房子，養老金應可應付夫妻倆的簡單生活。在物資方面李抱忱採取美國思想家、詩人愛默生（R.W.Emerson, 1803~1882）的哲學：「我減少需求而感覺富有」[1]，若能留下有用之年返國服務祖國樂教，在精神上將感覺最富有了。

一九七二年七月，剛退休的李抱忱六五初度，回憶過去酸甜苦辣的歲月，寫了首打油詩，自「和」三十八年前為女兒樸虹寫的《安眠歌》，仍用原韻寫《閒雲歌》，表表此一時期的心境：

　　當我坐著搖椅唱歌，

註1：李抱忱，〈國防語言學院十四年的回憶〉，《山木齋話當年》，台北，傳記文學出版社，1967年9月1日，頁179-180。

▲ 韋瀚章給筆者的親筆函，囑轉交《野草閒雲》詞託李博士譜曲。這位「野草詞人」「和」李博士《閒雲歌》，作成這首自度腔。他曾作詞、黃自作曲，兩人合譜中國第一齣清唱劇《長恨歌》、最早的抗戰歌曲《抗敵歌》、《旗正飄飄》，藝術歌曲《思鄉》、《春思曲》等。

不由想起日月如梭：

從前種種都成過去，

酸甜苦辣，煩惱快樂。

而今晚間憑欄獨坐，

只有微笑，沒有淚落：

想起當年愚昧，名利場上如醉，

從此只譜閒雲歌。[2]

▲ 1959年李抱忱與韋
瀚章教授在港合影。

《閒雲歌》在香港華僑日報音樂版刊
登後，曾和黃自合譜《長恨歌》、《旗正
飄飄》、《抗敵歌》的著名歌詞作家韋瀚
章先生，在拜讀之後百感交加，靈感油然
而生，忽成自度腔一闋，名曰《野草閒
雲》。筆者當時正在籌辦「韋瀚章詞作音樂會」，收到韋老以上
等宣紙寫的一封意味無窮的詩函，以他那清秀勁拔的字，書錄
了此一詩作，信首蓋「野草燒不盡，春風吹又生」的圖章，信
尾蓋「野草詞人」的圖章，懇請李先生製曲，託我轉交當時已
返臺的李先生：

你若是閒雲，野草便是我，

兩人身世，莫問如何：

讀過了聖賢詩書，卻不知聖賢怎作，

但叫人「之、乎、者、也」、「ㄅ、ㄆ、ㄇ、ㄈ」：

經多少風波，受多少折磨，

幾十年來，你還是你，我還是我：

註2： 李抱忱，〈從此只
譜閒雲歌〉，《爐
邊閒話》，台北，
東大圖書公司，
1975年7月，頁
148-149。

到如今，名韁利鎖，全都打破，

但得淡飯粗茶，不再挨餓；

有空時，度個曲，唱支歌，

心無掛礙，拍掌呵呵！

　　我將此首《野草閒雲》新曲，排入了翌年十一月十三號的「韋瀚章詞作音樂會」中。新詞原本即頗為符合當時自比為萬松嶺上閒雲的李先生的心境，於是他就將這首既可吟誦、嗟嘆，又可朗誦的詩作，譜成了朗誦風的男低音獨唱曲，旋律是躺在榮總的病床上醞釀寫成的，出院後又譜出伴奏來。在這之前，李抱忱剛忙完一連串的音樂會、研習會，體力透支的三度住院，他還是以閒雲的心情譜了曲，正如宋僧顯萬的七絕中說：「萬松嶺上一間屋，老僧半間雲半間；須臾雲去作行雨，回頭卻羨老僧閒。[3]」他這片閒雲，有時住在半間屋裡，興緻來時，還是逍遙自在的出去行雨、譜曲，正是他寫《閒雲歌》的退休生活中，所寄望的有變化、有寄託、有意義的「雲」的生活情趣了。

【老馬小馬　草原共馳】

　　一九七二年十月，李抱忱第五次回臺，這次是定居。青年朋友和他的距離拉近了，再也不用和過去似的藉著信件往返「問道於老馬」，而是水乳交融的當面請益了。

　　教育部文化局安排了全國第二次合唱觀摩會，分別在臺北、臺中、高雄三地舉行，參加的團體和團員較前各增加了一

註3：李抱忱，〈從此只譜閒雲歌〉，《爐邊閒話》，台北，東大圖書公司，1975年7月，頁154-156。

生命的樂章

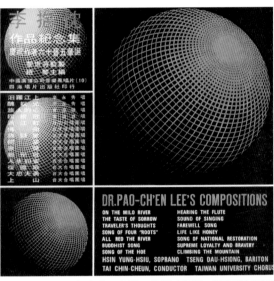

▲ 趙琴主編，中廣「音樂風」節目出版的《李抱忱作品》
唱片紀念集，由臺大合唱團演唱，戴金泉指揮。李博
士說：「這張唱片是抱忱一生中最寶貴的一個紀念」。

倍有餘，八部大
合唱曲《中華兒
女之歌》就是由
三百人的聯合合
唱團在這次大會
首演的。緊接著
東吳大學、政治
大學、中原理工
學院、中興大學
都續辦了全校系
際合唱比賽。在

李先生抵臺的三個月裡，除了到各處演講，他已親自指揮了政
大、師大、藝專、北師專、中興等大學和中廣的合唱團，還有
臺北區二十多個長老教會的聖詩班聯合合唱團，親身領會了這
群青年們熱愛音樂、誠懇熱情、求知若渴的精神，這移風易俗
樂教的感人力量，使他的「天地之間忽然光亮起來」，愉快的
忘了病體。[4]

　　這年正是李抱忱的六五華誕，「音樂風」節目配合出版了
「李抱忱作品紀念唱片」，我邀了戴金泉指揮的臺大合唱團，及
辛永秀、曾道雄兩位聲樂家分別錄製了十四首獨唱、合唱歌
曲，李博士說「這張唱片是抱忱一生中最寶貴的一個紀念」。[5]
那年十月返臺，他立刻在中國飯店設宴酬謝大家，席間有老學
生追述四十年前一起唱歌的快樂，幾位陪客宋時選執行長、王

註4：同註3，頁151-
　　　153。

註5：李抱忱，〈一九七
　　　二年聖誕信〉，
　　　《爐邊閒話》，台
　　　北，東大圖書公
　　　司，1975年7月，
　　　頁262-263。

▲ 1976年，李抱忱從事樂教工作47年來的學生，有北平、重慶、美國、臺灣四時期的各路小馬，及他指揮過的合唱團，合力舉行了別開生面的三慶音樂會，為李抱忱夫婦的壽辰和結婚四十五週年紀念，唱老師所教的歌，慶賀他的成果。他說：「四代的學生給了我們『五代同堂』的溫暖。」

洪鈞局長、王大空主任個個妙語如珠，再加團員們甜美動人的歌聲，使氣氛融洽至極、賓至如歸。中華日報記者楊明的信裡，正好道出了青年合唱的歌聲，如何感人：「……當您以沒拿指揮棒的手，引領那群可愛而充滿智慧的年青人唱出《人生如蜜》、《聞笛》、《歌聲》時，我的眼淚幾度在眼眶中打轉，幾次想也『忘卻身份』的引吭高歌。……那天晚上就太好，好得使人終身難忘。您的不可多得的『傻勁』，孩子們發自至情的歌唱，無數位音樂家難得一『說』的心聲，交織成了那個純美得幾乎神聖的夜晚。」[6]

當歌聲從四週溢起，蠟燭也顯得格外明亮。在李抱忱七十整壽的一九七六年，他從事樂教工作四十七年來的學生，有北平、重慶、美國、臺灣四時期的各路小馬，及他指揮過的合唱

註6：李抱忱，〈問道於老馬〉，《爐邊閒話》，台北，東大圖書公司，1975年7月，頁136-140。

團，合力在臺北師大禮堂舉行了別開生面的三慶音樂會，為李抱忱夫婦的壽辰和結婚四十五週年紀念，唱老師所教的歌，慶賀他的成果，夫人瑰珍特地自美來台。「四代的學生給了我們『五代同堂』的溫暖」[7]，難怪李博士在感激之餘，形容這種快樂是萬金不換的。今日重新聆聽當年音樂會的實況，我依然能感受到那凝聚的溫馨熱力。擔任主席的中央研究院院士費景漢教授，是第一期的老學生，他解釋他之所以擔任主席是因身體最重，最有份量，並引經據典說：「君子不重則不威」，也引用李博士的音樂哲學：「世上最快樂的事莫如歌唱」，將現場帶進了歡欣的氣氛中。李博士在致答詞時，誇獎太座是那青蔥的長春藤，使它攀附著的樓房壯觀：「當這座樓房被歲月逐漸融蝕得頹廢時，它卻愈加溫存的環抱著這座廢墟。」李夫人以銀鈴般清脆的京片子嗓音說：「我這次回來本想勸抱忱和我一道返美，好有個照應。但我看各處合唱團待他這麼好，知道還是你們的影響力大，現在我高豎白旗，決定明年退休後回來和

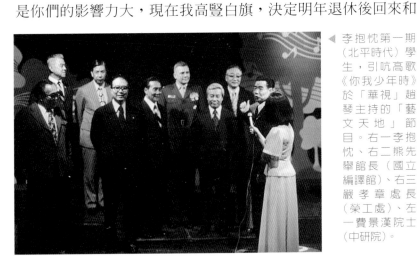

◀ 李抱忱第一期（北平時代）學生，引吭高歌《你我少年時》於「華視」趙琴主持的「藝文天地」節目。右一李抱忱、右二熊先舉館長（國立編譯館）、右三嚴孝章處長（榮工處）、左一費景漢院士（中研院）。

註7： 李抱忱，〈別開生面的三慶音樂會〉，《退而不休集》，台北，見聞文化事業有限公司，1977年1月，頁23-25。

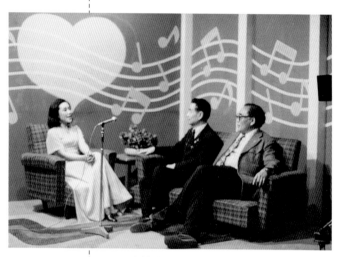
▲ 李博士及「三慶音樂會」籌備會主席費景漢院士，同在華視「藝文天地」節目接受趙琴訪問。

抱忱在臺定居。」她的這幾句話博得全場熱烈的掌聲。北平時期年過半百、白髮蒼蒼的八位當年育英中學老同學嚴孝章處長（榮工處）、費景漢院士、熊先舉館長（國立編譯館）等的演唱最感人，他們唱《你我少年時》，唱到「但是我看你仍美貌，親愛的，像在你我少年時。」

臺上、臺下和窗外多少知音都在拭淚，唱完《來同聚眾好友》，更是掌聲如雷。我曾約請他們參加我在華視主持的「藝文天地」節目，「愛樂合唱團」的首任團長黃進福在觀賞了節目後，曾去信李博士說：「今晚的『藝文天地——三慶音樂會』著實太令人感動、太深具意義了。……但願幾十年後，我亦能與今日的夥伴一塊兒享受至真至純的音樂情感……」[8]，可見得這場交織著合唱音樂和師生情的演出，透過電視播出後的影響如何深遠了。第二時期的重慶國立音樂院學生多半還在教音樂，他們指導的合唱團與教唱的歌曲，不是在臺灣全省的合唱比賽中得了優勝，就是如當天所傳唱的《我所愛的大中華》等歌曲，許多都是四十多年前李博士的創作了，如今一同處於「憶從前快樂光陰」的回憶中，同感幸福的又何止是當年的師

註8： 李抱忱，〈合唱之樂地久天長〉，《退而不休集》，台北，見聞文化事業有限公司，1977年1月，頁120-122。

生？第三時期在美國的同學代表，是美國國防語言學院的五位老學生，包括美軍顧問團參謀長、國防部顧問、金門顧問、大使館空軍武官及華文學校校長，他們唱的是《望春風》及《雨夜花》兩首臺語歌，美國學生尊師重道的獻出了這不平凡的獻禮，博得最多鼓勵掌聲。代表臺灣的小馬，有女師專和北師專音五、師大音三和音四、世新、藝專、愛樂、師大、輔大、臺大、政大等十一個合唱團，及女師專林公欽老師的鋼琴獨奏《一曲難忘》等，三個鐘頭的節目中有三分之二曲目是李博士作曲、作詞、譯詞的歌，正如王大空寫詞的《人生如蜜》歌中所唱出他的人生哲學：「是日出不是雲起，是喜悅不是悲泣……人生甜如蜜」。當歌聲停止、音樂會結束時，每一匹小馬們都深恐自己的寸草之心不足以表達對老師的敬和愛，人潮久久不散，爲了再看看老師，說聲祝福，道聲「再見」！在二十八年後我重聆當年音樂會實況，深感在愛心和歌聲裡，儘管歲月流逝、白髮增添、豐頰消瘦，又何需傷愁？

　　當天也是座上嘉賓的名作家

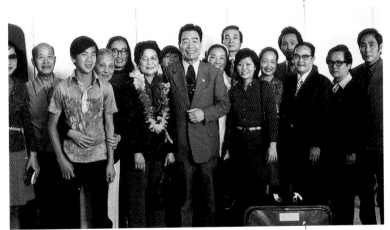

▶ 當歌聲停止、音樂會結束時，參加「三慶音樂會」的親友們合影留念。右一郭錚（申學庸夫婿）、右三康謳、右五申學庸、右六護士、右七陳澄雄、右八李樸虹、中李抱忱夫婦、左四乾女兒江世珍。

張佛千教授，對李博士少時苦學的精神激賞有加，也欣賞他以「山木」為齋名，知其一直服膺做「傻子」、重視「志願」的力量，音樂會後送了一幅工整的對聯：山木好個齋名，才子巧配佳人，喜今日三慶同臨，看壽域星光耀采；諺語卻有道理，傻漢竟勝天使，聽一堂四期合唱，為民族歌手稱觴。[9]

　　李博士退而不休、「病而不休」獻身樂教的誠摯精神，令人無限感動，且聽他說：「我這匹老馬願能在『被送到綠草原前』，再陪著各地合唱團的小馬們馳騁一段路程」[10]，確實令人動容。　李抱忱退休這些年，除回歸本行，任教音樂科系，主持或參與各類評審工作，他為救國團主持在臺北舉行的三次大專合唱觀摩會、音樂教師合唱研習會、十縣市合唱八要研習會，為國父紀念館主持大專合唱比賽，指揮訓練三軍官校合唱團，……他對各路小馬這麼說：「各地合唱團如需偶爾幫忙而限於經費支絀，可以放心和我聯絡，我會自出旅費、自備乾糧和各位同享合唱之樂的。」[11]

　　為臺灣的合唱教育，李抱忱就是這樣奉獻自己，無怨無悔！如今在網站上，你會發現海內外多少合唱團是在他的鼓勵、影響之下創辦的，如成立於一九五八年由政治大學各院系熱好合唱的同學所組成的振聲合唱團即是。

【老兵不死　只是隱退】

　　合唱本身就足以使李抱忱樂此不疲，再加多少年來臺灣合唱團給予他的熱情、共鳴和溫馨，更使他欲罷不能。三慶音樂

註9：張佛干，〈敬悼一位民族歌手〉，《聯合報》聯合副刊，1979年4月17日。

註10：李抱忱，〈別開生面的三慶音樂會〉，《退而不休集》，台北，見聞文化事業有限公司，1977年1月，頁29-31。

註11：同註10。

會期間妻子曾伴著李先生南北奔波，她也親眼目睹青年朋友們的熱列歡迎。在左營指揮三軍的官校合唱時，那山崩海嘯的歡呼，他解釋為「這是他們對七十高齡的我南奔北跑的謝意」。[12]

　　儘管生活在心臟病、糖尿病的雙重困擾中，在心境上他還是樂觀的李抱忱，懷抱著「退休如畢業，畢業實開始」的鼓勵，李抱忱在七十初度時作了一首打油詩《七十感懷》，「和」已作《六五感懷》，藉以自慰自勵：

　　「當我坐著搖椅唱歌，不由想起日月如梭：

　　從前種種都成過去，酸甜苦辣一切快樂。而今晚間憑欄獨坐，只有微笑，沒有淚落：今後鞠躬盡瘁，更當前進不退，從此只譜愛國歌。」

　　在《七十感懷》裡，李抱忱以「這是恢復『重慶精神』的時代」自我惕厲，在心中他立下目標，如健康許可，七十這年計劃要出版五本書：（一）《女聲合唱集》，（二）《三三兩兩合唱集》，（三）《宗教合唱集》，（四）《退而不休集》，（五）《瑣事》。「有一個志願，就有一個道路」[13]，本著他這座右銘，李博士努力以赴的如願了。

　　但他還是有著無法操控、

▲ 陳立夫題字《退而不休集》。「今後鞠躬盡瘁，更當前進不退，從此只譜愛國歌」（六五感懷）。

註12：李抱忱，〈臺灣的合唱教育（二）〉，《退而不休集》，台北，見聞文化事業有限公司，1977年1月，頁79-80。

註13：李抱忱，〈別開生面的三慶音樂會〉，《退而不休集》，台北，見聞文化事業有限公司，1977年1月，頁30。

▲ 張大千為《瑣事》一書題字。

未能如願的局面！千盼萬盼、等待又等待，妻子雖曾在「三慶音樂會」中，當眾允諾退休後將來臺相伴，李抱忱還是沒能如願，雖然如此，他還是感激她沒有攔阻他要捐獻餘生給臺灣的壯志。[14] 李博士在新店獨居了七年，寓所位於耕莘醫院一條巷弄內，一幢公寓的二樓，格局不大，客廳中幾乎沒有什麼佈置，一架鋼琴、一套舊沙發、一張搖椅，陪伴他的是特別護士與學生們，照顧他的飲食起居。和在美國時的佳美城海景如畫、學人「冠蓋往來」的場面雖無法相比，但是喜愛書畫的李抱忱，將當代著名人物贈送的字畫從美國的家中帶來，掛滿了牆壁，張大千的山水畫、董作賓的甲骨文題字、張佛千的賀三慶對聯、于右任手書「音樂不忘復國、復國不忘音樂」的書法、陳立夫所抄《安樂窩》的歌詞、趙元任手題他譜劉半農作詞的《聽雨》、胡適之親筆寫給他的「山風吹亂了窗紙上的松痕，吹不散我心頭的人影」詩句，……老朋友的墨寶飄洋過海的在新店家中日日伴著他，儉樸的生活中最珍貴的還有朋友的探望，特別是敬重他的年輕朋友們常自動的跑去照料他。全盛時期有八位「監護人」照顧他，榮總護士乾女兒謝瑩瑩介紹的

註14：李抱忱，〈Yes，媽媽〉，《瑣事》，台北，見聞文化事業有限公司，1977年5月，頁168。

護士們、幫他整理詩稿的張琦華、工讀的大學同學，最後隨侍在身邊、還在讀夜校的小金等，他們照顧他的生活起居，也聽他說那說不完的故事和笑話。[15] 國立師範大學音三同學跟他學「指揮法」，三位特別熟的同學寫給他的新年賀卡，仿照當時上演的熱門連續劇人物，稱呼他為「大舅公」，簽名是「坤寧宮眾丫頭」；臺北女師專畢業班同學隨他上「合唱」和「指揮」兩門課，那年全班多半屬羊，他也屬羊，於是有人管他叫「老羊公公」、「爺爺」，有人叫「阿公」，讓他聽著非常親切；見到各地合唱團員，他們常說：「伯伯，今天您累了，回去趕快睡覺」，也總使他覺得一種萬金不換的親切感，難怪他說：「我總是生活在關懷和歡笑裡，英文說「從沒有乏味的時間」（Never a dull moment）。[16]

　　生命的最後三年李抱忱一直在推動軍中音樂，在心臟病的困擾中仍是南北奔波，每週按時到中南部軍中上課和指導合唱團，泰山的憲兵學校、板橋的財經學校……，到中壢的中正理工學院來回要花三小時在路上，李先生有意重振大漢天聲。在歷經半個世紀的指揮生涯後，有一年隨臺北幼獅合唱團環島，因旅途勞累外加感冒，指揮時「四肢酸軟無力，兩腳如踏棉花」，

▲ 陳立夫題《愛國九曲》，這生前最後的歌集，出版於去世前三日。

註15：同註14。

註16：同註14。

去世前不久，眾親友在新店家中相聚。表妹夫吳訥孫博士（鹿橋，後中）說：「那種聚會的空氣，總是充滿年青的笑聲」；讀夜校的小金（前排右一）為李先生理家，喊他爺爺；左二義女劉明儀、左三表妹薛慕蓮，屋裡掛滿老朋友的墨寶，飄洋過海的伴著他。

只得宣告向音樂指揮臺告別，但他所指的告別是不再任「常任指揮」，只任客席指揮，因此他引用麥克阿瑟將軍退休時在國會演講時的一句話：「老兵永遠不死，他們只是隱退」，謝謝各地「小馬們」曾給予他的歡欣、鼓舞、安慰和滿足。[17]

「美匪建交」後，李抱忱花了三個禮拜的時間給國防部寫了《中國人跌不倒》等「愛國九曲」，並打算續寫「愛國舊曲」，雖然在體力上他早已不勝負荷，身體內由於缺鈉，礦質不平衡，行動困難，走幾步就氣喘，他依然不肯停工。朋友勸他要多休息，他回答說：「……如果我睡在床上養病，可能帶病延年，多活若干年，……但我的工作就是作曲、訓練、指揮，活在工作中我才覺得有意義，心臟病到了我這樣程度的人，忙累了隨時會死，那也是沒辦法的事，死在奔波的火車上、汽車上，死在教室中，死在合唱的歌聲中，人隨著手中的指揮棒同時倒下去，跳耀的音符突然停止，人生的幕急速落下，那不也很美嗎？」[18] 原來李先生早已將生死置之度外，在能走的時候便儘量走，他倒下去自然會有人接著走，就是這樣抱著奉獻生命、死而後已的精神，他走向油盡燈滅：「我寫過

註17：李抱忱，〈向音樂指揮台告別〉，《瑣事》，台北，見聞文化事業有限公司，1977年5月，頁207-210。

註18：張佛千，〈敬悼一位民族歌手〉，《聯合報》聯合副刊，1979年4月17日。

註19：何索，〈一個雄渾的音樂的手勢——與李抱忱博士最後一席談〉，《中國時報》人間副刊，1979年4月10日。

註20：同註19。

一本《退而不休集》，我覺得還不夠，將續寫《再接再厲》。另外我還要印三本書，一本是《抱忱書信》，一本是《高吟低哦集》，還有一本是《李抱忱杏壇五十年紀念集》」[19]。他把自己搞得這麼累，也因為他不懂得拒絕別人，不會說一個不字：「今年的四、五、六月，我有三個任務要完成，擔任政大合唱團的指揮，指導世新合唱團，每週三到女師專上三堂指揮課。」當被問及暑假的三個月準備怎麼休息時，他答稱：「寫書啊！」有餘力的話還要繼續作曲。[20]

李抱忱未能完成這些任務，四月七日晚送進醫院，他沒能如過去多次似的從死神手中逃脫，沒能再一次的打贏這一戰。

去世前兩週，李抱忱擔任合唱決賽評審工作，就如同病中依舊多次參與音樂活動似的，從禮堂門口走到座位花了三分鐘，未及座定，喘息聲中又已談笑風生；[21]四月三日這晚，為了成全他人，不會說「不」的李抱忱，衰弱又病累，一樣應邀出席晚宴，接送他的是學弟的兩位千金。當早已熟識的丁琪、小琬姐妹倆護送他回新店寓所時，一路上會說笑的李伯伯逗得大家笑聲不斷，連司機都不禁莞爾！儘管下了車就喘不過氣來，被緊張的姐妹倆架上二樓，開了氧氣，臉色方始恢復過來，他又像是怕剛才那幕嚇著他的小朋友似的，拍著胸脯說：「瞧！這不又是一條好漢！[22]」就如小金所說：「每次有客人來，不管他有多累、多不舒服，不到客人離開，他絕對不肯先說要休息。[23]」去世前送醫的當天下午，這對姐妹應約來做菜、共度週末。當乾女兒要他喝藥時，李伯伯先是哭喪著臉、

註21：李永剛，〈揮一曲民族的大合唱——懷念宗兄李抱忱和他的音樂生涯〉，《中國時報》人間副刊，1979年4月10日。

註22：丁琪，〈給抱忱伯伯〉，《聯合報》聯合副刊，1979年4月17日。

註23：同註22。

歷史的迴響

李抱忱也是「幼獅合唱團」的創始人。為帶動全國的音樂風氣及協助本國作曲家作品發表，在教育部、救國團總團部及李抱忱、宋時選、鄭心雄等各界熱心音樂人士的參與下，幼獅合唱團成立於一九七六年五月。它的成立宗旨，在於聯合北區各大專院校熱愛合唱音樂的同學，並提供最好的環境、師資，使團員在切磋之餘尚能耳濡受教。而最終目標則是在努力中求進步，俾使幼獅合唱團成為大專院校推動合唱運動的中堅力量，進而帶動全國的音樂風氣，期望完成「以音樂美化人生，以音樂服務社會」之理想。

註24：同註22。

註25：同註22。

註26：丁琪，〈給抱忱伯
伯〉，《聯合報·
聯合副刊》，1979
年4月17日。

註27：吳訥孫，〈靜止了
的指揮棒──與保
哥的最後一段相聚
時刻〉，《中國時
報·人間副刊》，
1979年4月10日。

註28：同註27。

註29：丁琪，〈給抱忱伯
伯〉，《聯合報·
聯合副刊》，1979
年4月17日。

逗得眾人大笑，繼而乖乖的舉杯說：「出師未捷身先死，長使英雄淚滿襟！[24]」在逗樂眾人的笑聲背後，丁琪以爲的這句突兀言語，我感到是否他內心深處對心願未了已覺力不從心的感傷啊！過不了多久他想吐，進了浴室，小金悄聲說：「五日晚的音樂會從預演到演出結束，整整八個鐘頭，大大超過了醫生應允的一次兩小時的工作量啊！[25]」吐過後自覺舒服些的李伯伯，又是一臉孩子般開心的笑說：「閻羅王就是現在叫我去，我就快快樂樂的跟他走！」丁琪忙安慰：「我昨天晚上才跟閻羅王通了電話，他說叫您再過三十年跟他聯絡。」李伯伯聽了這十分對味的話，一本正經的往下問：「長途電話費貴不貴？」一屋子人都笑得人仰馬翻。[26] 他就是這樣快樂的融入充滿「愛」的生活氛圍裡，儘管不久他就送醫不治。

　　五個鐘頭後，李伯伯真的走了。被送到中心診所時，他還一如過往歷次送醫時似的興緻很高，在病房中向探望者一一致謝、道晚安。[27] 但是，凌晨一時病情逆轉，李抱忱當時在台最親的家屬表妹慕蓮與表妹夫吳訥孫（鹿橋）二度趕到醫院時，小金嚎啕大哭的正搖著李爺爺施救，「這裡面的激情、眼淚、哀聲及無告的愁容，我明知無法描述，但是必須報告出來。[28]」鹿橋和無數位作家、音樂家、青年樂友們都在報刊上發表了對李博士的最深哀悼和不捨。

　　和風輕輕的吹拂，樹葉片片的落下，

　　地上的孩子們在流淚送別，

　　送別他們最敬愛的老師…… [29]

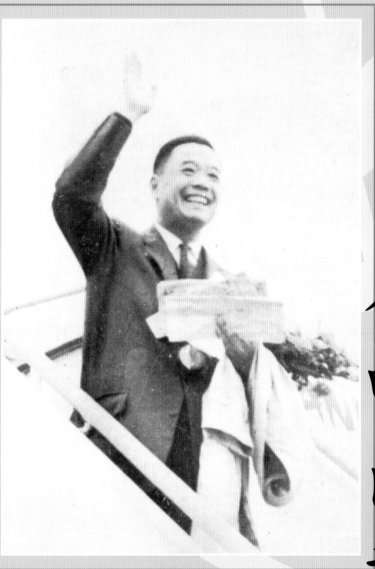

播下合唱的種子

作歌寫詞眾唱和

　　參加過無數追思禮拜，懷恩堂裡李抱忱追思音樂會的離愁別緒最是傷情！他那一份「老馬永遠陪伴著小馬奔馳」的強烈執著精神，打動了每一位與他親近、相知的學子。黃白菊圍繞著棺木、佈滿聖壇，五線和高音譜號構成的花牌，是否意味等待接棒者續譜合唱樂音？蔣總統經國先生題頒「音教著績」，謝副總統題頒「望重藝林」，嚴前總統題頒「高山流水」，還有孫運璿院長、陳立夫資政、教育部長等中央要員也

▲ 我以為李抱忱帶給今日音樂人最大的啟示是「以人為本」的樂教精神。

都親來行禮致敬，更有從全省各地自動趕來的千餘位追思者……。

　　國立藝專管絃樂團奏著《離別歌》，人潮不斷踴入，聖壇前的大專院校聯合合唱團員唱起了他譜的《聞笛》：

「誰家玉笛畫樓

▲ 海外親人趕回參加喪禮，追思禮拜後合攝：左起：女兒樸虹、妻瑰珍、表妹薛慕蓮、表妹夫吳訥孫（鹿橋）。懷恩堂裡「李抱忱追思音樂會」的離愁別緒最是傷情！他那一份「老馬永遠陪伴著小馬奔馳」的強烈執著精神，打動了每一位與他親近、相知的學子。

中，斷續聲隨斷續風：……曲罷不知人在否，餘音嘹亮尚飄空。」

歌聲中多少人哀傷落淚，座中一波波的聲音加入了合唱，一起專注的唱著那昔日曾共同盡情唱著的熟悉的歌，一張張傷神的眼，任憑眼淚不停的流滿雙頰，只因那作歌的指揮人已經躺下！此刻追悼者輕唱《人生如蜜》又是何其忍心？

「是花開不是葉落……是喜悅不是悲泣……是星閃不是月滅，是日出不是雲起，……人生甜如蜜。」

▲《中國時報》「人間副刊」特闢「人間特輯」紀念為中國音樂盡粹的李抱忱。

高音上不去了，男聲部份的拍子落後了，人聲和琴聲也脫節了……。「李老師，『合唱八要』在流淚時是很難作得好的……是不是？多希望……這不合您意的歌聲會讓您……坐起來？拿起指揮棒？……可是啊！您就靜靜的躺在那裡，忍心聽我們唱完『天涯海角長相憶』……。」二十四年後的今日，我重聽追思音樂會的實況錄音，清晰的聽到夾雜在歌聲裡的啜泣聲，想起李先生臨終前五小時喝藥時那一句「出師未捷身先死，長使英雄淚滿襟！」對照「乍聞噩耗傳來，滿園桃李悲吟 [2]」，怎不感嘆生命的無常！人生的無奈！但是當聽到小馬們的貼心告慰：「老師，合唱的種子已經生根了，……人們將紀念您推廣

註1： 響泉，〈記李抱忱博士追思禮拜〉，《雅歌月刊》，1979年5月1日。

註2： 湯碧雲，〈畢生致力民族音樂 唱出青年愛國心聲〉，《中國時報・樂藝版》，1979年4月9日。

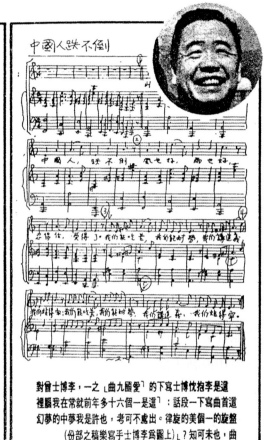

合唱教育、前進不退、鞠躬盡瘁的開拓精神；因為您的感召，發憤為音樂合唱奉獻自我的青年們，將跟隨您的足跡，去做那『傻子』的工作[3]」，他該會在地下體貼的微笑了！

李抱忱以寬廣的愛的襟懷，如沐春風的贏得青年學子對他的崇敬，中國時報記者湯碧雲這麼報導：「這位有『中國合唱之父』之稱的長者，盡其一生推動民族音樂教育……『他是我們的老師，更像我們的朋友，他對我們的關懷又如同我們的父母』[4]」；聯合報的鄧海珠則寫到：「李抱忱雖強調『平生不以作曲家自稱』，但是他作品數量之豐及廣為流傳的程度，無疑使他成為近代中國最重要的作曲家之一。」[5]

我以為李抱忱帶給今日音樂人最大的啟示，是「以人為本」

▲ 《聯合報》「聯合副刊」的紀念專輯。

註3： 台北愛樂合唱團林茂馨，〈追思感言──悼李抱忱師〉，《雅歌月刊》，1979年5月1日。

註4： 湯碧雲，〈畢生致力民族音樂，唱出青年愛國心聲〉，《中國時報·樂藝版》，1979年4月9日。

的樂教精神。對世事通達掌握又復歸
赤子之心；有著單純的愛「人」之
心，自然毫不保留的奉獻自己，由於
「責任心」驅使，自覺負起使「人」
更好的使命；於是腳踏實地的吃苦耕
耘，以睿智和慈悲從事樂教工作，無
論是作曲、寫詞、指揮、授課……。

【古為今用 洋為中用】

在李抱忱的音樂思想中，他十
分重視音樂的社會功能。在從事樂教
工作的初期，作曲並非他音樂生活裡
的重要部份，合唱的指揮和推動才是

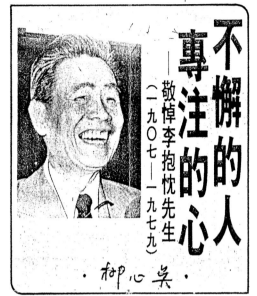

▲ 吳心柳（張繼高）在《聯合
報》「聯合副刊」發表悼念文
〈不懈的人，專注的心〉。

他的最愛。大一時學了「和聲學」，寫的第一首曲子是班歌
《和諧的一九三〇》，自此「為需要而作曲」成了他一生作曲的
途徑。他努力於「中國本色音樂」的追求，[6]重視音樂的民族特
點，認為中國作曲家應當發掘、利用中國音樂的寶藏[7]，如搜
集民曲小調、運用舊民歌等；對中國古代作曲與和聲的研究，
李先生曾於一九四五年與古琴名家查阜西合作，由查先生彈一
句他記一句，一音一音的記下了五首古琴譜：《瀟湘水雲》、
《鷗鷺忘機》、《普庵咒》、《慨古吟》及《梅花三弄》；他並
呼籲這種將師傅的琵琶和古琴秘譜發掘、記錄的工作是刻不容
緩的[8]。李先生以這種「古為今用，洋為中用」的目標為創作

註5： 鄧海珠，〈畢生不
稱作曲家，你儂我
儂家喻戶曉〉，
《聯合報・樂藝
版》，1979年4月9
日。

註6： 李抱忱，〈作曲回
憶〉，《爐邊閒
話》，台北，東大
圖書公司，1975
年7月，頁113-
116。

註7： 同註6，頁125。

註8： 同註6，頁126。

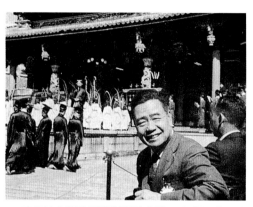
▲ 李抱忱參觀孔子聖誕祭孔典禮。中庸行道，慈悲為懷的李先生，曾以「大成樂秩平之章」為主題譜《孔廟大成樂》，收入「音樂風」節目「每月新歌」。

方向，也自然呈現在他的作品中。

在北平育英中學教音樂的階段，初為人父，為女兒寫了一首《安眠歌》歌詞，連詞帶曲寫了一首小兒歌《我愛爸爸》；在歐柏林大學音樂院專供音樂時，改編了中國民歌《鋤頭歌》，由中國風味的管絃樂隊伴奏。李先生的音樂思維中滲透著儒家音樂思想，他第二首合唱曲是以「大成樂秩平之章」為主題的《孔廟大成樂》，以五聲音階的特色、飄飄然上界的清音，唱出廟堂的莊嚴；（此曲直至四十年後由筆者編輯的「音樂風」節目「每月新歌」出版問世）；兩首獨唱曲選譜了辛稼軒作詞的《醜奴兒》及賀之章作詞的《回鄉偶書》，就詞譜曲，詞曲吻合，天衣無縫；器樂曲有為木管五重奏作的《老八板》及中國和聲方式寫的《變奏曲》。

抗戰時期任職「音樂教育委員會」時期（1938~1941），為到各處推動合唱、供給後方的音樂教材，李抱忱為無數抗戰歌曲編配鋼琴與管弦

心靈的音符

中國作曲家應當發掘、利用中國音樂的寶藏：民歌、小調、古樂、崑曲、皮黃等等，或是直接採用它們的旋律，或是根據它們的趣味與精神，發揚光大。

——李抱忱

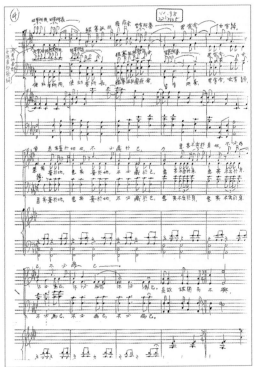

▲ 于右任題《李抱忱歌曲集》。

◀ 李博士寄給筆者的《天下為公》手稿。歌詞中的「大同世界」境界，多令今人嚮往！

樂伴奏，編輯了《抗戰中國的歌曲》歌集（Song of Fight China）；在國立音樂院任教務主任的三年裡（1941~1944），為需要而創作的歌曲，有為陳果夫先生寫了些民眾教育歌曲，包括《插秧歌》、《離別歌》；為教育部的《樂風》（定期刊物）與《合唱曲選》寫了些抗戰歌曲，如《開荒》、《農歌》；為軍人寫的軍歌，如《復國歌》等；還有無數的校歌，如為政大、工專、藥專及許多中小學寫實用的校歌。雖然在音樂院授課並任教務等行政工作時，雜務

心靈的音符

一九六八年「中廣」成立四十週年，「音樂風」製作「本國作曲家及其作品介紹」特別節目，李博士在作者致詞裡首先強調雖然他四十年裡創作或改編了一、二百首歌曲，最多只能算是一個音樂教育作曲者：「作曲只是為應付樂教目前的需要，而不敢負起為中國音樂創新路的大責重任來。」

——李抱忱

▲ 任職愛我華大學期間，
為筆者主編的「音樂風」
節目「每月新歌」，整理
出八首新、舊曲，《四
根歌》即根據王文山詞
譜寫的混聲四部合唱
曲。

纏身，但當手旁發現好詞，難免技
癢，來了靈感，一氣呵成的「為作曲
而作曲」的歌，也有幾首，如《萬年
歌》、《汨羅江上》、《旅人的心》、
《誓約之歌》等都是此一時期所作，
當發現《上山》是合唱曲的好材料，
也在一夜間改編為四部合唱曲。

李抱忱在美從事語文工作的歲月
裡，組織中文合唱團，除譯寫歌詞演
唱中外已有合唱名曲外，在「耶魯」
時，為中文合唱團參加哥倫比亞電臺
節目、介紹中國音樂，他將《佛曲》
編配為混聲合唱曲，旋律是崑曲《思
凡》裡的一段，在和聲方面許多處用
中國和聲，伴奏中使用的中國打擊樂
為增加「廟堂之樂」的效果。在「美
國陸軍語言學校」時，為講授音樂旋
律同語言旋律吻合的重要，李抱忱採用了《禮運大同篇》的千
古奇文〈天下為公〉為例譜歌；為中文系合唱團將《滿江紅》
古曲編譜成男聲四部合唱曲；為洛杉磯母親合唱團將《紫竹調》
編為女聲四部合唱曲；另有合唱曲《歌聲》及《金馬勝利之歌》
亦為此期作品；他數次返臺期間與各校結緣，也為臺灣東海大
學及臺東商職、臺東女中、高雄國光中學都譜了校歌。任職愛

註9：李抱忱，〈作曲回憶〉，《爐邊閒話》，台北，東大圖書公司，1975年7月，頁122-124。

我華大學的四年間（1968~1972），為筆者主編的「音樂風」節目「每月新歌」，整理出八首新、舊曲，有《請相信我》（《你儂我儂》）、《遊子吟》、《四根歌》、《大忠大勇》、《人生如蜜》、《兒歌兩首》、《回鄉偶書》；退休後在臺期間，另為筆者主編的「每月新歌」或整理舊作、或創新的完成了《天下為公》、《孔廟大成樂》、《拉縴行》、《迷途知返》、《野草閒雲》、《中華兒女之歌》等六首歌，並由「音樂風」節目出版了歌曲專集；另有《安樂窩》及《宗教歌曲合唱曲集》、《愛國九曲》等應國防部或中國時報委託邀約「為需要」而完成的作品無數，他還應人情所託，寫了許多校歌、會歌，如東海大學校歌《美哉吾校》、《卑南國中校歌》及海外華僑華人社團的會歌等。李抱忱既洞悉中國固有文化背景，又明瞭世界音樂思潮趨勢，對於中國音樂創作面向世界該何去何從？什麼是中國本位音樂作品？如何追尋？中國作曲家該走什麼方向？他有個人獨到的看法。李先生贊許青年作曲家開荒探險的精神，但他以為音樂愛好者有權選擇聽什麼樣的音樂，作曲家也有權選擇寫什麼樣的音樂。[9] 他一生方向始終如一，作為一位音樂教育作曲者，他關懷群眾的音樂生活，為「樂教」創作，晚年憑欄獨坐，只願譜作《閒雲歌》、《愛國歌》。

【曲高和眾　激昂纏綿】

在筆者長年從事大眾傳播音樂推廣工作或主編「每月新歌」的經驗體會上，發現許多音樂家普遍疏忽「為什麼唱

歷史的迴響

李抱忱為「音樂風」節目「每月新歌」所譜八部合唱《中華兒女之歌》，譜自谷文瑞、葉秀蓉作詞的三部曲：〈兒時的家鄉〉、〈黑夜的來臨〉、〈光明的康莊〉。李抱忱給予每部不同的音樂處理，〈兒時的家鄉〉是過去的回憶，作曲者在此處採用他兒時的「齊唱」手法，這種唱法幾乎控制了整個中國學校音樂的初期；〈黑夜的來臨〉是現在的忍受，多半採用西洋和絃的進行和應用；〈光明的康莊〉是將來的希望，除傳統和聲外，也有不少五聲音階的和弦和其它嘗試，強烈的節奏帶來強烈的震撼，小段的對位更有四方響應的效果，最後以大三和絃的強音結束，給人一種獲得安慰和達到目標的享受。

註10：李抱忱，〈作歌度
曲記往〉，《爐邊
閒話》，台北，東
大圖書公司，
1975年7月，頁
331-332。

（奏）」？或「唱（奏）些什麼」？在筆者爲《李抱忱歌曲集》
（第二集）寫的〈序言〉中提到，他爲推動合唱活動的選曲
上，或在選擇「能入樂之詞」方面，顯得「格外嚴謹」時，李
博士在自省後歸納出「選詞」的幾項原則：（一）慷慨奮發而
不是口號的連綴；（二）如泣如訴而不是無病呻吟；（三）輕
鬆幽默而沒有數來寶或對口相聲的一般低級趣味；（四）纏綿
安慰而不令人骨頭發麻，渾身起雞皮疙瘩；（五）民歌文學是
中國寶貴的遺產，而不亂改一通。[10]

　　就因他將「心」用在恰當之處，因而演出也就格外感人。
我們可以從他「選曲作詞」、「選曲譯詞」及「自作詞曲」的
例子中考察之：在李抱忱任教北平育英中學時，正趕上「九一
八」事件，全國悲憤，急需奮發愛國歌曲，卻苦於教材欠缺。

▲ 趙元任題《李抱忱詩歌曲集》。
「曲高和衆」是李抱忱堅持的創
作觀，因此他的曲子都優美順
口。除激昂的愛國歌曲，他也
選譜文學和音樂上有價值的纏
綿或淒涼的歌曲。

於是他首先精選外國雄壯歌調，另
由自己作詞填入。《我所愛的大中
華》所以能傳唱至今，就因他寫的
歌詞是「扣人心弦」的幾句動人愛
國心聲的流露，曲調選用了義大利
歌劇作曲家唐尼采蒂（G.Donizetti,
1797~1848）歌劇《拉堪地愛拉》
（La Locandiera）中一首充滿愛國
情緒的混聲大合唱，好詞加好曲，
又能緊密結合，高潮疊起，必然能
至今盛唱不衰。

靈感的律動

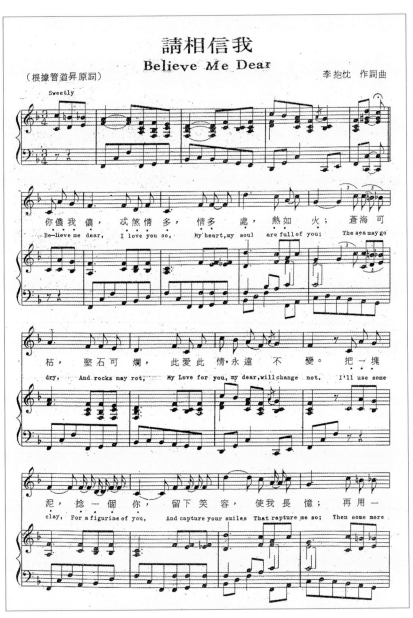

▲ 《請相信我》（Believe me, Dear）是李博士為「音樂風」節目寫的第一首「每月新歌」。1953年他將元朝女詩人管道昇的《我儂詞》意譯為英文，1971年再將歌詞譯為中文，除保留管夫人原詞五十八字外，又自編了五十六字，全詞共長一百一十四字，譜成獨唱曲。此歌即為日後風行海內外的《你儂我儂》。

「九一八」時代李抱忱另作《凱旋》歌詞，選用法國名作曲家古諾（C. Gounod, 1818~1893）歌劇《浮士德》（Faust）中的〈士兵大合唱〉，此曲原本是歌劇裡軍隊凱旋時所唱，士兵們昂首闊步的引吭高歌，是全劇中最偉大、最有精神的一幕，李先生在一九三四年「育英中學合唱團」南下舉行旅行音樂會時，《凱旋》即為「壓軸戲」，在進行曲節奏鼓舞動人的效果裡，青年們口中唱著「……人人作先鋒，個個向前衝，為國而戰！……要昂首闊步，直搗黃龍府，方報祖國。……高聲齊讚英雄凱旋！」怎不鼓舞著青年敵愾同仇、報效祖國？《同唱中華》也是此一時期李先生指揮「貝滿」「育英」聯合合唱團在故宮太和殿前舉行的北平十四大中學合唱大會裡單獨演唱，他選用威爾第（G.Verdi, 1813~1901）不朽歌劇《阿伊達》（Aida）中的高潮〈凱旋進行曲〉填入新詞，想像當年一百五十位青年的「太和之聲」高唱著「……軍樂齊聲奏，頌揚我五千年神明華冑！請聽！萬眾的歌唱聲，洋洋呼滿寰中……中華永遠前進！中華巍然長存！中華是不可侵犯的、最神聖、最偉大的國家！同唱中華！」確實令人熱血沸騰！李先生抗戰時期所寫的《唱啊同胞》，是採用二十世紀初美國名作曲家卡本特（J.A.Carpenter, 1876~1951）的《Home Road》填詞作成，一九五八年秋他在環島輔助推動合唱時，將歌詞配合當時情境稍作修正，由聯合合唱團在全各地演唱：「唱啊中華同胞，唱個愛

國歌，……每當深夜寂靜，繁星佈滿天，想起大陸好河山，沉陷猶未還，……誓與同胞齊相約，共同奮鬥，無盡無休，為民族爭光榮，為國爭自由！」李先生在寫作這些歌詞時也都注意到了平仄與長短句的勻稱。在不少譯、寫詞的過程裡，他會認真的與同班同學鄭因百教授磋商，但有時也為了合於旋律的抑揚和樂曲的表情，以之作為最後遣詞用句的定奪，如譯自歐文・柏林（I.Berlin, 1888~1989）作曲、拉撒路（E . Lazarus）作詞的音樂劇《自由小姐》（Miss Liberty）的主題曲〈自由神歌〉（"Give Me Your Tired, Your Poor"）：「一切勞苦貧窮、無家可歸、渴望自由的人，要抬起頭來振作精神：……高舉明燈，我在樂土金門！」這紐約港外自由女神像基石上刻著的十四行詩，李先生的譯詞將其主旨藉歌聲唱出克難的精神、復國的精神。

　　「曲高和眾」是李抱忱堅持的創作觀，因此他的曲子都優美順口。除激昂的愛國歌曲，他也選譜文學和音樂上有價值的纏綿或淒涼的歌曲，以取得演出效果的對比、變化，給人安慰和鬆弛。至於情歌，一生寫過三首，即《你儂我儂》、《誓約之歌》和《人生如蜜》。惟獨《你儂我儂》是自作詞和曲，它也是李博士為「音樂風」節目寫的第一首「每月新歌」，並成為一首家喻戶曉的通俗歌曲，甚至韓國導演申相玉拍的中國片《你儂我儂》就以此歌作為劇中主題曲。

　　在當初筆者接獲李博士寄來的曲譜和歌曲解說中，說明了它是一九五三年單身一人自美國東岸開車到西岸的萬里長征

由臺灣省政府教育廳監製，陳澄雄指揮，臺灣省立交響樂團演奏、發行的有聲出版品──《臺灣省國民中小學校園歌曲國民中學篇》十四首曲目中，李抱忱的歌曲就有三首：《請相信我》──李抱忱英文詞、改寫管道昇中文詞，李抱忱曲，獨唱：林珊如；《聞笛》──趙嘏詞 李抱忱曲，獨唱：溫佳霖；《念故鄉》──李抱忱填詞，德佛札克（A . Dvorak）曲，合唱：新莊國中合唱團。

註11：李抱忱，〈你儂我儂變成流行歌曲〉，《瑣事》，台北，見聞文化事業有限公司，1977年5月，頁160-162。

註12：李抱忱，〈談談給中文歌詞作曲〉，《李抱忱音樂論文集》，台北，樂友書房，1960年1月15日，頁1。

時，在路上為破除寂寞而作的英文歌《請相信我》（Believe me, Dear），當時他將元朝女詩人管道昇給丈夫趙孟頫的一首詩《我儂詞》意譯為英文，並為湊成四節，以求合於西洋民歌AABA的格式。二十三年後筆者為「每月新歌」邀稿，李博士抽出這舊歌：「將歌詞譯為中文，除將管夫人原詞五十八字全用進去外，又自編了五十六字，全詞共長一百一十四字。」[11]這首他擅改原詞作成的遊戲之作，自以為既不啟發，也不安慰，但求能給聽者和唱者一點輕鬆，也算合於音樂的功能之一。我邀女高音陳明律以中、英文首唱錄音播出，李博士再將之改編為「混聲」及「女聲三部」合唱，經改名為《你儂我儂》的通俗唱法在廣播、電視中推廣後，這即興小品也就大大發揮它破除寂寞的輕鬆效果了。

【怎麼說話 怎麼唱歌】

「怎麼說話就怎麼唱歌」是李抱忱作曲時的努力方向，筆者在一九七三年，為《李抱忱歌曲集》第二集寫的〈序言〉中就提到：「他的歌曲不論是獨唱、合唱的作品，都以深入淺出的手法，獲得唱者和聽眾的共鳴，音樂旋律和語言旋律的密切配合，和聲的美，怎麼說話怎麼唱歌等原則，使他的歌曲有著獨特的風格。」中國語言裡有四聲，平時說話時「高揚起降」的自成一個旋律，中國語言的這種特色，是歐美語言裡所沒有的，因此「歐美人士聽見我們說話的時候，會帶著誇獎的口氣，說我們的說話像唱歌。」[12]記得筆者有一次在亞太民族音

樂學會的年會中以中、英文宣讀論文後，許多與會中國學者驚訝又贊歎的對筆者說：「妳的說話眞像唱歌一般的動人！」[13] 可見得中國語言中的音樂性確實較歐美語言來得多，也因此爲一個已經有語言旋律的中文歌詞再配上一個音樂旋律時，問題也多。

　　李博士曾形容他得到一首好詞時，「喜歡得像『踏破鐵鞋』的癡情者終於尋到愛人一樣的歡喜」[14]，他總要「一嗟三嘆」的把歌詞讀來讀去，想要再抓住詩人那「嗟嘆」的靈感，把它「咏歌」出來，李抱忱爲好詞譜曲時心中警惕自己的是：（一）寫出來的旋律要對得起歌詞；（二）演唱的時候要使聽眾聽得懂歌詞。[15] 第一點要靠作曲者的天才和造詣，至於第二點的關鍵就是譜曲時注意歌詞的四聲了。中國從前塡曲不但注意四聲，也注意聲紐的清濁，結果音樂旋律大受語言旋律的限制。李博士贊同趙元任根據國音的「陰陽賞去」而定歌詞「高揚起降」範圍的譜曲原則，也努力實踐於創作中。

天下爲公　李抱忱 作曲

禮運大同篇・四部合唱

每 月 新 歌 趙琴 主編

62年5月

中國廣播公司音樂風節目出版

▲ 退休後在臺期間，爲趙琴主編的「每月新歌」整理完成舊作《天下爲公》爲四部合唱曲。這原是在「美國陸軍語言學校」時，爲講授音樂旋律同語言旋律吻合的重要，採用《禮運大同篇》的千古奇文《天下爲公》爲例譜成的獨唱曲。

註13：1994年11月13至18日，第一屆亞太民族音樂學會議（Asia-Pacific Society for Ethnomusicology）在韓國漢城舉行，筆者報告〈近三十年來民族音樂學在臺灣的發展〉（The Development of Ethnomusicology in Taiwan for the Recent Thirty Years）。

註14：李抱忱，〈談談給中文歌詞作曲〉，《李抱忱音樂論文集》，台北，樂友書房，1960年1月15日，頁1。

註15：同註14。

對於語言旋律的重視，趙元任在一九二八年出版的《新詩歌集》的〈序〉裡就曾討論過，筆者在一九七一年訪問趙博士時，他也一再提到：「字的平上去入，要是配得不得法，在唱時不免被歌調兒蓋沒了，怕聽者一方面不容易懂，一方面就是懂了，聽起來也不自然」[16]。李博士舉張寒暉的《松花江上》一曲中的字句：「九一八，九一八」爲例，就因旋律配得不得法，聽起來像「揪尾巴，揪尾巴」，將歌曲的悲壯氣氛減低了。

譜例1：

又如《天下爲公》裡的第一句「大道之行也」，也因在最重要的一個字上配錯了音樂旋律，聽起來像「大刀之行也」的充滿殺氣。

譜例2：

筆者接到李博士爲「每月新歌」寄上的譜自賀之章詞的《回鄉偶書》一曲，就是一個好例子。本曲早在一九三五年他爲演講時示範「語言旋律和音樂旋律的密切關係」，而「自講自唱」的寫下了歌唱的旋律部份，一九七二年爲「每月新歌」再將兩首歌詞一併譜出，配上伴奏。當時筆者邀請男中音曾道雄教授錄製時，他即誇獎唱時「順口」的自然，此刻筆者哼起時，它也有一種吟詩的流暢快感！試看李博士是那來的神來之筆，讓《回鄉偶書》雀屏中選？

（一）少小離家老大回，鄉音無改鬢毛衰；兒童相見不相

註16：筆者曾於1971年6月21日，於美國中西部大城明尼阿波里斯訪問趙元任博士，見趙琴，〈訪趙元任兼談詞曲的配合〉，《近七十年來中國藝術歌曲》，台北：中央文物供應社，1982年4月，頁131-137；《趙元任音樂論文集》，北京：中國文聯出版公司，1994年12月，頁145-150。

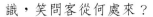

識，笑問客從何處來？

（二）離別家鄉歲月多，近來人事半銷磨：唯有門前鏡湖水，春風不改舊時波。

第二首第一、二、四句末一個字「多」、「磨」、「波」完全押韻；但第一首的這三處「回、「衰」、「來」不經調整就不押韻，於是李博士將「回」改讀古音「懷」；最後一句最後一字「波」是陰平，是一個稍高而平的聲音，他將「波」音在升F音延長，使聽者在聽出平聲後，再由升F降至B，這是為了音樂的美，在稍微犧牲語言旋律的原則下，成全了音樂旋律的作法。

譜例3：

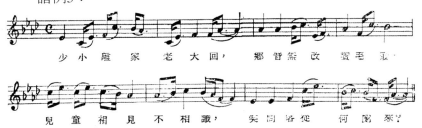

另有一首筆者接到的辛稼軒寫詞的《醜奴兒》，也邀曾道雄錄製並蒙其誇讚，聽起來就像是看到一幅老學究在庭前、背著手、邁著方步一唱三嘆「少年不識愁滋味，愛上層樓，愛上層樓，為賦新詩強說愁」的聲音和神情的圖畫，唱起來如吟如訴，如咏如述，聲調和節奏非常之活。

再以筆者多次於電視或音樂會中演唱的《汨羅江上》、《旅人的心》及《誓約之歌》為例。方殷作詞的《汨羅江上》是李博士一九四二、三年的詩人節，在重慶大公報上讀到的《屈原紀念歌》，在朗誦了這首如泣如訴的朗誦風歌詞後，頭兩

句「汨羅江水，鬱鬱的流」的旋律即脫口而出，於是一氣呵成的當晚寫好全歌。[17] 在處理旋律時，他就是抓住了「怎樣說話就怎樣唱歌」的原則，在重要的字上，特別是「水」、「流」、「愁」三個字。「汨羅江水」結束在上聲、「鬱鬱的流」結束在陽平的語言旋律，他以隨口哼出來的第一句音樂旋律，作為奠定全曲的基礎。

譜例4：

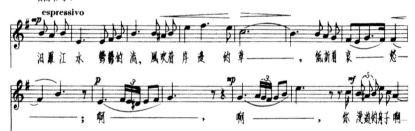

就因為是靈感之作，這首朗誦風的獨唱曲，節奏自然，整首歌的情緒唱起來就像站在汨羅江邊，感受「風吹著岸邊的草，低訴著哀愁」，順口極了。每年到了端午節，也是詩人節，人們紀念屈原時，《汨羅江上》總會不由自主的唱在我口中，縈迴於腦際，除了順口、柔美的朗誦風旋律，也總能從伴奏的意境中，體會到深沉的哀傷感，「兩千多年前，屈子曾懷沙自沉於罪惡的濁流，那高潔的靈魂，從此隨魚群溜走！」無知的沙石，又如何知曉屈原究竟懷有甚麼怨憂？嗚咽的流水，又如何能答覆：屈原他流浪者的酸淚，究竟灑在何處？唱「它」也使我念「他」！

李抱忱譜《旅人的心》，一樣是方殷寫的詞，深刻而感情充沛，李博士以朗誦風格式譜成，這在無數中國藝術歌曲中是

註17：李抱忱，〈汨羅江上〉，《爐邊閒話》，台北，東大圖書公司，1975年7月，頁368-373。

少見的手法，因爲全曲完全是一種音樂的說話，一半像嗟嘆，一半像歌，「本詞描寫的完全是作曲者的心聲」，[18]正因爲如此，於是在音樂旋律和語言旋律的搭配上，作曲者並不推敲旋律本身的美，而是介於「吟」和「唱」之間，以詞爲主，以曲爲副下手，詞意自然的隨邊吟邊唱的旋律流露：「在人生的路途上，我永久是一個旅人，我至死也將是一個艱險的跋涉者。……我是循著真理的邊緣，要一直走向它的盡頭的呢。」作爲一位音樂和語言的工作者，我以爲李抱忱和趙元任一樣有著聽音

▲ 李抱忱寄給筆者《汨羅江上》一曲的樂曲解說手稿，為趙琴主編《李抱忱作品演唱會歌曲全集》用。

樂的耳朵，有著聽語言裡的音樂耳朵，因此能注意音樂旋律與語言旋律的吻合，並將值得再三回味之好詞，配上你忍不住會一再哼唱的好歌，如《旅人的心》。另一首方殷寫詞、李抱忱譜曲的二重唱《誓約之歌》，筆者在高中時首次練唱就喜歡上它，不但自己多次選唱，也在製作的音樂會中，以二重唱、二

註18：同註17，頁370。

部合唱方式排入曲目，因為你很容易在初聽時即愛上它自然而優美的旋律，第一句「我們就這樣的約定」的音樂和語言旋律的結合，簡直是神來之筆的悠揚，「每當那第一聲鳥鳴驚破了好夢，我們要輕輕的喚著彼此的名字……」，那纏綿的情意，隨著上揚至高潮的樂音，深深扣住了你的心弦！

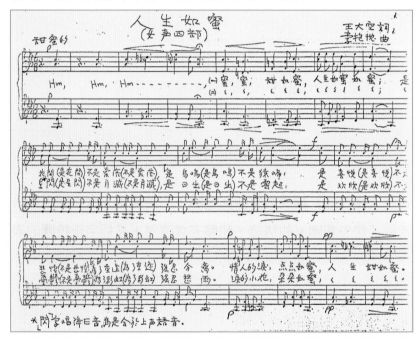

▲ 《人生如蜜》這首合唱曲，被兩岸三地「二十世紀華人經典作品」評選為代表經典作。筆者將當時中廣公司節目部主任王大空的詞寄給他，未曾想到這首「每月新歌」會脫穎而出，既叫好叫座，還贏得「世紀之獎」。這是一份女聲四部合唱的改編手稿。

　　《人生如蜜》這首合唱曲被兩岸三地「二十世紀華人經典作品」評選為代表經典作，李博士生前並不知曉。我將當時中廣公司節目部主任王大空的詞寄給他時，也未曾想到這首「每月新歌」會脫穎而出，既叫好叫座，又贏得「世紀之獎」。本

曲除了旋律的高低與歌詞的高揚起降自然的搭配外，李博士用了些甜蜜的和絃來強調甜蜜的歌詞，亦即運用變化音的和絃，而當合唱團唱它時，又都能將變化音的音高唱準，將和絃的甜美自然表達：「蜜，蜜，甜如蜜，人生如蜜，如蜜……。」這「人生甜如蜜」的和諧歌聲，曲調優美，有著嚴謹的和聲，生動的合唱效果。「經典」的定義並非絕對的創新或艱深，歌曲能「直入人心」該是《人生如蜜》受肯定的主因。

　　李抱忱改編合唱曲的成果，其貢獻也值得稱頌。編中國民歌《紫竹調》為女高音及女聲四部合唱時，以Loo, Loo音描寫笛聲，氣韻生動，各唱部及伴奏部每小節都有附點八分音符，形容搖籃的節奏，還配上英文歌詞，推向國際樂壇。他將中國古調《滿江紅》編成男聲四部合唱，由美國軍人合唱團唱出岳武穆「精忠報國」的情緒，和聲充實渾厚，又能字正腔圓的表達「壯懷激烈」的意境！他選崑曲《思凡》重譜《佛曲》為混聲合唱，採五聲音階的和聲，鋼琴伴奏外，再加中國打擊樂器，以增添廟堂之樂的效果。李抱忱將趙元任與胡適之合譜的藝術歌曲《上山》改編為混聲四部合唱曲，維持了原曲的風格和意境。這首旋律與和聲悅耳，歌詞啟發的獨唱曲，經李博士親自指揮，在北平及臺北的聯合合唱團二度推廣，胡、趙二位博士均應邀在台北中山堂上台致詞後，《上山》更是聲名大噪。

　　「作歌」是李博士為樂教的業餘創作，他的專業是音樂教育，生命裡的最愛，是合唱。

心靈的音符

《紫竹調》

一根紫竹直苗苗，送與寶寶作管簫；
Sleep, sleep, baby sleep.
Mama's singing you to sleep；
簫兒對正口，口兒對正簫，
Moon on high, in the sky,
簫中吹出時新調；
Through the night you safe will keep；
小寶寶，歟的歟的學會了。
Lullaby, slumber long and slumber deep.
——李抱忱英詩

先寫給樂教先鋒

【要作樂人 不作樂匠】

　　臺灣輸入西洋音樂近一世紀，學校音樂教育在推行歐洲音樂哲學、教育制度和技術訓練下，在重歐輕中、重技藝輕理論、重專業灌輸輕全人素質的養成等偏頗教育措施及價值取向體系中，造就了多少音樂人才？培養了何等樣的音樂教師？又給社會帶來了那些後遺症？在當今文化變遷的世紀之交中，檢討音樂生態的現狀，總有無限感嘆！而歸結其因，音樂教育的未能確實紮根落實，亦難辭其咎！

　　音樂教育是李抱忱的本行，雖然一生中從事了「語言」和「音樂」兩份工作，但自任育英中學音樂教員到國立音樂院教務主任後，或在「耶魯」、「美國國防語言學院」、「愛我華大學」主持中國語文教學工作二十六年，到退休後回臺服務樂教，他的充滿

◀ 1959年李抱忱抵台後，即被聘為教育部愛國歌曲唱片灌片小組委員之一，圖為全體委員合影。前排自左起：王沛綸、梁寒操、李抱忱、鄧昌國、何志浩、申學庸；後排左起：計大偉、梁在平、施鼎瑩、蕭而化、呂泉生、康謳等先生。

「愛心」的樂教精神，無所不在的呈現在他一生所從事的指揮合唱、作曲、演講、寫作、授課等工作和生活中，許多今日令人憂心的問題，他早已苦口婆心的呼籲、提醒過，其中「要作樂人、不作樂匠」是極為先見之明的方針。

　　一九五八年李博士為國立藝專音樂科（今國立臺灣藝術大學）同學演講時，講題即為《樂人守則》。他提出五項要點：（一）要面對現實。當他發現同學們均為主修聲樂、作曲、鋼琴、提琴等專業訓練時，除向校方提出開設「音樂教學法」的課程外，並提醒學生在觀念認知上，要即早思考畢業後的出路問題，要同時準備好作音樂教師的心理建設；（二）要作樂人。他以重慶國立音樂院內到處張貼「要作樂人、不作樂匠」的醒目標語送給同學為座右銘，強調「音樂技術」不能沒有相對的學識來扶持、烘托；（三）不要輕視教育工作。面對一般習樂者「誰要教書！」的通病，詳述謙虛的站在樂教崗位上、作培育下一代樂教工作的神聖性；（四）不要藝人相

▶ 1959年1月，李抱忱、趙元任兩博士同訪國立藝專音樂科。前排（左起）：申學庸主任、趙元任夫婦、李抱忱；後排（左起）：康謳、計大偉、蕭而化、鄧昌國校長、張錦鴻、王沛綸。

▲ 國立藝專音樂科主任申學庸與夫婿郭錚在機場歡迎李抱忱博士返臺講學。

註1： 李抱忱，〈樂人守則〉，《李抱忱音樂論文集》，台北，樂友書房，1960年1月15日，頁67-70。

註2： 李抱忱，〈怎樣推動樂教〉，《李抱忱音樂論文集》，台北，樂友書房，1960年1月15日，頁79-82。

註3： 李抱忱，〈祖國的樂教呼聲〉，《爐邊閒話》，台北，東大圖書公司，1975年7月，頁43-56。

輕。對音樂界樂人相輕的現象，他鼓勵學生們，作為「樂人」，內在修養與風度的不可或缺；（五）要有真正的比賽精神。即正當的精神，彼此競爭、鼓勵，即英文俗話說的 "May the best win"。他以這看似簡單的「作人」、「作樂人」的道理與青年學生共勉。[1]

對於如何推動樂教，李抱忱早在一九五八年訪臺時，即在臺灣藝術館、省交響樂團、國立音樂研究所、師範大學、政工幹校、臺北師範等校，以美國音樂及學校音樂教育的演進為題，分析其演進過程中的利弊得失，提出作為我國樂教推動的參考。[2] 李先生語重心長提出的四點結論是：（一）推動樂教應除偏見。美國樂教發展初期一切以歐洲為重，因而延誤了本身樂教的發展。今日吾人面對舊樂、新樂、中樂、西樂所該有的正確態度，應知「舊」與「新」只是時間的分別；「中」與「西」僅是地域的不同，各類音樂本身均有好有壞；（二）天才樂教與大眾樂教並重。前者供給大眾一流的樂曲與演奏家，後者可培養聽眾，發揚民族朝氣，兩者缺一不可。（三）不忘使命的妥協。不得一味的介紹超過聽眾欣賞能力的樂曲，應不忘使命的穿插聽眾喜愛的樂曲，並培養聽眾的欣賞能力。（四）樂教大計需要政府支持。歐洲國家的交響樂團、歌劇院、音樂學校、廣播電視等體系都由政府設立

經營，並撥出固定經費扶持音樂事業，美國各界正大聲疾呼效法歐洲，臺灣各界亦應呼籲政府鼓勵樂教。

在數次回國環島推動樂教時，李抱忱與全省各地教師均舉行面對面的座談會，了解音樂教師的困難與要求，他獲得教師們的信任，聽他們訴苦、抱怨、建議、要求。他曾將一九六九年環島工作、聆聽八處音樂教師座談會裡、三百多位音樂教師的心聲與呼籲，寫

▲ 1960年1月《李抱忱音樂論文集》由吳心柳編校、樂友書房出版。

了二十九頁筆記，並從中整理一百六十六項意見精華，分成六類向政府提出報告，舉凡音樂師資、經費與樂器、課程、教材出版、音樂活動等，均提出建議，及如何整頓、如何改進的方法，希望能有助於臺灣樂教的進步。[3] 李先生還根據視察所得，根據「教育部長期發展音樂計劃綱領草案」寫下了意見書，特別對於「教育與訓練」項，積極培養音樂師資、研究改進音樂教學方法，提出具體建議。[4]

註4：李抱忱，〈我對「教育部長期發展音樂計劃綱領草案」的意見〉，《爐邊閒話》，台北，東大圖書公司，1975年7月，頁196-201。

心靈的音符

　　若只注意「天才樂教」，訓練出來的天才就會「曲高和寡」，沒有聽眾；若只注意「大眾樂教」，就要靠外來音樂家替我們作曲、演奏，而使自己的樂壇充滿自卑感。所以這兩種教育是相輔相成、缺一不可的。

　　　　　　　　——李抱忱

對樂教的關懷，李抱忱窮畢生的精力，未曾懈怠。讀他在抗戰期間一篇〈戰時全國中小學音樂教學情形調查摘要〉的結論：「將來音樂的三大問題：教什麼？誰來教？怎樣教？都有了相當的解決之後，我國的音樂教育還愁不能一日千里的發展嗎？」[5]一甲子後審視這番話，李抱忱所寫該文的最後一句話，早已一針見血的切入關鍵點了：「就看我們的教材、教師、教法是如何了。」今日出現的樂教問題，答案似乎還停留在當年的期待。

【全人素養　大眾樂教】

李抱忱的音樂教育思想，除愛的教育方針、中西文化融合、思想學術自由、服務利群的人生觀等重點外，從他所撰〈音樂節談音樂教育〉一文中，更顯現出他對儒家音樂思想的推崇。[6]

孔子喜歡音樂，提倡音樂，並認為音樂是教育的最高，因此才說：「興於詩，立於禮，成於樂」。李先生同時點出：「因此『子路問成人』的時候，孔子說在『知』、『欲』、『勇』和『藝』以外，還要『文之以禮樂』，才能算是一個完全人！[7]」在各處演講時，李先生總強調中國歷來是三育並進的教育，六藝裡的「禮樂射御書數」只有最後的「書數」是「智育」；中間的「射御」是體育；最先的「禮樂」即「德育」。他強調：「我國現在過份偏重知識教育，而忽視了這完全人的教育、使人身心健全發展的教育。[8]」他再三誠懇呼籲，我國今後的教

註5：李抱忱，〈戰時全國中小學音樂教學情形調查摘要〉，《樂風》第一卷第一期，1940年1月；另見俞玉滋、張援編，《中國近現代學校音樂教育文選，1840~1949》，上海教育出版社，2000年5月，頁393-403。

註6：李抱忱，〈音樂節談音樂教育〉，《李抱忱音樂論文集》，台北，樂友書房，1960年1月15日，頁75。

註7：同註6。

▲ 李抱忱於1975年2月，中國新年時攝於台北孔廟。這張照片是寄給女兒樸虹一家，背面抬頭寫給Steve、Iris、Minghsi、Minghao，並幽默的問：爺爺看起來是30%或70%像人？李抱忱的音樂教育思想，處處顯現對儒家音樂思想的推崇，在孔廟留影，神情無限愉悅。

▲ 李抱忱1959年訪台中，於國立音樂研究所青年音樂社台中分社成立大會後，與全體中部音樂朋友攝影留念。前排左起：桂希賢、谷學寬、徐保名、蘇中敏、李抱忱、計大偉、李明訓、封金城、黃土澄諸位先生。

育，不但是三育並進的教育，「還是『成於樂』的教育，『文之以禮樂』的教育」。[9]

當年李抱忱目睹大多數學校爲了準備升學，在小學和中學的最後一年停止「小四門」（音樂、美術、體育、勞作），而加強所謂升學考試科目「主科」的學習，因而質疑學生若是只裝了一頭知識，而忽略了其他方面的教育，身心沒能健全發展，如何能支配運用腦子裡所裝的音樂？[10]「學校教育的最大目的是作人教育，知識教育僅是其中一個部門而已」，對於國家未來的主人翁，我們要供給他們一個完美的教育，「作人的教育裡，絕不能缺少這修心養性、蓬勃奮發的音樂教育。」[11] 在當時二

註8：同註6。

註9：李抱忱，〈發展音樂與中華文化復興〉，《李抱忱音樂論文集》，台北，樂友書房，1960年1月15日，頁106-107。

註10：李抱忱，〈音樂節談音樂教育〉，《李抱忱音樂論文集》，台北，樂友書房，1960年1月15日，頁75-76。

註11：同註10。

靈感的律動

心靈的音符

對目前所謂「靡靡之音」的部份流行歌曲，雖然感到幼稚和低級趣味，但樂教工作者若是只顧提高聽眾水準，而一味介紹超過他們欣賞能力的樂曲，反而是欲速不達。同時，雖然在反共抗俄的時代，嚴肅緊張的歌樂是需要的，可是也不能百分之百的只注意這時代的使命，而忽略了聽眾興奮以外的「調劑」。所以推廣音樂，無妨一方面遷就聽眾的趣味，一方面提高聽眾的水準，只有聽眾肯聽，才能使樂教推動者和聽眾發生關係，培養好大眾的音樂欣賞能力。

——李抱忱

十世紀、五、六〇年代的時空裡，李抱忱懷抱著「重慶精神」，呼籲「音樂不忘復國，復國不忘音樂」，書生報國是熱情而單純的，他希望在克難期間，發揮音樂調劑生活，怡性陶情的作用，也要有分劑合適的慷慨之聲，他向政府提出的建議有：（一）樂器並非均為奢侈品。應為音樂教室、樂團等添購樂器；（二）音樂會不應視為娛樂。希望政府取消百分之三十的娛樂捐，使音樂界有勇氣多舉辦與民族文化有關的音樂會；（三）重新確定音樂督學制度，確實協助地方音樂教學的發展；（四）現時全省十個師範學校只有北師有音樂科，為了全省一千五百多所小學的需要，至少要在中、南、東部，增設三所師範音樂科；（五）大眾樂教的人才訓練外，目前僅一所「藝專音樂科」，音樂院的設置該是刻不容緩。[12]

李抱忱重視「大眾樂教」，致力於普及音樂，推動「獨樂」外還要「與眾

註12：同註10，頁75-78。

▲ 陳立夫的《安樂窩》立軸墨寶。此曲是他催生的，李抱忱喜歡宋人邵康節詞的脫俗，他任職重慶國立音樂院教務主任時，教育部長陳立夫自1942年起兼任院長。李先生重視「大眾樂教」，致力於普及音樂，他曾為文自薦《安樂窩》可成為另一首如《你儂我儂》般的流行歌。

註13：李抱忱，〈美國音樂的演進〉，《李抱忱音樂論文集》，台北，樂友書房，1960年1月15日，頁20。

註14：李抱忱，〈和聲史話〉，《李抱忱音樂論文集》，台北，樂友書房，1960年1月15日，頁64-65。

註15：同註14。

靈感的律動

樂」的樂教理想，深信欣賞音樂的聽眾愈多，才愈能達到樂教的目的。[13] 而人對音樂的愛好與欣賞雖靠先天的賜予，更靠後天

▲ 1959年1月23日，屏東縣中小學音樂教員研習會最後一日，全體一百三十人合影，前排中坐者為李抱忱。

的修養，「先天不足」，樂人無能為力，後天的修養，就是樂教工作者的責任了。對於如何欣賞音樂，李抱忱提出了聽音樂有三種聽法：「一種是用『腳』聽，一種是用『心』聽，一種是用『腦』聽。[14]」只用「腳」聽音樂的人，音樂給予他的只是節奏的刺激，聞樂手舞足蹈僅能得到筋肉的緊張鬆弛；用「心」聽音樂的人，能注意音樂流露的感情，他從節奏、旋律、和聲、音質、音色各方面的美，得到鼓勵和安慰，引起共鳴和回憶；用「腦」聽音樂的人，喜歡推敲曲體構造、理論背景，如此方能充分領略音樂的美。因此，他建議聽音樂能三種方法都用，將得到聆賞音樂更全面的快樂。李先生提出了他的音樂欣賞公式：常常用「心」，不忘用「腦」；偶爾興來，無妨用「腳」！[15]

能引領聽眾提昇音樂修養，將是樂教工作者服務大眾樂教、美化社會的「不亦樂乎」的使命了！

心靈的音符

並不是人人有用心、用腦接受音樂的能力或訓練的機會。如爵士樂是最易為人接受的，這也是它之所以流行的原因，聽爵士樂最易使人產生手舞足蹈的原始反應。雖然它的樂曲內容貧乏，結構簡單，但聽爵士音樂不需用腦、用心，輕鬆自然的節奏對一般人確可調劑生活，解除疲勞，它具有娛樂上的價值。

——李抱忱

再寫給民族歌手

【合唱八要　聲聲入耳】

　　李抱忱生長在中國的文化城北平，他在中學讀書的時候（1920~1926），只有少數幾個教會學校有合唱團的組織。一般人對合唱格格不入，甚至有人以為合唱就是一群人齊唱《四郎探母》：「一馬離了西涼界……」。[1]

　　從一九三一年李抱忱出任音樂教員，一九三四年春率領北平育英中學合唱團南下旅行演唱起，次年在故宮太和殿前發動中國第一次合唱觀摩大會，一九四一年在戰時重慶為響應精神總動員，推動、訓練並指揮了千人大合唱。自一九五八年第一次返台後，他在臺灣全省各地指揮、訓練民族的歌手，推動合唱觀摩、合唱比賽與聯合大合唱活動，李抱忱專注於對合唱音樂的指揮、訓練、編作合唱曲，歷四十八年而不懈，他深信音樂中沒有比合唱更扣人心弦、更具號召力、更具教育效果的。

　　筆者參與了多次聯合大合唱與觀摩會的製作、主持工作。在「中華

註1：李抱忱，〈合唱與國魂〉，《爐邊閒話》，台北，東大圖書公司，1975年7月，頁216-217。

▲ 李抱忱專注於對合唱音樂的指揮、訓練、編作合唱曲，歷四十八年而不懈，他深信音樂中沒有比合唱更扣人心弦、更具號召力、更具教育效果的。

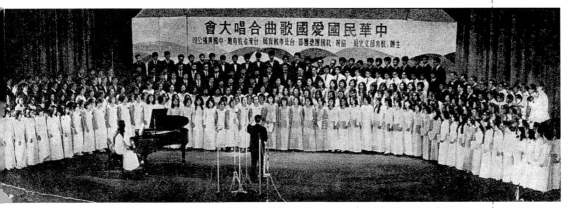

▲ 1972年12月22、23日的臺北市國父紀念館，舉行「中華民國愛國歌曲合唱大會」，首次發表了李博士應「音樂風」「每月新歌」之邀，創作的八部大合唱曲《中華兒女之歌》。由教育部文化局主辦，救國團、省教育廳、臺北教育局、中廣公司協辦，有師大、政大、藝專、北師專、中廣等五個合唱團聯合演出。

民國愛國歌曲合唱大會」裡，首次發表了李博士應「每月新歌」之邀創作的八部大合唱曲《中華兒女之歌》[2]；此次演出的另一特點，是由筆者和李博士對談「合唱八要」，在演唱會中講解、示範並結合欣賞的作法，對指揮、團員、欣賞者來說，都是新鮮且另有一層意義的合唱教育暨欣賞活動。他簡明扼要的為「合唱」點題，影響深遠的成為民族歌手與合唱教師的參考規範：（一）音高準確。指揮不可放過任何一個音高不準確的音，合唱團的四聲部作好了這第一點，僅僅及格；（二）音質優美。指揮必要時得兼「發聲訓練」的職務，使每個團員都「正襟危坐」，以「如履薄冰」的警覺聚精會神的唱出優美的音質，這是由「聽得過去」的階段，進入「聽著入耳」的階段；（三）音色調和。每位團員除注意自己聲音的優美，更重要的是與別人不同音色的調和，切忌「鶴立雞群」或「雞立鶴

註2：「中華民國愛國歌曲合唱大會」由教育部文化局主辦，救國團、省教育廳、臺北教育局、中廣公司協辦，於1962年12月22-23日，演出於台北市國父紀念館。由師大、政大、藝專、北師專、中廣等五個合唱團聯合演出。《中華兒女之歌》由谷文瑞和葉子合寫歌詞，編入「音樂風」節目「每月新歌」。

註3： 李抱忱，〈合唱八要〉，《李抱忱音樂論文集》，台北，樂友書房，1960年1月15日，頁7-16。

註4： 鄧昌國，〈李抱忱博士給我們的幫助〉，《李抱忱博士回國講學紀念集》，台北，文星書店出版，1960年4月，頁50；《李抱忱音樂論文集》，台北，樂友書房，1960年1月15日，頁157-158。

群」，突出個別的聲音，如無數獨唱般的不協調；（四）音量平均。強部要強，弱部要弱，指揮要以手勢將主調與伴唱的音量，控制到恰當、得宜；（五）咬字清楚。注意聲母與韻母的發音，方能使唱詞清晰；唱方言曲時，則需統一發音；（六）唱譜無誤。初學時即該注意認譜的正確，包括音的正確、表情正確、節奏正確；（七）背譜唱歌。「要將譜記在頭裡；不要將頭埋在譜裡！」使指揮與團員之間保持密切的交流與默契；（八）進入化境。前七項只能算是「只求無過」階段的目標，必須「更上一層樓」的爭取「有功」，就是透過指揮奔放的唱出作曲者原來的靈感和樂意，傳達給聽眾，當指揮、唱者和聽眾打成一片，進

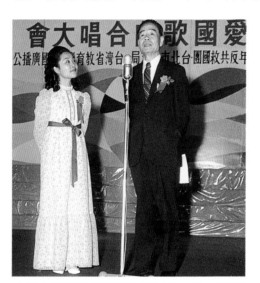

▲ 在「中華民國愛國歌曲合唱大會」中，趙琴和李博士對談「合唱八要」。

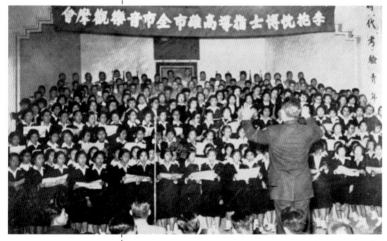

▲ 1959月1月6日，李抱忱指揮高雄中學、高雄女中、市立二中聯合合唱，演唱於高雄市全市音樂觀摩會中。

入化境時,演唱的歌曲就「只應天上有」了。[3]

臺灣各地今日多少專業與業餘合唱團的指揮,都是追隨著李抱忱的腳步,推廣合唱八要,他要團員隨時聽四種聲音,即自己的聲音,本部及四部的聲音,還有伴奏樂器的聲音;看兩個地方,偶爾看譜,常看指揮;在團裡作一個盡責任的份子;磨去自己的稜角,調解小我,成全大我的求得一個整體的美。

從北平、重慶、美國到臺灣,今日有數不清的合唱團員曾與李抱忱一起,從合唱裡得到無上的收獲和人間愉快。在今日網站上,可以隨處看到他的歌曲,唱在許多不同主題的音樂會上,唱在藝文團體扶植計畫、基層藝術展演活動裡。

誰說合唱不是還可以實踐一些作人的大道理,並帶來其他異想不到的好處?

【合唱之樂 地久天長】

〈李抱忱博士給我們的幫助〉一文,是一九五八年李先生應教育部及美國在華教育基金會之邀來臺講學時,當時國立音樂研究所所長鄧昌國所寫,文中提到「在美國在華教育基金會教授交換項目下來臺,李博士是第一人。在我國普遍對音樂教育的意義尚不甚瞭解的今日,的確需要像李博士這樣的音樂教育家來提倡領導一下。[4]」近半年的繁忙日程,李先生開始了馬不停蹄的全島奔波,一百場的演講,十萬人的聽眾,五十次的座談會,和六百二十位音樂教師交換意見,有兩千位全省各地合唱團員,在他的指揮棒下引吭高歌。[5] 離臺前在中山堂舉

時代的共鳴

李抱忱巡迴全省推動合唱活動時的助教戴金泉,曾任國立藝專音樂科主任,留歐期間並加入維也納愛樂協會所屬「青年合唱團」,曾擔任「多瑙河合唱團」及「全歐學生合唱團」指揮,後任國立實驗合唱團之指揮,該團系為培養歌樂人才,充實國家劇院、音樂廳及各地文化中心展演內容,教育部於一九八五年輔導所成立。創團以來,曾經由戴金泉教授及吳琇玲女士任指揮指導,並由副指揮兼總幹事鄭仁榮先生擔任策劃執行。九○年代後「實驗」曾應韓國世界合唱節之邀到漢城藝術中心演唱,參加法國南錫國際合唱節;兩度得到美國合唱協會之邀,參加亞特蘭大世界合唱節之演出,並多次應邀至紐約、新加坡、馬來西亞等地演唱。

註5: 姚鳳磐,〈李抱忱博士談音樂教育〉,《聯合報‧樂藝版》,1959年1月31日;《李抱忱音樂論文集》,台北,樂友書房,1960年1月15日,頁181-183。

行的盛大聯合合唱音樂會，即由國立音樂研究所主辦，參加合唱的五個團體計有省教育廳交響樂團合唱隊、國立藝術專科學校合唱團、臺灣省文化協進會合唱團、中華青年合唱團、省立台北師範合唱團。李抱忱指揮的壓軸節目，是聯合大合唱趙元任譜曲的《海韻》一曲，當時擔任女高音獨唱的女郎一角，即為前文建會主委申學庸教授，當晚詞曲作者趙元任及胡適之兩位博士均在場，盛況空前。

「李抱忱博士此次回國，足跡遍全島，本省的音樂教育因了他的努力，有了新的開展；本省音樂團體因了他的領導，又有了新的跡象。[6]」報上的大篇幅報導，說明了他和臺灣結緣於一個愉快、成功的開始。

從此以後，「以言誨，以身教」，李抱忱跑遍了臺灣的城市，宣揚樂教，對研究風氣及發展途徑，給予清新的建議和啓

註6： 樂雅，〈評聯合合唱音樂會〉，《聯合報·樂藝版》，1959年2月5日；《李抱忱音樂論文集》，台北，樂友書房，1960年1月15日，頁194-195。

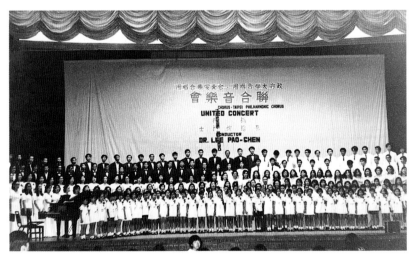

▲ 1973年6月2日，台北愛樂合唱團與政大合唱團舉行聯合音樂會，由李抱忱博士指揮。

▲ 1979年4月5在台北市國父紀念館，李抱忱接受軍方頒贈感謝狀。這天是他去世的前兩天，在國父紀念館的排練，他停留了八小時，超過醫生允諾的兩小時許多，他就是抱持著「樂以忘憂，不知老之將至」的精神，不顧一切的與小馬們共享合唱之樂。

示，使音樂的蓬勃力量在各處生根發芽，指導合唱，他鞠躬盡瘁、死而後已的激烈壯懷，深印在臺灣樂人的心中，今日在網路上，也可隨處見到他留下的樂痕處處。

　　推動了數不盡的聯合大合唱，從國中、高中、大專、師專、軍中到社會的合唱團。李抱忱指揮過的合唱團員總給予他無限的熱情，因此在每個地方道別的時候，他總會寫下這麼幾個字：「我們是民族的歌手。」在合唱音樂的範疇裡，大大的發揮了合作團結的精神，有人與人、音與音、團體與團體的合作，指揮者與演唱者間的合作，大家的歌唱使得頓挫的生命豁然開朗，歌聲也使人們有了健康的感情。

　　李抱忱是一個天生的左撇子，打了六十年的網球，慣用左

歷史的迴響

註7：李抱忱，〈左道旁
門的勝利〉，《瑣
事》，台北，見聞
文化事業有限公
司，1977年5月，
頁145-146。

▲ 李抱忱博士紀念室，設立於台中瓊音媽媽合唱團大樓，他的手稿、樂譜、書畫等
紀念物暫存於此。兩位乾女兒盡心照料：鄭瓊珠（左）、江世珍（右）。

手一砍一削間，贏得了「左手常勝大將軍」的雅號；[7] 指揮時穩而細膩：「左手在百忙中提示表情之餘，還常照顧到伴奏，四平八穩，指揮若定。[8]」「他的指揮合唱，平實中有深度，詮釋表情忠於原作而有個人見解，動作清楚而不誇張。[9]」這些都可作為年青一代合唱指揮者的典範。

二十世紀七○年代的台灣，音樂教育不夠普遍，相對的國內合唱團為數並不多，而且水準多半參差不齊，然而回國後的李抱忱，抱著退而不休的精神，投身台北愛樂合唱團之外，同時更巡迴全省校園演講，為音樂教育灌注新血。辛勤耕耘的李抱忱和各地合唱團結下了不解之緣，得到他們的深厚友誼，在

臺灣近代合唱史上，是極為動人的一頁。「在臺灣地區音樂比賽裡，很榮幸擔任了國中、高中、專科、大學和社團的合唱比賽評判委員，三天聽了八十幾個合唱團，我親眼看見、親耳聽見我國合唱團這十幾年來的驚人進步。」[10] 對團員們苦練多日表演時令人驕傲的成果，想像充滿希望的未來新氣象，「不禁熱淚盈眶」，因他深信離「絃歌之聲」的大眾樂教愈來愈近了[11]。抱持著敬業、樂業的精神，「樂以忘憂，不知老之將至」的與小馬們共享合唱之樂。

從愛樂合唱團的創辦，協助他們擴大組織，指揮「樂友」、「和友」、「頌音」、「鳳凰城」合唱團，那個年代幾乎很少合唱團不與他結緣的；他為合唱團的音樂會，寫序言打氣、鼓勵，「臺大」、「師大」、「政大」、「世新」、「輔大」「中國醫藥學院」、「北市師專」、「花蓮青年」、「花蓮師範」、「屏東師專」、「逢甲」、「陸軍官校」、「海軍官校」都是他心中的民族歌手，可愛的小馬，以「空軍官校」華中興團長信中的話為例，他們說出了青年朋友對他的敬愛：「見您不辭辛勞，自費南北奔走的熱忱和愛心，給我們多大的鼓舞？您的風範就像一種莫名的力量，教我們慚愧，教我們振作！」[12]

如今離他們敬愛的李老師逝世，不覺已將四分之一個世紀，我想他在天堂裡必然仍如生前說過的，會對合唱民族歌手的小馬們

註8： 吳心柳，〈充滿感情的歌唱〉，《中華日報》，台北，1951年2月1日；《李抱忱博士回國講學紀念集》，台北，文星書店出版，1960年4月，頁58-59；《李抱忱音樂論文集》，台北，樂友書房，1960年1月15日，頁187-189。

註9： 李永剛，〈揮一曲民族的大合唱〉，《中國時報》，1979年4月10日。

註10： 李抱忱，〈向我國合唱團脫帽〉，《爐邊閒話》，台北，東大圖書公司，1975年7月，頁221-223。

註11： 同註10。

心靈的音符

李抱忱曾發表〈臺灣的合唱音樂教育〉長文，探索、分析臺灣合唱樂壇生態，並提出建議於《綜合月刊》一九七六年三、八、九月號。他表示：「我國的合唱普及於民間和學校中，在量的方面已足可自豪，在質的方面，可求再進步。」「我建議分別推動並舉行師專、大專、高中、國中、小學、及軍中、社會的聯合合唱音樂活動，來推動全民的合唱樂教。」 ——李抱忱

▲《溫馨的懷念》「李抱忱博士逝世十週年紀念音樂會」由杜黑指揮的台北愛樂合唱團主辦，趙琴主持。在李博士去世後，紀念音樂會及活動，始終未曾停歇的在全省各地展開。

註12：李抱忱，〈合唱之樂地久天長〉，《退而不休集》，台北，見聞文化事業有限公司，1977年1月，頁12 1。

註13：同註12，頁116。

說：「『老馬』謹祝合唱天地裡這一群美壯的『小馬們』任情的馳騁，愉快的高歌。」[13]

我似也聽到，他唱著生前十分喜愛的一首歌《微聲希望》（Whispering hope），並在小馬們耳邊低語：甜美和諧合唱，我們永遠不忘！

音樂與語言的交融

李抱忱年表

年　代	大事紀
1907年	◎ 7月18日（農曆6月9日）生於河北省保定府（祖籍河北通縣）。 ◎ 取名寶珍。
1914年（7歲）	◎ 插入長老會福音園協誌女塾二年級，改名保真。
1915年（8歲）	◎ 隨美籍蘇教士（Miss Bertha Sargent）習琴。
1916年（9歲）	◎ 轉入長老會烈士田小學四年級。 ◎ 隨父兄聽戲，接觸國劇。
1919年（12歲）	◎ 入北平長老會崇實中學。 ◎ 擔任學校和教會琴師，於每天朝會及每禮拜的大禮拜彈琴。 ◎ 隨詹牧師夫人（Mrs. E.L. Johnson）習琴六年。
1923年（16歲）	◎ 在聖樂合唱節目中，臨危受命任合唱指揮，開啟未來指揮之路。
1925年（18歲）	◎「崇實」高三，任學生會會長。 ◎ 發生「五卅慘案」，代表學校參加北平各校「滬」案後援會會議，並帶領全校同學參加遊行。
1926年（19歲）	◎ 保送燕京大學。大學一年級主修化學，選修鋼琴和音樂史。
1927年（20歲）	◎ 在「燕大」運動場上斷腿，入協合醫院養病期間，李太夫人逝世。 ◎ 由於腿傷，無法續修化學，改選教育系，副修音樂。 ◎ 參加「燕大」合唱團、「燕大」團契聖歌團。
1928年（21歲）	◎ 組織「燕大」男聲四重唱，發動四重唱、八重唱的比賽。
1929年（22歲）	◎ 獲選「燕大」網球校隊，春天參加在瀋陽舉行的華北運動會。 ◎ 大四，寫畢業論文《中學音樂欣賞教材》；在育英中學兼課。 ◎ 父親病故。
1930年（23歲）	◎ 大學畢業，改名李抱忱。任北平育英中學音樂主任。
1931年（24歲）	◎ 6月25日在北平與崔瑰珍女士結婚。 ◎「九一八」事變，選曲作詞的愛國歌曲有《出征》、《凱旋》、《為國奮戰》、《我所愛的大中華》等。
1932年（25歲）	◎ 指揮北平「育英」、「貝滿」一百五十位合唱團員年度演出。 ◎ 北平師大兼任講師。

年代	大事紀
1933年（26歲）	◎ 指揮北平「育英」、「貝滿」、通州「潞河」、「富育」四中學聯合合唱團演出，慶祝美國公理會華北傳教七十五週年紀念。 ◎ 受聘為「南京戲曲研究院北平分院研究所」研究員，與程硯秋、曹心泉、蕭長華等研究改進國劇。 ◎ 育英合唱團與程硯秋的《荒山淚》同台演出。
1934年（27歲）	◎ 3月底，率育英中學合唱團南下旅行演唱，夫人崔瑰珍女士伴奏。兩週內演出於平、津、濟、京、滬、杭等城。 ◎ 4月，由天一電影公司、百代唱片公司分別為「育英」錄製音樂電影與唱片。 ◎ 編輯《合唱歌集》、《南下巡演紀念冊》。 ◎ 任京華美專音樂系主任。 ◎ 代表北平市赴南京參加全國網球比賽。
1935年（28歲）	◎ 2月，長女樸虹誕生，作《安眠歌》歌詞。 ◎ 5月底，在北平故宮太合殿前指揮北平大中學校六百青年露天大合唱；作《同唱中華》歌詞（威爾第曲）。 ◎ 任職「育英」期間，編寫數本音樂教材。 ◎ 8月12日離北平，經上海、神戶、京都、奈良、東京、西雅圖、芝加哥，抵美國歐柏林大學音樂學院進修，主修音樂教育。
1936年（29歲）	◎ 續隨蓋肯斯博士（Karl W. Gehrkens）習指揮、康立德教授（John Conrad）習聲樂。 ◎ 榮獲全校網球單打冠軍。 ◎ 編作《鋤頭歌》為四部合唱曲、獨唱曲《回鄉偶書》（賀之章詞）、《醜奴兒》（辛稼軒詞）、《孔廟大成樂》。
1937年（30歲）	◎ 6月，得音樂教育學士學位，修畢碩士課程。 ◎ 於歐大期間，創作木管四重奏《老八板》、管絃樂曲《在拉克伍德教授門下一年》。 ◎ 7月，抗戰爆發，兼程回國，27日抵上海，輾轉於9月返抵北平。 ◎ 9月，任職育英中學音樂課程，指導合唱；在「燕大」、匯文神學院兼課。
1938年（31歲）	◎ 7月，離北平、取道香港經昆明抵重慶，獲聘為教育部音樂教育委員會委員。
1939年（32歲）	◎ 任音樂教育委員會教育組主任。 ◎ 教育部頒布4月5日為音樂節（音教會建議）。
1940年（33歲）	◎ 1月，發表〈戰時全國中小學音樂教學情形調查摘要〉於《樂風》第一卷第一期。 ◎ 與教育部「國民」和「中等」教育司，擬定中小學音樂課程標準。 ◎ 主編國際宣傳用「抗戰歌集」China's Patriots Sing《唱啊，中國的愛國人士》，配上英文譯詞，出版於印度加爾各答；後在紐約出版改名Songs of Fighting China《抗戰中國的歌曲》。

年 代	大事紀
1941 年（34 歲）	◎ 4月1日推動教育部主辦之千人大合唱，獲聘為四位指揮之一。另三位先生為鄭志聲（實驗劇院管絃樂團指揮）、吳伯超（音樂幹部訓練班副主任）、金律聲（中央廣播電台管絃樂團指揮）。 ◎ 7月，任國立音樂院教務主任，並代理院務。
1942 年（35 歲）	◎ 作《唱啊同胞》歌詞（卡本特曲）；編《上山》為混聲合唱曲。 ◎ 三月底率重慶五大學（中央大學、重慶大學、中央政治學校、國立音樂院和國立藝術專科學校）聯合合唱團到成都，指揮兩場演出。
1944 年（37 歲）	◎ 1942~1944創作歌曲尚有《萬年歌》（于右任詞）、《汨羅江上》、《旅人的心》、《誓約之歌》（方殷詞）、《插秧歌》（陳果夫詞）、《離別歌》（林慰君詞）、《復國歌》（朱偰詞）。 ◎ 8月，離開重慶，經昆明、加爾各答、孟買，二度赴美深造。
1945 年（38 歲）	◎ 2月初起在美國考察音樂教育四個月，含哥倫比亞大學、茱麗亞德音樂學院，寇蒂斯音樂院、西敏寺合唱學院、耶魯及哈佛大學音樂系。 ◎ 5月初識趙元任博士。 ◎ 6月，領歐柏林大學音樂教育碩士學位暨 Pi Kappa Lambda 榮譽學會金鑰匙。 ◎ 秋天入哥倫比亞大學攻讀博士學位。
1946 年（39 歲）	◎ 在耶魯大學遠東語文學院授課。
1947 年（40 歲）	◎ 1月，妻兒來美團聚。 ◎ 7月，搬遷至「耶魯」校址新港。
1948 年（41 歲）	◎ 6月，獲哥倫比亞大學音樂教育博士學位；獲 Kappa Delta Pi 和 Phi Delta Kappa 兩榮譽學會的金鑰匙。 ◎ 在新港購新居，取名「山木齋」。 ◎ 在美國之音主編音樂廣播節目。 ◎ 在美國國務院國際電影處兼翻譯、錄音工作。 ◎ 在聯合國廣播處負責週末廣播節目。
1949 年（42 歲）	◎ 任耶魯大學遠東語文學院主任編輯。
1950 年（43 歲）	◎ 編輯出版王方宇著《華文讀本》（Read Chinese）和《華語對話》（Chinese Dialogues）。
1951 年（44 歲）	◎ 與王方宇和朱繼榮合著《青天霹靂》（Out of the Blue）。
1952 年（45 歲）	◎ 著《無線電通訊》（Radio Communications）。

年代	大事紀
1953年（46歲）	◎ 著《漫談中國》（Read About China）。 ◎ 在「耶魯」七年期間，組學生合唱團、空軍合唱團，並將艾文・柏林（Irving Berlin）作品譯作《天佑美國》；改編《佛曲》為四部合唱。 ◎ 7月，單身赴美國西岸陸軍語言學校任中文系主任。 ◎ 西行途中為破除寂寞，寫《請相信我》（Believe me, Dear）初稿，即日後風行一時的《你儂我儂》。
1954年（47歲）	◎ 5月，妻兒西來團聚。 ◎ 6月，女兒樸虹與蔡維崙（耶魯機械工程博士）結婚。 ◎ 9月，購屋於海邊風景名勝佳美城（Carmel）。 ◎ 組織學生合唱團，編作古曲《滿江紅》、及民歌《紫竹調》為四部合唱曲。
1956年（49歲）	◎ 6月25日與夫人崔瑰珍在陸軍語言學校軍官俱樂部大廳慶祝銀婚紀念。
1957年（50歲）	◎ 12月，應國防部及教育部聯合邀請首次訪臺。 ◎ 12月30日獲教育部頒贈金質學術獎章。 ◎ 美國陸軍語言學校七十位畢業生在圓山飯店舉行歡迎公宴。
1958年（51歲）	◎ 1月12日於台北國立藝術館專題演講〈音樂的爐邊閒話〉。 ◎ 2月，以「訪國觀感」為題，在舊金山扶輪社、建社（Kiwanis Club）、美生社（Masoniv Lodge）及美國陸軍語言學校演講。 ◎ 9月，以美國在華基金會第一位傅爾布萊德學人（Fulbright Scholar）身份，應教育部邀請，第二次返臺推動樂教，環島講學五個多月，為臺灣掀起蓬勃愛樂風潮。 ◎ 10月，作〈美國音樂及學校音樂教育的演進〉專題演講於臺灣藝術館、省交響樂團、國立音樂研究所、師範大學、政工幹校、臺北師範等校。 ◎ 11月10日，指揮臺中市八校聯合合唱團演唱《常常在靜夜裡》、《唱啊同胞》；14日為臺東中小學音樂教員舉行音樂講座並指揮臺東合唱觀摩會聯合大合唱；22日參加花蓮中小學音樂教師座談會。 ◎ 12月21日，十五院校在台同學，舉行歡迎李博士合唱聯歡會。（北平師大、育英中學、貝滿女中、華光女中、京華美專；通縣潞河中學、富育女中；重慶中央大學、重慶大學、南開中學、國立藥專、國立音樂院、中央政治學校、國立藝專及教育部音樂教導員訓練班。）
1959年（52歲）	◎ 1月7日在成功大學演講〈語言學與音樂〉。 ◎ 1月9日指揮臺南市中小學合唱音樂會。 ◎ 1月17日在「北一女」歡迎趙元任音樂會中指揮合唱並親自伴奏。 ◎ 1月31日於中山堂指揮五校聯合大合唱演唱《自由神歌》、《夜盡天明》、《上山》、《海韻》，由申學庸任女高音獨唱。胡適、趙元任兩博士應邀上臺致詞，盛況空前。 ◎ 四海公司出版《李抱忱歌曲集》，文星書店出版《李抱忱音樂論文集》、《李抱忱博士回國講學紀念集》。 ◎ 2月9日離臺，經香港、曼谷、開羅、羅馬、日內瓦、巴黎、阿姆斯特丹、倫敦和紐約旅行兩週，於28日返抵舊金山。

創作的軌跡

年 代	大事紀
1960年（53歲）	◎ 5月，出席華府「中美文化圓桌會議」。 ◎ 10月，出席紐約「中國語文會議」。
1961年（54歲）	◎ 10月12日初當外祖父，蔡明曦是第一個外孫。
1962年（55歲）	◎ 指揮美國陸軍語言學校中文系合唱團灌錄唱片，收錄十三首中文合唱曲。 ◎ 12月，香港《中外畫報》刊登美國陸軍語言學校中文系合唱團演出報導。
1963年（56歲）	◎ 2月，《李抱忱詩歌曲集》由臺北正中書局出版。 ◎ 獲頒美國陸軍語言學校服務十年紀念章。 ◎ 美國陸軍語言學校改名為國防語言學院。 ◎ 指揮國防語言學院中文系合唱團灌錄唱片，收錄十一首中文合唱曲。 ◎ 任德格拉斯超時代研究所（Douglas Advanced Research Laboratory）諮詢，發表論文兩篇： 1. 〈國語單調複詞之語音實驗研究〉與戴湛勤博士（Dr. John Dreher）合著。 2. 〈國語與英語使用效率之比較研究〉與戴湛勤博士（Dr. John Dreher）合著。
1966年（59歲）	◎ 11月，偕夫人第三次返台五週半，密集負責或參與演講、座談會、指揮、論評活動；並在香港、曼谷、印度、約旦及歐洲各國旅行五週半。 ◎ 11月19日指揮康謳組織的樂牧合唱團，演唱個人作品。 ◎ 12月10日指揮林寬組織之「中廣」及「琴瑟」合唱團，演唱個人作品於惜別演唱會。
1967年（60歲）	◎ 自美國國防語言學院中文系退休。 ◎ 在美國國防語言學院（1953~1967）的十五年間，宣讀論文三篇： 1. 〈中國音樂和語言的幾個特色〉（馬利蘭大學） 2. 〈中國語言裡的音樂〉（印地亞那大學） 3. 〈美國對中國在語言方面的影響〉（印地亞那大學）
1968年（61歲）	◎ 擔任美國愛我華大學（Iowa）中文及遠東研究所主任。 ◎ 5月9日，為中廣「音樂風」節目錄製「紀念老學長黃今吾先生」的特別談話，以紀念「黃自逝世三十週年」。 ◎ 7月18日，中廣「音樂風」播出「李抱忱及其作品介紹」。
1969年（62歲）	◎ 9月28日第四次返臺協助教育部文化局及救國團推行「長期發展音樂計劃」。 ◎ 為樂教環島奔走，掀起「音樂年」熱潮。整理八處座談會中音樂教師心聲，向政府提出報告。 ◎ 12月3日、4日，推動《全國大專院校合唱團愛國歌曲及藝術歌曲觀摩演唱會》，舉行於臺北市中山堂。 ◎ 12月30日趙琴主持的中國電視公司「音樂世界」節目，播出《李抱忱的旋律》專輯。

年代	大事紀
1970年（63歲）	◎ 1月4日，由中國廣播公司主辦，趙琴製作、主持《李抱忱作品演唱會》，舉行於台北市中山堂；抱病歸美。 ◎《李抱忱作品演唱會》實況唱片暨歌曲集出版。 ◎ 暑期到明尼蘇達大學為「中西部十大學中日文聯合暑校」教了十週語文課。
1971年（64歲）	◎ 於暑期創作或改編完成《音樂風》「每月新歌」五首：《請相信我》（Believe me dear），改作管道昇詞，即《你儂我儂》、《遊子吟》（孟郊詞）、《大忠大勇》（秦孝儀詞）、《四根歌》（王文山詞）、《人生如蜜》（王大空詞）。 ◎ 心臟病復發三次。
1972年（65歲）	◎ 1月，自美國愛我華大學中文及遠東研究所主任職退休。 ◎ 7月由《音樂風》製作出版《李抱忱作品》唱片紀念集，由戴金泉指揮的臺大合唱團、及辛永秀、曾道雄獨唱，共錄十四首歌。 ◎ 10月第五次返臺。 ◎ 12月22、23日教育部文化局舉辦全國第二次合唱觀摩會於國父紀念館，指揮五校聯合合唱團首唱《音樂風》「每月新歌」八部合唱曲《中華兒女之歌》（谷文瑞、葉子詞）。
1973年（66歲）	◎ 7月，《李抱忱歌曲集》第二集出版，編入《音樂風》「每月新歌」十四首。 ◎ 11月，《野草閒雲》首演於趙琴製作之《韋瀚章詞作音樂會》。 ◎《唱中國歌》一書由耶魯大學出版。
1974年（67歲）	◎ 應美國新聞處邀約，作美國作曲先進艾弗思（Charles E. Ives, 1874～1987）百歲冥誕專題演講。 ◎ 9月中旬六度返台，定居新店。 ◎ 作《自由樂》（王大空詞）。
1975年（68歲）	◎ 受聘國立臺灣師大音樂系及臺北女師專音樂科教授。 ◎ 7月，《爐邊閒話》出版。 ◎ 9月，出席第一屆「國際音樂與傳播會議」（3日～10日）於墨西哥文化研究所，宣讀論文《合唱表現出來的民族精神》。 ◎ 11月，擔任第三屆大專合唱比賽評審。
1976年（69歲）	◎ 3月28日，李氏北平、重慶、美國、臺灣四期學生為慶其七十大壽、夫人六六誕辰暨結婚四十五週年，聯合舉辦「三慶音樂會」。 ◎ 趙琴製作華視《藝文天地》播出「三慶音樂會」精華版。 ◎ 任國立編譯館國小音樂編輯委員會主任委員。 ◎ 協助推動三軍音樂，聯合陸海空軍官校合唱團舉行四場聯合演唱會。 ◎ 9月，出版《女聲合唱曲集》。 ◎ 在第二屆亞太音樂會議及第四屆亞洲作曲聯盟年會中宣讀〈中國音樂的幾個顯著的特色〉論文。

創作的軌跡

年代	大事紀
	◎ 發表〈臺灣的合唱音樂教育〉長文，探索、分析臺灣合唱樂壇生態，並提出建議（《綜合月刊》1976年3、8、9月號）。
1977年（70歲）	◎ 1月，出版《退而不休集》。 ◎ 5月，出版《瑣事》。
1978年（71歲）	◎ 譜《國父遺囑》四部合唱。 ◎ 譜《兒女三願》（吳運權詞）、《洪流》（有記詞）、《不滅的燈、不沉的船》（王大空詞）、《生命之歌》（張佛千詞）。 ◎ 5月29日親自指揮臺大合唱團首演《不滅的燈、不沉的船》。 ◎ 任臺灣省音樂協進會理事長；推動合唱指揮環島研習班。 ◎ 秋季推動北部三軍合唱。 ◎ 12月21日屏東舉行李抱忱作品演唱會。
1979年（72歲）	◎ 3月1日《三三兩兩合唱曲集》出版。 ◎ 抱病推動軍校合唱，於4月5日文武青年愛國歌曲演唱會中演出。 ◎ 3月24、25日，任北區合唱決賽評審。 ◎ 4月5日《愛國九曲》出版。 ◎ 4月8日凌晨1時55分，因心臟病逝世於臺北中心診所。

李抱忱詞曲作品一覽表

配（作、譯）詞歌曲					
曲名	作曲者	演出型態	發表年代	出版紀錄	備註
《我所愛的大中華》	唐尼采蒂（G. Donizetti, 1797~1848）	混聲合唱	1931年	《李抱忱詩歌曲集》	＊「九一八」事變
				《李抱忱作品演唱會》歌曲全集	＊趙琴主編
《凱旋》	古諾（C. Gounod, 1818~1893）	混聲合唱	1931年	《李抱忱詩歌曲集》	＊「育英」合唱團 1932年首唱
《出征》	佚名	混聲合唱	1931年		＊1932年首唱
《為國奮戰》	佚名	混聲合唱	1931年		＊1932年首唱
《念故鄉》譯詞	德弗乍克（A. Dvorak, 1841~1904）	四部合唱	1930~1935年	《北京天使合唱團》CD專輯	＊北平時期 ＊鄭因百合譯
《鋤頭歌》	中國民歌（藍美瑞 M. Lum編合唱）	四部合唱	1932年		＊第一節系民歌原詞 ＊「育英」首唱
《同唱中華》	威爾第（G. Verdi 1813~1901）	混聲合唱	1935年	《李抱忱詩歌曲集》	＊太和殿首唱
				《李抱忱作品演唱會》歌曲全集	
《安眠歌》	司密茲（J.S. Smith, 1750~1836）	女高音獨唱及男聲合唱	1935年	《李抱忱詩歌曲集》	＊為樸虹誕生作
				《李抱忱作品演唱會》歌曲全集	
《我愛爸爸》	李抱忱	兒歌	1935年	《音樂風每月新歌》單行本	＊樸虹誕生作
				《李抱忱歌曲集》第二集	
《唱啊同胞》	卡本特（J.A. Carpenter, 1876~1951）	混聲合唱	1942年	《李抱忱詩歌曲集》	＊成都首演
				《李抱忱作品演唱會》歌曲全集	

曲名	作曲者	演出型態	發表年代	出版紀錄	備註
《搖小船》譯詞	佚名	四部輪唱歌曲	1941~1943年	《合唱指揮》	＊指揮練習曲例
《夏夜繁星》譯詞	烏德伯瑞曲朗費羅詞	混聲合唱	1941~1943年	《合唱指揮》	＊指揮練習曲例
《中華民國萬歲》	佚名	三部輪唱	1941~1943年	《合唱指揮》	＊指揮練習曲例
《自由神歌》譯詞 "Give me your tired, your poor"	艾文・柏林（I. Berlin, 1888~1989）拉撒路詞	混聲合唱	1946~1953年	《李抱忱詩歌曲集》 《三三兩兩合唱曲集》	＊為「耶魯」中文合唱團寫
《天佑美國》譯詞	艾文・柏林（I. Berlin, 1888~1989）	混聲合唱	1946~1953年		＊為「耶魯」中文合唱團寫
"Believe me, Dear"	李抱忱	獨唱曲	1953年	《音樂風每月新歌》單行本 《李抱忱歌曲集》第二集	＊《你儂我儂》前身
《安睡歌》	布拉姆斯（J. Brahms, 1833~1897）	女高音獨唱及混聲合唱	1963年	《李抱忱詩歌曲集》 《李抱忱作品演唱會》歌曲全集	＊聖克塔里那女中錄製唱片
《請相信我》	李抱忱	獨唱曲	1971年	《李抱忱歌曲集》第二集	＊元朝管道昇原詞，增添中、英詞 ＊《你儂我儂》前身
《珍妮夫人》譯詞	莫瑞	混聲四部	1976年整編	《三三兩兩合唱曲集》	＊「三三」「兩兩」是指各類不同內容歌曲
《我不能再唱舊歌》譯詞	巴納德夫人詞曲李抱忱編合唱	混聲四部	1976年整編	《三三兩兩合唱曲集》	
《笑的歌頌》	阿普特	混聲四部	1976年整編	《三三兩兩合唱曲集》	

曲名	作曲者	演出型態	發表年代	出版紀錄	備註
《輕而幽》 "Sweet And Low"	巴恩碧	混聲四部	1976年 整編	《三三兩兩合唱曲集》	*續李叔同詞
《山南都》譯詞	美國船夫曲 巴撒羅妙編合唱	男聲四部	1976年 整編	《三三兩兩合唱曲集》	
《交響歌》	奧國傳統民歌	六部動作 歌	1976年 整編	《三三兩兩合唱曲集》	
《天助自助者》	李抱忱曲				
《夜歌》		女聲三部	1975年	《女聲合唱曲集》	
《我願意山居》		女聲三部	1975年	《女聲合唱曲集》	
《願主賜福保護你》 譯詞	盧特金曲， （P.C.LUTKIN）	混聲四部	1979年	《宗教歌曲合唱曲集》	*本曲集尚有譯詞歌曲《聖善的救主》、《我相信》、《耶穌，人類渴求的快樂》、《小鼓童》、《鼓與笛》、《主禱文》等

獨（齊）唱歌曲

曲名	作詞者	演出型態	創作年代	出版紀錄	備註
《醜奴兒》	辛稼軒詞	獨唱	1935年	《李抱忱歌曲集》第一集	*初稿
				《李抱忱作品演唱會》 歌曲全集	*趙琴製作
				《李抱忱作品》唱片紀念集	*「音樂風唱片」10 *趙琴主編 *辛永秀獨唱
《回鄉偶書》	賀之章詞	獨唱	1935年		*第一段初稿
《汨羅江上》	方殷詞	獨唱	1942~ 1943年	《李抱忱歌曲集》第一集	*作於國立音樂院教務主任任內
				《音樂年的旋律》唱片	*楊麗媚獨唱‧徐欽華伴奏
				《李抱忱作品演唱會》 歌曲全集	
				《李抱忱作品》 唱片紀念集	*辛永秀獨唱

曲名	作曲者	演出型態	創作年代	出版紀錄	備註
《旅人的心》	方殷詞	獨唱	1942~1943年	《李抱忱歌曲集》第一集	*國立音樂院教務主任任內作
				《李抱忱作品演唱會》歌曲全集	
				《李抱忱作品》唱片紀念集	*曾道雄獨唱
《萬年歌》	于右任詞	獨唱	1942~1943年	《李抱忱歌曲集》第一集	*國立音樂院教務主任任內作
《離別歌》	陳果夫詞	齊唱	1941~1944年	教育部《樂風》刊物	*民眾教育齊唱歌曲
《誓約之歌》	方殷詞	二重唱	1944年	《李抱忱歌曲集》第一集	
《開荒》	陳果夫詞	齊唱	1941~1944年	教育部《樂風》刊物	*民眾教育齊唱歌曲
《農歌》	田漢詞	齊唱	1941~1944年	教育部《樂風》刊物	*民眾教育齊唱歌曲
《插秧歌》	陳果夫詞	齊唱	1941~1944年	教育部《樂風》刊物《鶴林歌集》	*民眾教育齊唱歌曲
《天下為公》	《禮運大同篇》	獨唱	1954年	《李抱忱歌曲集》第一集	
				《李抱忱作品演唱會》歌曲全集	*趙琴製作
				《李抱忱歌曲集》第二集	*趙琴主編
《請相信我》"Believe me, Dear"	管道昇・李抱忱	獨唱	1971年	《音樂風每月新歌》單行本	*陳明律錄音首唱於趙琴主持之《音樂風》節目
				《李抱忱歌曲集》第二集	
				《音樂風藝術新歌選》唱片	*陳明律獨唱
《四根歌》	王文山詞	獨唱	1971年	《音樂風每月新歌》單行本	*曾道雄錄音首唱於趙琴主持之《音樂風》節目
				《李抱忱歌曲集》第二集	
				《李抱忱作品》唱片紀念集	*「音樂風唱片」10
《大忠大勇》	秦孝儀詞	齊唱	1971年	《音樂風每月新歌》單行本	

曲名	作曲者	演出型態	創作年代	出版紀錄	備註
				《李抱忱歌曲集》第二集	＊趙琴主編，該歌集編入《音樂風》「每月新歌」14 首
				《李抱忱作品》唱片紀念集	
《回鄉偶書》	賀之章詞	獨唱	1972 年	《音樂風每月新歌》單行本	＊曾道雄錄音首唱於趙琴主持之《音樂
				《李抱忱歌曲集》第二集	
《野草閒雲》	韋瀚章詞	獨唱	1972 年	《音樂風每月新歌》單行本	＊首演於趙琴製作之《韋瀚章詞作音樂會》
				《李抱忱歌曲集》第二集	

兒 歌

曲名	作詞者	演出型態	創作年代	出版紀錄	備註
《我愛爸爸》	李抱忱詞	獨唱	1972 年	《音樂風每月新歌》單行本	＊ 1935 年初稿
《雁群》	中國兒歌	獨唱	1972 年	《李抱忱歌曲集》第二集	＊ 1962 年初稿，李抱忱改編

合 唱 歌 曲

曲名	作詞者	演出型態	創作年代	出版紀錄	備註
《復國歌》	朱偰	混聲四部	1941~1944 年	《李抱忱歌曲集》第一集	＊入選政府徵求八首軍歌之一
				《李抱忱作品演唱會》歌曲全集	
				《李抱忱作品》唱片紀念集	＊「音樂風唱片」10
《聞笛》	趙嘏	混聲四部	1962 年	《愛樂月刊》	＊改編、填詞自原作陳果夫詞《插秧歌》
				《李抱忱作品演唱會》歌曲全集	
				《李抱忱作品》唱片紀念集	＊「音樂風唱片」10
				《合唱歌曲選集》第一集	＊教育部文化局編印
《離別歌》	林慰君	混聲四部	1962 年	《功學月刊》、《鶴林歌集》	＊改編、填詞自原作陳果夫詞《離別歌》
				《李抱忱作品演唱會》歌曲全集	

曲名	作曲者	演出型態	創作年代	出版紀錄	備註
				《李抱忱作品演唱會》唱片專集	＊首演於該場演唱會
				《李抱忱作品》唱片紀念集	＊「音樂風唱片」10
《萬年歌》	于右任	混聲四部	1958年	《于右任詩歌曲譜集》	
				《李抱忱作品演唱會》歌曲全集	
				《合唱歌曲選集》第一集	＊教育部文化局編印
《金馬勝利之歌》	于右任	混聲四部	1958年	《于右任詩歌曲譜集》	＊首演於右老八十華誕音樂會
				《李抱忱作品演唱會》歌曲全集	
				《李抱忱歌曲集》第二集	
				《合唱歌曲選集》第一集	＊教育部文化局編印
《歌聲》	于右任	混聲四部	1958年	《于右任詩歌曲譜集》	＊首演於右老八十華誕音樂會
				《李抱忱作品演唱會》歌曲全集	
				《李抱忱作品》唱片紀念集	＊「音樂風唱片」10
				《合唱歌曲選集》第一集	＊教育部文化局編印
《人生如蜜》	王大空	混聲四部	1972年	《音樂風新歌》單行本	＊趙琴主編
				《李抱忱歌曲集》第二集	
				《李抱忱作品紀念集》唱片	＊「音樂風唱片」10
《中華兒女之歌》 1.〈兒時的家鄉〉 2.〈黑夜的來臨〉 3.〈光明的康莊〉	谷文瑞 葉秀蓉	混聲八部	1972年	《音樂風新歌》單行本	＊12月22、23日首演於國父紀念館
				《李抱忱歌曲集》第二集	
《天下為公》	《禮運大同篇》	混聲四部	1973年	《音樂風新歌》單行本 《李抱忱歌曲集》第二集	
《誓約之歌》	方殷	混聲四部	1973年	《李抱忱歌曲集》第二集	

曲名	作曲者	演出型態	創作年代	出版紀錄	備註
《自由樂》	王大空	混聲四部	1974年	《音樂風新歌》單行本	
《你儂我儂》	管道昇 李抱忱	女聲三部	1975年	《淨化歌曲集》新聞局	
《安樂窩》	邵康節	女聲三部	1975年	《女聲合唱曲集》	＊ 陳立夫推薦此宋詞 ＊ 由台北女師專晉五合唱團首演於「中國作曲家作品發表會」 ＊「三慶音樂會」1976
《中國人跌不倒》	劉家昌詞	混聲四部	1978年	《愛國九曲》歌集	
《兒女三願》	吳運權詞	女聲三部	1975年		
《不滅的燈、不沉的船》	王大空詞	混聲四部	1978年	《愛國九曲》歌集	＊《中國時報》特邀創作「誰能忽視我們」徵曲 ＊ 5月29日親自指揮臺大合唱團首演
《詠松竹梅》	劉明儀詞	混聲四部	1978年	《愛國九曲》歌集	
《生命之歌》	張佛千詞	混聲四部	1976年		＊首演於台北中山堂
《天助自助者》	李抱忱詞	混聲四部	1978年	《愛國九曲》歌集	
《建設頌》	張佛千詞	混聲四部	1978年	《愛國九曲》歌集	
《我們這一代》	張佛千詞	混聲四部	1978年	《愛國九曲》歌集	
《我愛國旗》	張琦華詞	混聲四部	1978年	《愛國九曲》歌集	
《洪流》	有記詞	混聲四部	1978年	《愛國九曲》歌集	
《創造新的時代》	趙友培詞				
《國父遺囑》	孫文詞	四部合唱	1978年	《愛國九曲》歌集	

合 唱 編 曲					
曲名	原作曲（詞）者	演出型態	發表年代	出版紀錄	備註
《鋤頭歌》 （《田家早》）	中國民歌 李抱忱詞	混聲四部	1936年	《李抱忱詩歌曲集》	＊ 重慶千人大合唱演出
				《李抱忱作品演唱會》 歌曲全集	
《上山》	趙元任曲 胡適詞	混聲四部	1942年	《李抱忱歌曲集》第二集	
				《李抱忱作品紀念集》唱片	＊「音樂風唱片」10
				《合唱歌曲選集》第一集	＊教育部文化局編印
《佛曲》	崑曲《思凡》	混聲四部	1946~ 1953年	《李抱忱歌曲集》第一集	＊耶魯中文合唱團參加 哥倫比亞電台節目
				《李抱忱作品演唱會》 歌曲全集	
				《李抱忱作品》唱片紀念集	＊「音樂風唱片」10
《滿江紅》	中國古調	男聲四部	1959年	《李抱忱歌曲集》第一集	＊美國陸軍語言學校中 文系合唱團演唱
				《李抱忱作品演唱會》 歌曲全集	
				《李抱忱作品》唱片紀念集	＊「音樂風唱片」10
《紫竹調》	中國民歌	四部合唱	1959年	《李抱忱歌曲集》第一集	＊李抱忱編合唱及英文 詞
				《李抱忱作品演唱會》 歌曲全集	
《遊子吟》	布拉姆斯曲	混聲四部	1971年	《音樂風新歌》單行本 《李抱忱歌曲集》第一集	＊歐洲學生歌曲，孟郊詞
《孔廟 大成樂》	民間音樂 秩平之章	四部合唱	1971年 （初稿完 成於 1935年）	《音樂風新歌》單行本 《李抱忱歌曲集》第二集	＊趙琴主編 ＊1971年9月28日教師 節首次播出於趙琴主 持之「中廣」《音樂 風》節目
《迷途知返》	崑曲「思凡」 王文山詞	四部合唱	1971年	《李抱忱歌曲集》第二集	

曲名	原作曲（詞）者	演出型態	發表年代	出版紀錄	備註
《拉縴行》	應尚能曲 盧冀野詞	混聲四部	1973年	《音樂風新歌》單行本 《李抱忱歌曲集》第二集	

應 用 歌 曲					
為 學 校 或 團 體 創 作 歌 曲					
曲名	原作詞者	演出型態	發表年代	出版紀錄	備註
《和諧的一九三〇》	燕大班歌		1930年		
中央政治學校新聞系系歌	馬星野詞		1941年		
《中央政治學校校歌》			1944年	鶴林歌集	
《東海大學校歌》	孫克寬詞 徐復觀修訂		1958年		＊因詞意與教義關係 1959年改為《東海 大學歌》 1975年再恢復為校 歌
台東商職	宋壽桐校長 委作		1959年		
《臺東女中校歌》	李抱忱詞		1959年		
《高雄國光中學校歌》	王琇校長委作		1959年		
《卑南國中校歌》	鄭品聰詞				＊網站刊載曲譜
《世新合唱團團歌》	李抱忱詞		1974年		
《世界李氏宗親會 會歌》	李鴻儒詞				＊1982年世界李氏宗 親會成立，沿用早年 所作此歌

◎ 應人情所託，為大學、工專、藥專及中、小學寫了許多實用的校歌、會歌及海外華僑華人社團的會歌等，曲
譜多散失。

器 樂 曲				
曲名	演出型態	初創年代	出版紀錄	備註
《多年以前》	中西樂器合奏	1934年		
《老八板》變奏曲	木管四重奏	1937年		＊七七抗戰行李遺失
《在拉克伍德教授門下一年》（One Year With Professor Lockwood）	管絃樂組曲	1937年		＊七七抗戰行李遺失

【補充說明】：

＊本表根據筆者與李抱忱博士相熟13年來，依其生前所贈書籍、樂譜、書信及多次親訪談話，特別是為其製作音樂會及廣播、電視作品專輯，邀約創作14首「新歌」，出版「唱片專集」、「歌曲集」等音樂共同工作的經驗，將一手資料加以分類，再向與其相熟各合唱團及其親近友人、學生搜集相關資訊，編輯整理而成。

＊李抱忱的作品，早期因戰亂，許多已散失不傳。

＊抗戰期間任職音樂教育委員會時期(1938~1941)，為《抗戰中國的歌曲集》中之大量抗戰歌曲、在敵機轟炸下編配鋼琴與管弦樂伴奏譜，以提供抗戰後方音樂教材，無資料可尋。

＊抗戰期間為教育部《樂風》（定期刊物）、《合唱曲選》（不定期刊物）所寫抗戰歌曲、為軍人所寫軍歌及校歌均已散失不可得。

＊《李抱忱作品演唱會》由中國廣播公司主辦，教育部文化局暨中國青年反共救國團贊助，趙琴製作、主持，於1970年1月4日的臺北市中山堂舉行，「演唱會實況」《唱片專集》暨《歌曲全集》均由中廣公司出版，分別由「海山」及「天同」發行。上表內未註明《唱片專集》出版部份。

＊《女生合唱曲集》中，因重編三部合唱曲，故未列明細。

＊《愛國九曲》歌集，大都為1978年12月「美匪建交」後，應國防部、中國時報特邀創作。為大力提倡之便，並求適合不同組織之團隊使用，共出版齊唱本、混聲合唱本、男聲合唱本、女聲合唱本，於李博士去逝世前兩天的1979年4月5日初版。

＊1936年 自編自發行《樂理教科書》及 《普天同唱集》第一、二集，《混聲合唱曲集》第一、二集，《男聲合唱曲集》，《獨唱曲集》，早年均由中華樂社發行。

創
作
的
軌
跡

李抱忱著作出版表

書　名		出版日期	出版單位
China's Patriots Sing《唱啊，中國的愛國人士》	李抱忱編譯	1940年	中央宣傳部（印度版）
Songs of Fighting China《抗戰中國的歌曲》	李抱忱編譯	1940年	中央宣傳部（紐約版）
Out of the Blue《青天霹靂》	與王方宇和朱繼榮合著	1951年	耶魯大學出版社
Radio Communications《無線電通訊》		1952年	耶魯大學出版社
Read About China《漫談中國》		1953年	耶魯大學出版社
《李抱忱歌曲集》第一集		1959年	台北：四海出版社
《李抱忱音樂論文集》	吳心柳編校	1960年	台北：樂友書房
《李抱忱博士回國講學紀念集》	林海音主編	1960年	台北：文星書店出版
《李抱忱詩歌曲集》		1963年	台北：正中書局
《山木齋隨筆》		1966年	香港：新聞天地出版社
《山木齋話當年》		1967年	台北：傳記文學出版社
《歌詠指揮法》		1969年	台北：音樂教育月刊社
《李抱忱作品演唱會》歌曲全集	趙琴主編	1970年	中廣公司「音樂風」出版 台北：天同出版社印行
《李抱忱作品演唱會》唱片專集	趙琴主編	1970年	中廣公司「音樂風」出版 台北：海山唱片公司發行
《李抱忱作品》唱片紀念集	趙琴主編	1972年	中廣公司「音樂風」出版 台北：四海出版社發行
《李抱忱歌曲集》（第二集） 《音樂風》「每月新歌」十四首	趙琴主編	1973年	中廣公司「音樂風」出版 台北：樂韻出版社印行
《唱中國歌》		1973年	耶魯大學出版社
《爐邊閒話》		1975年	台北：東大圖書公司
《女聲合唱曲集》		1976年	台北：山木齋出版社
《合唱指揮》		1976年 （1944年 完稿）	台北：天同出版社
《退而不休集》		1977年	台北：見聞文化公司
《瑣事》		1977年	台北：見聞文化公司
《宗教歌曲合唱曲集》		1979年	台北：樂韻出版社
《三三兩兩合唱曲集》		1979年	台北：樂韻出版社
《愛國九曲》		1979年	台北：樂韻出版社

參考書目

I.中文資料

1. 卜少夫,〈李抱忱博士依依臺灣〉,《新聞天地》,521、522期,1958年2月、3月號。
2. 卜少夫,〈活著的人還記得李抱忱〉,《李抱忱博士逝世十週年紀念音樂會專刊》,台中,臺灣省音樂協進會,1989年4月30日。
3. 丁琪,〈給抱忱伯伯〉,《聯合報》,1979年4月17日。
4. 何凡,〈合唱台下〉,《聯合報》,臺北,1959年2月2日。
5. 李大維,〈悼念民族歌手——李抱忱博士〉,《雄渾的手勢》,台北,見聞文化公司,1979年7月,頁225-232。
6. 李中和,〈紀念李抱忱博士——合唱運動的先驅〉,《李抱忱博士逝世十週年紀念音樂會專刊》,台中,臺灣省音樂協進會,1989年4月30日。
7. 李永剛,〈揮一曲民族的大合唱——懷念宗兄李抱忱和他的音樂生涯〉,《中國時報》,1979年4月10日。
8. 李抱忱,〈一九四四年第二次留美時在印度寫給各位親友〉,《山木齋話當年》,台北,傳記文學出版社,1967年9月1日,頁193-207。
9. 李抱忱,〈一九五八年第二次返臺,離台後寫給各位音樂同工〉,《山木齋話當年》,台北,傳記文學出版社,1967年9月1日,頁211-215。
10. 李抱忱,〈一九六九年聖誕信〉,《爐邊閒話》,台北,東大圖書公司,1975年7月,頁254-257。
11. 李抱忱,〈一九七０年聖誕信〉,《爐邊閒話》,台北,東大圖書公司,1975年7月,頁258-259。
12. 李抱忱,〈一九七一年聖誕信〉,《爐邊閒話》,台北,東大圖書公司,1975年7月,頁260-261。
13. 李抱忱,〈一九七二年聖誕信〉,《爐邊閒話》,台北,東大圖書公司,1975年7月,頁262-264。
14. 李抱忱,〈Yes,媽媽〉,《瑣事》,台北,見聞文化事業有限公司,1977年5月,頁167-174。
15. 李抱忱,〈卜少夫敲竹槓〉,《瑣事》,台北,見聞文化事業有限公司,1977年5月,頁61-66。
16. 李抱忱,〈千人大合唱 鼓舞抗戰魂〉,《退而不休集》,台北,見聞文化事業有限公司,1977年1月,頁43-60。
17. 李抱忱,〈大時代的音樂〉,《雄渾的手勢》,台北,見聞文化公司,1979年7月,頁119-126。
18. 李抱忱,〈中山堂的歌聲〉,《傳記文學》,17卷6期,1970年,頁40-46;《爐邊閒話》,台北,東大圖書公司,1975年7月,頁65-81。
19. 李抱忱,〈六五回瞻〉,《爐邊閒話》,台北,東大圖書公司,1975年7月,頁98-112。
20. 李抱忱,〈王沛綸編《音樂詞典》序言〉,《爐邊閒話》,台北,東大圖書公司,1975年7月,頁305-306。
21. 李抱忱,〈中國合唱發展史〉,《退而不休集》,台北,見聞文化事業有限公司,1977年1月,頁129-138。
22. 李抱忱,〈北平市的合唱團〉,《音樂教育》,2卷9期合刊,1934年9月;《中國近現代學校音樂教育文選》,上海,上海教育出版社,2000年5月。
23. 李抱忱,〈北平教音樂六年的回憶(1929~1935)〉,《山木齋話當年》,台北,傳記文學出版社,1967年9月1日,頁43-67。

24. 李抱忱，〈「左」道旁門的勝利〉，《瑣事》，台北，見聞文化事業有限公司，1977年5月，頁143-148。

25. 李抱忱，〈自由中國在歌唱〉，《李抱忱音樂論文集》，台北，樂友書房，1960年1月，頁83-94。

26. 李抱忱，〈向我國合唱團脫帽〉，《爐邊閒話》，台北，東大圖書公司，1975年7月，頁221-223。

27. 李抱忱，〈向音樂指揮台告別〉，《瑣事》，台北，見聞文化事業有限公司，1977年5月，頁207-210。

28. 李抱忱，〈合唱八要〉，《李抱忱音樂論文集》，台北，樂友書房，1960年1月15日，頁7-16。

29. 李抱忱，〈合唱之樂地久天長〉，《退而不休集》，台北，見聞文化事業有限公司，1977年1月，頁107-122。

30. 李抱忱，〈合唱指揮〉，《音樂教育月刊》，創刊號、2期、3期，1969年；《合唱指揮》，台北，天同出版社，1976年。

31. 李抱忱，〈合唱與國魂〉，《爐邊閒話》，台北，東大圖書公司，1975年7月，頁216-217。

32. 李抱忱，〈回憶幽默〉，《爐邊閒話》，台北，東大圖書公司，1975年7月，頁141-147。

33. 李抱忱，〈作曲回憶〉，《傳記文學》，21卷4期，1972年，頁33-38；《爐邊閒話》，台北，東大圖書公司，1975年7月，頁113-128。

34. 李抱忱，〈我家「太座」，瑰珍〉，《瑣事》，台北，見聞文化事業有限公司，1977年5月，頁117-124。

35. 李抱忱，〈我們急需一所音樂院〉，《音樂與音響雜誌》，61期7月號，1976年7月，頁35-36。

36. 李抱忱，〈別開生面的三慶音樂會〉，《退而不休集》，台北，見聞文化事業有限公司，1977年1月，頁23-32。

37. 李抱忱，〈作歌度曲記往〉，《爐邊閒話》，台北，東大圖書公司，1975年7月，頁331-332。

38. 李抱忱，〈我對「教育部長期發展音樂計劃綱領草案」的意見〉，《爐邊閒話》，台北，東大圖書公司，1975年7月，頁196-201。

39. 李抱忱，〈快樂的人生〉，《退而不休集》，台北，見聞文化事業有限公司，1977年1月，頁9-22。

40. 李抱忱，〈你儂我儂變成流行歌曲〉，《瑣事》，台北，見聞文化事業有限公司，1977年5月，頁159-162。

41. 李抱忱，〈抗戰期間的樂器問題〉，《樂風》新1卷1期，1944年1月；《中國近現代學校音樂教育文選》，上海，上海教育出版社，2000年5月。

42. 李抱忱，〈抗戰期間從事音樂的回憶（1937~1944）〉，《山木齋話當年》，台北，傳記文學出版社，1967年9月1日，頁93-110。

43. 李抱忱，〈汨羅江上〉，《爐邊閒話》，台北，東大圖書公司，1975年7月，頁368-373。

44. 李抱忱，〈花甲後的兩年〉，《爐邊閒話》，台北，東大圖書公司，1975年7月，頁11-42。

45. 李抱忱，〈和聲史話〉，《李抱忱音樂論文集》，台北，樂友書房，1960年1月15日，頁53-66。

46. 李抱忱，〈哥倫比亞大學兩年的回憶（1944~1946）〉，《山木齋話當年》，台北，傳記文學出版社，1967年9月1日，頁111-127。

47. 李抱忱，〈建國的樂教〉，《樂風》，17期，1944年4月；《中國近現代學校音樂教育文選》，上海，上海教育出版社，2000年5月。

48. 李抱忱，〈美國音樂的演進〉，《李抱忱音樂論文集》，台北，樂友書房，1960年1月15日，頁17-30。

49. 李抱忱，〈祖國樂教的呼聲〉，《爐邊閒話》，台北，東大圖書公司，1975年7月，頁43-64。
李抱忱，〈耶魯大學七年的回憶（1946~1953）〉，《山木齋話當年》，台北，傳記文學出版社，1967年9月1日，頁128-149。

50. 李抱忱，〈胡適不姓胡〉，《瑣事》，台北，見聞文化事業有限公司，1977年5月，頁1-4。

51.李抱忱，〈音樂旅程上的幾段回憶〉，《爐邊閒話》，台北，東大圖書公司，1975年7月，頁160-172。

52.李抱忱，〈音樂節談音樂教育〉，《李抱忱音樂論文集》，台北，樂友書房，1960年1月15日，頁75-78。

53.李抱忱，〈怎樣推動樂教〉，《李抱忱音樂論文集》，台北，樂友書房，1960年1月15日，頁79-82。

54.李抱忱，〈祖國樂教的呼聲〉，《爐邊閒話》，台北，東大圖書公司，1975年7月，頁43-64。

55.李抱忱，《退而不休集》，台北，見聞文化事業有限公司，1977年1月。

56.李抱忱，〈問道於老馬〉，《爐邊閒話》，台北，東大圖書公司，1975年7月，頁133-140。

57.李抱忱，〈從此只譜閒雲歌〉，《爐邊閒話》，台北，東大圖書公司，1975年7月，頁148-156。

58.李抱忱，〈唱名法檢討〉，《樂風》新1卷11期、12期合刊，1944年12月；《中國近現代學校音樂教育文選》，上海，上海教育出版社，2000年5月。

59.李抱忱，〈國防語言學院十四年的回憶（1953~1967）〉，《山木齋話當年》，台北，傳記文學出版社，1967年9月1日，頁150-180。

60.李抱忱，〈余濱生著《國劇音韻及唱念法》讀後〉，《爐邊閒話》，台北，東大圖書公司，1975年7月，頁320-321。

61.李抱忱，〈國立音樂院勞軍音樂會記〉，《樂風》第2卷第2期，1945年1月，頁29-30。

62.李抱忱，〈康謳編著《鍵盤和聲學》序言〉，《爐邊閒話》，台北，東大圖書公司，1975年7月，頁309-311。

63.李抱忱，〈張大千？張大仙？〉，《瑣事》，台北，見聞文化事業有限公司，1977年5月，頁73-78。

64.李抱忱，〈臺灣的合唱教育〉，《綜合月刊》，1976年3、8、9月號；《退而不休集》，台北，見聞文化事業有限公司，1977年1月，頁71-106。

65.李抱忱，〈童年的回憶(1907~1926)〉，《山木齋話當年》，台北，傳記文學出版社，1967年9月1日，頁1-21。

66.李抱忱，〈發展音樂與中華文化復興〉，《李抱忱音樂論文集》，台北，樂友書房，1960年1月15日，頁105-108。

67.李抱忱，〈趙元任的「功夫」〉，《瑣事》，台北，見聞文化事業有限公司，1977年5月，頁13-20。

68.李抱忱，〈對音樂比賽的商討和建議〉，《退而不休集》，台北，見聞文化事業有限公司，1977年1月，頁139-152。

69.李抱忱，〈趙琴著《音樂之旅》代序——音樂的護花使者〉，《爐邊閒話》，台北，東大圖書公司，1975年7月，頁317。

70.李抱忱，〈趙琴著《音樂的巡禮》序言〉，《爐邊閒話》，台北，東大圖書公司，1975年7月，頁322。

71.李抱忱，〈樂人守則〉，《李抱忱音樂論文集》，台北，樂友書房，1960年1月15日，頁67-70。

72.李抱忱，〈燕京大學四年的回憶（1926~1930）〉，《山木齋話當年》，台北，傳記文學出版社，1967年9月1日，頁22-42。

73.李抱忱，〈歐柏林音樂院兩年的回憶（1935~1937）〉，《山木齋話當年》，台北，傳記文學出版社，1967年9月1日，頁68-92。

74.李抱忱，〈談談給中文歌詞作曲〉，《李抱忱音樂論文集》，台北，樂友書房，1960年1月15日，頁1-6；趙琴編著，《近七十年來中國藝術歌曲》，台北，中央文物供印社印行，1982年4月，頁105-112。

75.李抱忱，〈戰時全國中小學音樂教學情形調查摘要〉，《樂風》第1卷第1期，1940年1月。

76.李明訓，〈李抱忱博士樂教工作在臺中〉，《李抱忱博士回國講學紀念集》，林海音主編，文星書店編輯部編，臺北，文星書店，1960年4月，頁45。

77.何索，〈一個雄渾的音樂的手勢——與李抱忱博士最後一席談〉，《中國時報》，1979年4月10日。

78.李載濤，〈無言——永遠懷念我的老師李抱忱〉，《新生報》，1979年4月9日。

79.吳心柳，〈不懈的人，專注的心〉，《聯合報》，1979年4月12日。

80.吳心柳，〈充滿感情的歌唱〉，《中華日報》，1951年2月1日；《李抱忱博士回國講學紀念集》，臺北，文星書店，1960年4月。

81.吳玉霞，〈我們敬愛的爺爺〉，《雄渾的手勢》，台北，見聞文化公司，1979年7月，頁195-198。

82.林茂馨，〈台北愛樂合唱團〉，〈追思感言—悼李抱忱師〉，《雅歌月刊》，1979年5月1日。

83.吳訥孫，〈靜止了的指揮棒——與保哥的最後一段相聚時刻〉，《中國時報》，1979年4月10日。

84.林葉，〈澄淨美化之心靈〉，《李抱忱博士紀念音樂會專刊》，1979年7月18日，頁6。

85.武增文，〈李博士留給臺東一些什麼〉，《李抱忱博士回國講學紀念集》，文星書店編輯部編，臺北，文星書店出版，1960年4月，頁47-49。

86.俞玉滋、張援編，《中國近現代學校音樂教育文選，1840～1949》，上海教育出版社，2000年5月，頁393-403。

87.姚鳳磐，〈李抱忱博士談音樂教育〉，《聯合報》，1959年1月31日。

88.張人模，〈抱忱博士花蓮行〉，《李抱忱博士回國講學紀念集》，林海音主編，文星書店編輯部編，臺北，文星書店出版，1960年4月，頁46。

89.張佛千，〈敬悼一位民族歌手〉，《聯合報》，1979年4月17日。

90.張效良，〈李抱忱博士給屏東的冬天帶來春意〉，《李抱忱博士回國講學紀念集》，林海音主編，文星書店編輯部編，臺北，文星書店出版，1960年4月，頁41-43。

91.張琦華，〈代序——家居的李抱忱老師〉，《退而不休集》，台北，見聞文化事業有限公司，1977年1月。

92.陳螢，〈我的 Uncle Lee——憶李抱忱博士〉，《雅歌月刊》，28期，1979年5月1日。

93.馮光宇，〈惜只一夜中秋一回年——李伯伯抱忱先生印象記〉，《雅歌月刊》，28期，1979年5月1日。

94.湯碧雲，〈畢生致力民族音樂 唱出青年愛國心聲〉，《中國時報》，1979年4月9日。

95.楊寧，〈音樂博士談音樂，留美音樂家李抱忱訪問記〉，《新生報》，高雄，1959年1月13日。

96.鄧昌國，〈李抱忱博士給我們的幫助〉，《李抱忱博士回國講學紀念集》，臺北，文星書店出版，1960年4月，頁50。

97.趙琴，〈李抱忱博士行述〉，《雄渾的手勢》，台北，見聞文化公司，1979年7月，頁233～238。

98.趙琴，〈前言〉，《李抱忱歌曲集》第二集，台北，中廣公司「音樂風」，1973年7月。

99.趙琴，〈美國明城訪李抱忱〉，《音樂之旅—現代中國樂人素描》，台北，天同出版社，1971年4月，頁103-108。

100.趙琴，〈記音樂教育家李抱忱〉，《中國音樂》，1993年2期，頁20-21。

101.趙琴，〈教我如何不想他——訪趙元任李抱忱兩博士〉，《音樂之旅——現代中國樂人素描》，台北，天同出版社，1971年4月，頁93-98。

102.趙琴，〈訪趙元任兼談詞曲的配合〉，《近七十年來中國藝術歌曲》，臺北，中央文物供應社，1982年4月，頁131-138；趙元任，《趙元任音樂論文集》，北京，中國文聯出版公司，1994年12月，頁145-150。

103. 趙琴，〈推動臺灣合唱發展的老馬——寫在李抱忱逝世十週年〉，《聯合報》，1989年4月11日；《溫馨的懷念——李抱忱博士逝世十週年紀念音樂會節目專刊》，1989年4月13日，頁2-3。

104. 趙琴，〈給李抱忱博士〉，《音樂與我》，台北，東大圖書公司，1975年7月，頁14-19；〈中央副刊〉，《中央日報》，1970年1月17日。

105. 樂雅，〈評聯合合唱音樂會〉，《聯合報》，1959年2月5日。

106. 蔡文怡，〈愛好合唱的李抱忱〉，《中央日報》，1979年4月9日。

107. 鄭迅夫（Frank H. F. Cheng），〈李抱忱教授追思禮拜誄詞〉，《雄渾的手勢》，台北，見聞文化公司，1979年7月，頁239-241。

108. 鄧海珠，〈畢生不稱作曲家·《你儂我儂》家喻戶曉〉，《聯合報》，1979年4月9日。

109. 鄭瓊珠，〈演出者的話——紀念義父李抱忱博士逝世十週年〉，《李抱忱博士逝世十週年紀念音樂會專刊》，台中，臺灣省音樂協進會，1989年4月30日。

110. 鄭鐵梅，〈誨人不倦的李博士〉，《李抱忱博士回國講學紀念集》，臺北，文星書店出版，1960年4月，頁44。

111. 樸月，〈寶爸！寶爸！〉，《中央日報》，1979年5月2日；《雄渾的手勢》，台北，見聞文化公司，1979年7月，頁213-224。

112. 謝螢螢，〈代序：我的爸爸——李抱忱〉，《瑣事》，台北，見聞文化事業有限公司，1977年5月。

113. 顏廷階，《中國現代音樂家傳略》，中和，綠與美出版社，1992年。

114. 韓國鐄，〈合唱運動先驅，中西音樂橋樑：范天祥其人其事〉，《韓國鐄音樂文集》第一集。台北，樂韻出版社，1990年。

115. 響泉，〈記李抱忱博士追思禮拜〉，《雅歌月刊》，28期，1979年5月1日。

116. 〈中市昨舉辦音樂演奏會，李抱忱登台伴奏〉，《中央日報》，1959年9月18日。

117. 〈中國樂壇的新聲〉，《聯合報》，1959年2月1日。

118. 〈北一女昨音樂會，千餘來賓聆佳音〉，《中央日報》，1959年2月1日。

119. 〈五團體昨晚聯合演出，青年大合唱獲普遍讚賞〉，《中華日報》，1959年2月1日。

120. 〈名音樂家李抱忱博士昨范東講學日程排定〉，1958年11月11日。

121. 〈李抱忱回國，將在師大藝專等校專題演講音樂課程〉，《中華日報》，1959年9月18日。

122. 〈李抱忱昨范臨成大講演語言學與音樂〉，《臺南中華日報》，1959年1月8日。

123. 〈抑揚頓挫恰到好處，觀眾掌聲歷久不歇〉，《臺南中華日報》，1959年1月10日。

124. 〈青年大合唱獲普遍讚賞〉，《中華日報》，1959年2月1日。

125. 〈重慶《新華日報》索引〉，《抗戰文藝報刊篇目匯編，1938~1947》。

126. 〈道別李抱忱博士，不少知音機場相送〉，《台中中央日報》，1959年9月18日。

127. 〈聯合合唱會盛況空前，三百男女青年參加，由李抱忱親自指揮〉，《中央日報》，1959年2月1日。

128. 〈縣府今召集中小學音樂教師座談會〉，《花蓮東台日報》，1958年，11月20日。

II. 樂譜

1. 《合唱歌曲選集》第1集，教育部文化局編印，1969年11月11日。

2. 李抱忱，《李抱忱歌曲集》第1集，台北，四海出版社，1959年。

創
作
的
軌
跡

3. 李抱忱，《李抱忱詩歌曲集》，台北，正中書局，1963 年 2 月，1963 年。
4. 李抱忱，《愛國九曲》，台北，樂韻出版社，1979 年。
5. 李抱忱編作，《三三兩兩合唱曲集》，台北，樂韻出版社，1979 年。
6. 趙琴主編，《李抱忱作品演唱會》歌曲全集，中廣公司「音樂風」，1970 年 1 月。
7. 趙琴主編，《李抱忱歌曲集》第 2 集【《音樂風》「每月新歌」十四首】，台北，中廣公司「音樂風」，
1973 年。

III.有聲資料

1. 〈念故鄉〉，《北京天使合唱團》CD 專輯，風潮唱片，2001 年，WC010102460。
2. 教育部文化局主辦《合唱觀摩會》唱片專集：〈合唱歌曲選集〉，幼獅唱片出版社，1969 年。
3. 陳澄雄指揮，《臺灣省國民中小學校校園歌曲國民中學篇》，臺灣省政府教育廳 監製，臺灣省立交響樂團
發行，2002 年。
4. 趙琴主編，《李抱忱作品演唱會》唱片專集，中廣公司「音樂風」出版，台北：海山唱片公司發行，
1970 年。
5. 趙琴主編，《李抱忱作品》唱片紀念集【「音樂風」唱片（10）】，中廣公司《音樂風》出版，四海唱片出
版社印行，1972 年 7 月。
6. 趙琴主編，《李抱忱作品演唱會》唱片專集，中廣公司「音樂風」出版，1970 年 1 月。
7. 趙琴主編，《音樂風藝術新新歌選》唱片專輯，中廣公司「音樂風」出版，1971 年 11 月。
8. 趙琴製作、主持，〈三慶音樂會〉電視專輯：「藝文天地」節目，中華電視公司，1976 年 4 月。
9. 趙琴製作、主持，〈李抱忱的旋律〉電視專輯：「音樂世界」節目，中國電視公司，1969 年 12 月
30 日。
10.趙琴編播，《音樂年的旋律》唱片，音樂年策進委員會，1968 年。

IV.網路資料

1. 「三百年來一草聖」于右任，http://www.guoxue.com/deathfamous/zhaoyuanren/zhaoyuanr
2. 〈北京師範大學百年校慶，大陸電影院校科系介紹──北京師範大學藝術學系〉，
http://www.bnu.edu.cn/departments/art
3. 〈走過烽火歲月〉，http://show.nccu.edu.tw/history/histry01.htm
4. 吳詠香，http://www.awker.com/chang/chinart/four/writer/a044a.ht...
5. 〈卑南國中校歌〉，鄭品聰詞，李抱忱曲，http://www.pnjh.ttct.edu.tw/ssong.htm
6. 〈高雄師範大學合唱團〉Our History，http://140.127.44.7/chorus/htm/aboutus-history.htm
7. 〈悠悠往事堪自慰──江定仙自傳〉，http://www.people.com.cn/GB/wenyu/223/9431/9433/2002110
8. 〈梁鼎銘〉，http://www.snweb.com/gb/san/2002/1005/k1005001.htm
9. 〈振聲合唱團〉，nccuclubs.nccu.edu.tw
10.〈臺灣省國民中小學校校園歌曲國民中學篇，樂團：臺灣省立交響樂團〉，
http://twsymorc.gov.tw/publish/sound/cd_03.htm
11.〈「董作賓百年冥誕展」導覽系統，http://www.arts.nthu.edu.tw/NewWww/Exhibition/1994-11-1
12.〈趙元任〉，http://www.guoxue.com/deathfamous/zhaoyuanren/zhaoyuanr...
13.〈網絡圖書──胡適作品集〉，http://gotobook.myrice.com/xd/hu-se/

國家圖書館出版品預行編目資料

李抱忱：餘音嘹亮尚飄空 / 趙琴撰文. -- 初版.
-- 宜蘭五結鄉：傳藝中心出版；
臺北市：時報文化發行, 2003[民92]
面； 公分. --（台灣音樂館.資深音樂家叢書；23）
ISBN 957-01-5298-2（平裝）
1.李抱忱 — 傳記
2.音樂家 — 台灣 — 傳記

910.9886 92018909

台灣音樂館　資深音樂家叢書

李抱忱——餘音嘹亮尚飄空

指導：行政院文化建設委員會
著作權人：國立傳統藝術中心
發行人：柯基良
　　　　地址：宜蘭縣五結鄉五濱路二段201號
　　　　電話：（03）960-5230・（02）2341-1200
　　　　網址：www.ncfta.gov.tw
　　　　傳眞：（02）2341-5811
顧問：申學庸、金慶雲、馬水龍、莊展信
計畫主持人：林馨琴
主編：趙琴
撰文：趙琴
執行編輯：心岱、郭燕鳳、子瑜、廖寧
美術設計：小雨工作室
美術編輯：葉鈺真、朱宜、潘淑真
出版：時報文化出版企業股份有限公司
　　　　臺北市108和平西路三段240號4F
　　　　發行專線：（02）2306-6842
　　　　讀者免費服務專線：0800-231-705
　　　　郵撥：0103854~0時報出版公司
　　　　信箱：臺北郵政七九～九九信箱
　　　　時報悅讀網：http://www.readingtimes.com.tw
　　　　電子郵件信箱：ctliving@readingtimes.com.tw
製版：瑞豐實業股份有限公司
印刷：詠豐彩色印刷股份有限公司
初版一刷：二○○三年十二月二十日
定價：600元

◎本書圖片來源由李樸虹、江世珍、趙琴提供。